# 超寫實・格鬥技全作畫指南

大黑屋炎雀 著

三悅文化

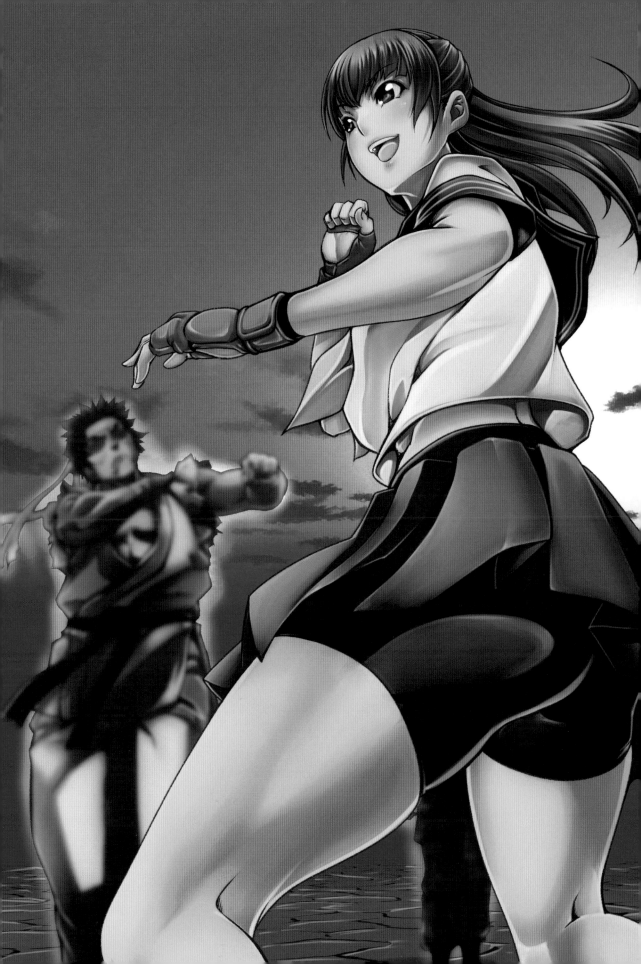

# 目次

# 本書閱讀方式

本書中記載了單獨對施展招式的角色進行解說的「施技者類別」，以及連同受到招式攻擊的角色也一併解說的「施技者和受技者雙方類別」這兩種。底下列出了它們的解說方式。

## 施技者類別

### 身體構造

利用人形，對描繪插畫時必須理解的人體構造進行解說。主要著重於使出招式時的骨骼及關節等部位的狀態。除姿勢外，理解人體構造後再下筆有助於畫出具有說服力的畫作。

### ✗ NG作畫例

對不具相關知識時容易不小心畫出的NG範例進行解說。

### 線稿

以調整過草稿線條，塗上陰影後的線稿狀態進行解說。主要講述如何為草稿線條塗上陰影，及詳細的肌肉描繪方式。

### 格鬥技初學者描繪方式

對格鬥技初學者施展招式時容易犯的錯誤進行解說。

### ○○視角

對由各視角看到的動作進行解說。

### 草稿

以身體構造為基礎，為角色畫上細節後，以草稿狀態進行解說。主要講解肌肉畫法、視線及體表的扭曲線條等部份。

### ☑ Point

對作畫重點進行解說。

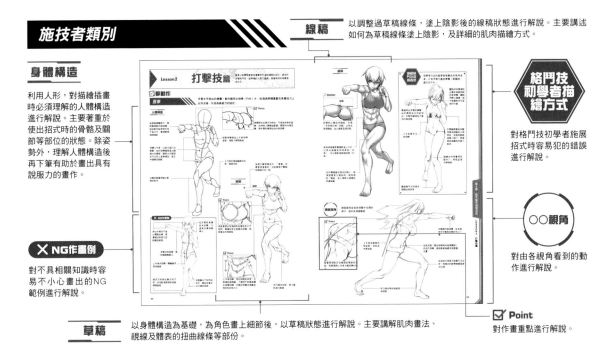

## 施技者和受技者雙方類別

### 草稿

**❶○○○○○**

雖然解說內容與單純的施展招式類別相同，但在標註編號時則透過刊載的複數畫面，呈現招式施展流程。熟悉從頭到尾的流程後，能更為理解動作的結構。在此以黑線畫出施技者，並以藍線畫出受技者。

### 🔍 ZOOM!

將難以看清的細節部份放大並進行解說。

### 衍生技名

對從講解主題衍生出的動作進行解說。

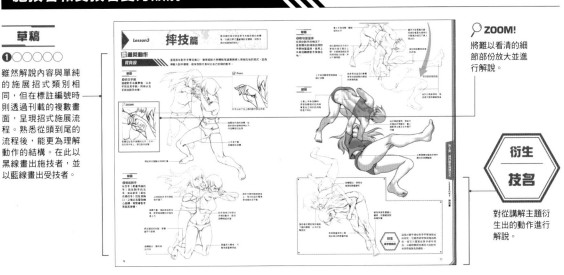

## 角色介紹

主要做為施展動作的角色而登場。是位擅長格鬥技，運動員體型的角色

主要做為施展不同角度下的動作及受技者登場。

於「格鬥技初學者描繪方式」專欄中登場。是位不擅長格鬥技，以普通女孩為形象的角色。

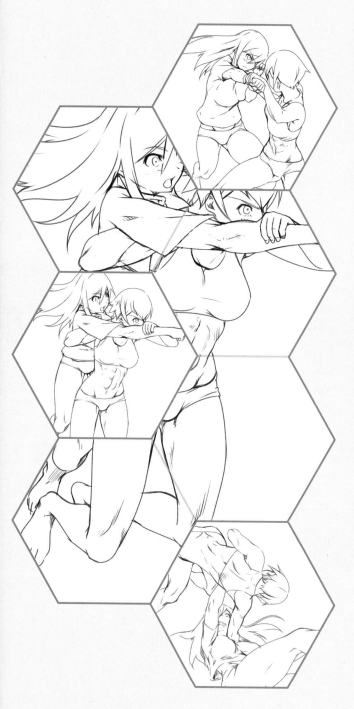

## 前言 ─────────

　　在此誠摯的感謝您購入本書。

　　描繪格鬥技和女孩子是筆者的喜好，在持續畫了約20年左右的歲月後，終於推出了這一本書。

　　現今已有大量的插畫招式書籍出版，即使將範圍縮小到與動作場景有關的招式書籍，也早有許多書籍面世。雖然筆者也買過這些書籍以為參考之用，但對於缺乏以各類別格鬥技為首，廣泛講解動作場景及姿勢的書籍此一情況感到不滿……這是個人的內心感覺。

　　為了自行消除這份不滿，因而造就了本書誕生。

　　在本書中以眾多格鬥技為基礎，將動作姿勢以格放方式分割刊載。只要能夠思考這些連續動作的意義，應該就能畫出更真實且具有臨場感的動作場景才對。

　　最後，想藉此向讀者們傳達筆者的理念。也就是和閱讀招式書籍相同，「接觸並觀看（體驗）」想實際繪製的題材也能學到很多東西。

　　筆者在學生時代曾熱衷於柔道。雖然格鬥技經驗僅止步於此，但也因此親身學到了「身體是怎麼活動的」這件事。

　　希望讀者們在閱讀本書後，如果有機會的話一定要嘗試挑戰格鬥技和運動，以培養出觀察自己的身體如何運動的眼光。倘若覺得條件太高，親自到格鬥技及運動關連賽場去，邊注意身體動作邊觀戰也很不錯。試著親眼觀看或體驗後，或許能得到從書本及影片中無法獲得的全新發現也說不定。

　　倘若透過本書能幫助讀者們描繪出更具魅力的動作場景，那將是筆者的榮幸。

**大黑屋炎雀**

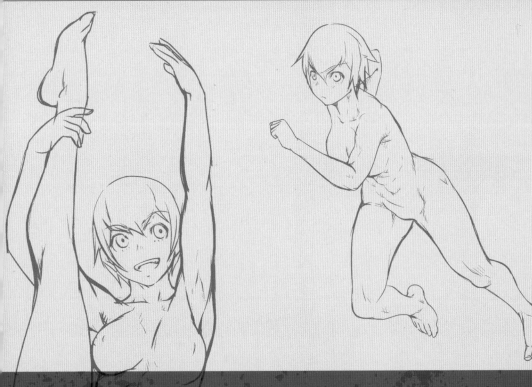

# 1章 | 關於全身平衡和關節動作

為了表現出躍動的人體動作 完整理解人體構造是很重要的一件事。從全身平衡開始 讓我們一起把握各部位的構造和關節部位的動作等事項吧。

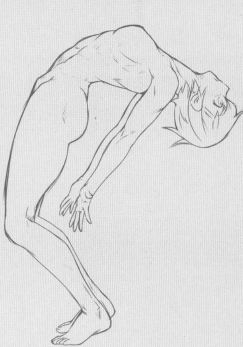

# 人體構造

在描繪帶動作的插畫前，需先理解人體各部位構造。此外，在此一併為各體型的角色特徵進行解說。

## 各體型的平衡

對長期鍛鍊的運動員體型，中等身材的一般體型，及較具脂肪的豐滿體型等三種體型，解說其各別輪廓和肌肉畫法的不同之處。

### 運動員體型

當人體直立時，褲襠位於上半身和下半身的中間。描繪7頭身角色時，頭頂到褲襠的長度約為3.5頭身。將上半身畫成約3頭身，並將下半身畫成約4頭身，可取得較佳的均衡度。此一身體均衡度無論是鍛鍊過的人和一般人都是相同的。

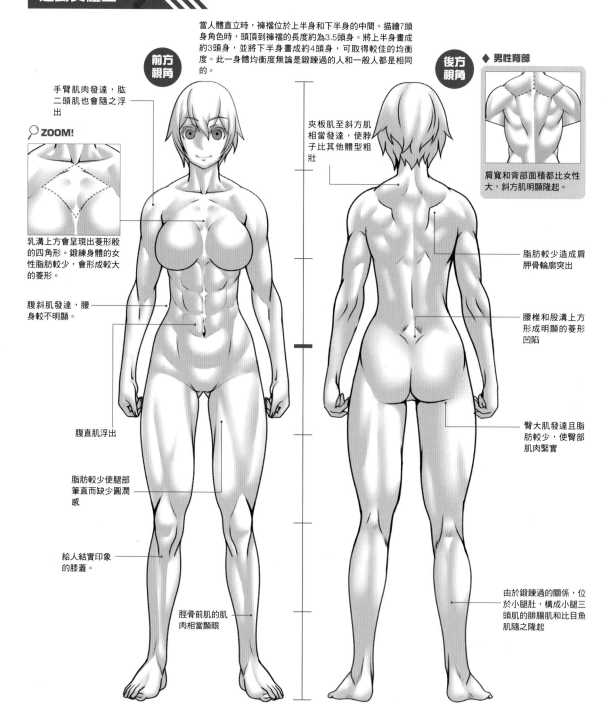

前方視角

手臂肌肉發達，肱二頭肌也會隨之浮出

ZOOM!

乳溝上方會呈現出菱形般的四角形。鍛鍊身體的女性脂肪較少，會形成較大的菱形。

腹斜肌發達，腰身較不明顯。

腹直肌浮出

脂肪較少使腿部筆直而缺少圓潤感

給人結實印象的膝蓋。

脛骨前肌的肌肉相當顯眼

後方視角

◆ 男性背部

肩寬和背部面積都比女性大，斜方肌明顯隆起。

夾板肌至斜方肌相當發達，使脖子比其他體型粗壯

脂肪較少造成肩胛骨輪廓突出

腰椎和股溝上方形成明顯的菱形凹陷

臀大肌發達且脂肪較少，使臀部肌肉緊實

由於鍛鍊過的關係，位於小腿肚，構成小腿三頭肌的腓腸肌和比目魚肌隨之隆起

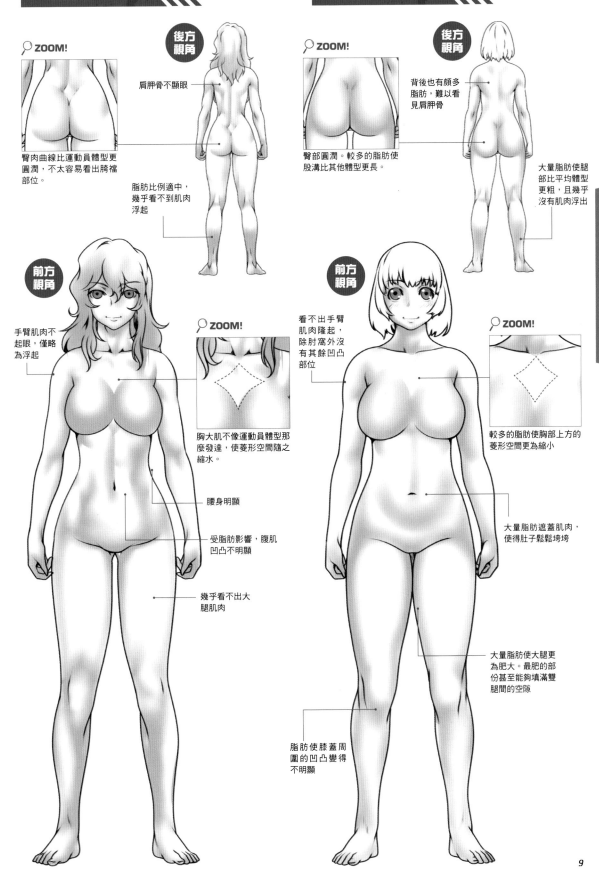

## 一般體型

🔍 ZOOM!

**後方視角**

肩胛骨不顯眼

臀肉曲線比運動員體型更圓潤,不太容易看出胯襠部位。

脂肪比例適中,幾乎看不到肌肉浮起

**前方視角**

手臂肌肉不起眼,僅略為浮起

🔍 ZOOM!

胸大肌不像運動員體型那麼發達,使菱形空間隨之縮水。

腰身明顯

受脂肪影響,腹肌凹凸不明顯

幾乎看不出大腿肌肉

## 豐滿體型

🔍 ZOOM!

**後方視角**

背後也有頗多脂肪,難以看見肩胛骨

臀部圓潤。較多的脂肪使股溝比其他體型更長。

大量脂肪使腿部比平均體型更粗,且幾乎沒有肌肉浮出

**前方視角**

看不出手臂肌肉隆起,除肘窩外沒有其餘凹凸部位

🔍 ZOOM!

較多的脂肪使胸部上方的菱形空間更為縮小。

大量脂肪遮蓋肌肉,使得肚子鬆鬆垮垮

大量脂肪使大腿更為肥大。最肥的部份甚至能夠填滿雙腿間的空隙

脂肪使膝蓋周圍的凹凸變得不明顯

# 上半身部位

在此對構成上半身的頭部及肩膀、胸部等部位進行解說。利用所刊載的正面、側面、俯瞰等各種角度，學習如何捕捉立體感吧。

## 臉部～脖子

**正面視角** 透過眼睛及嘴巴等不同部位及臉部的肌肉動作和變化，可呈現出豐富的表情。頭部和臉孔雖然沒有明確的分界，但大致上可將眉毛上方區分為頭部，而下方則是臉孔。

☑ Point

☑ Point

☑ Point
瞳孔
睫毛
虹膜

**頭蓋骨**
構成頭部的骨骼。頂點（頭頂）呈球狀，與下顎骨骼一起構成頭部輪廓

**頭髮**
長在頭上的頭髮，使頭部輪廓變得更大。髮梢會隨著身體活動和重力而飄動，因此在動作作畫中可能會用它表現力道

**眼睛**
位於臉部中心稍下方，由上下眼瞼、睫毛、眼球（眼白、虹膜、瞳孔）等部位所構成

**耳朵**
位於臉頰較上方，下顎根部附近，在眼球中央畫一條連接線並使其延伸，差不多與耳朵頂端等高。從正面觀看時，大致上順著頭部側面的曲線平貼

**眉毛**
高度大約位於眼睛上方再過一個眼睛處，寬度與睫毛相同，眉頭（位於臉部中央那邊）稍微長一些。左右眉毛的高度是相同的

**鼻子**
差不多位於臉部正中央，外型因人而異。此處使用的插圖僅以陰影和線條進行塑型

**臉頰**
由眼睛正下方開始鼓起，朝下顎畫出和緩的弧形。它柔軟且具有厚度，在受到手臂擠壓等強烈壓力影響而變形時，會將下眼瞼往上推並稍微內收遮住眼睛

**嘴巴**
高度位於將下顎和鼻子連成一直線後的中心偏上方。嘴巴上下長有嘴唇，由於下唇較厚，在插畫中需以圓弧線條或陰影呈現

**脖子**
連接頭部和身體的部位。以雙眼為中心筆直向下畫出線條，並稍微向內收縮，大致上就是插畫中均衡度最佳的脖子粗細了。

**斜方肌**
大片附著在脖子和肩膀周圍的肌肉。活動手臂時會隨之連帶收縮

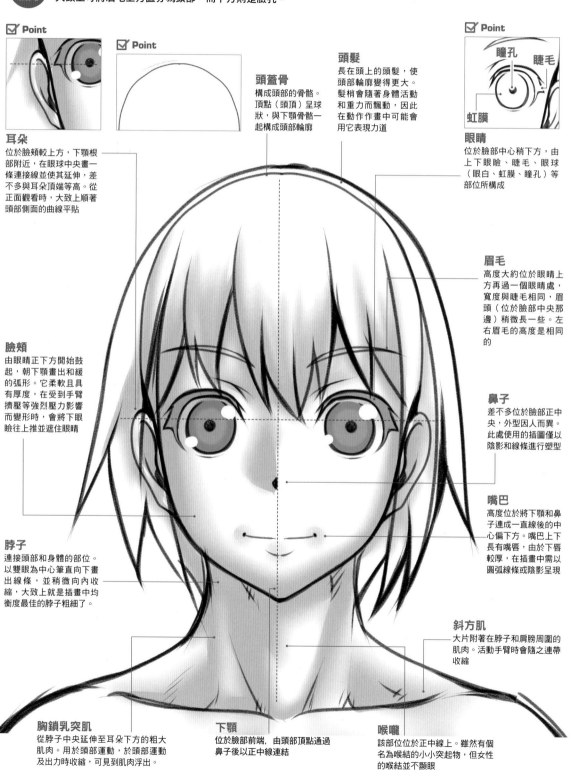

**胸鎖乳突肌**
從脖子中央延伸至耳朵下方的粗大肌肉。用於頭部運動，於頭部運動及出力時收縮，可見到肌肉浮出。

**下顎**
位於臉部前端，由頭部頂點通過鼻子後以正中線連結

**喉嚨**
該部位位於正中線上。雖然有個名為喉結的小小突起物，但女性的喉結並不顯眼

**側面視角** 下顎位於從眼睛畫垂直線並延伸後的正下方，鼻樑則位於眼睛正面，鼻頭和下顎的連接線上，且比嘴唇更為突出。

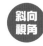**斜向視角** 從斜向視角來看，靠前的部位較大而後側部位看起來較小。留意眼睛大小及形狀會隨著角度改變。

**額頭**
比下顎更為突出，朝向頭頂形成和緩的弧形。由於頭髮會順著額頭曲線往下生長，請特別注意它的形狀

**後頭部**
呈球狀從頭頂延伸至脖子，由於脖子彎曲的關係，最寬的部份幾乎與肩膀同寬，並往後方突出

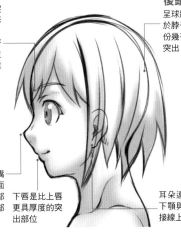

**鼻子**比額頭和嘴唇還高，從側面角度來看是臉部正面最突出的部位

**下唇**是比上唇更具厚度的突出部位

**耳朵連接處**位於下顎與頭頂的連接線上

雖然後側的眼睛看起來比較小，但高度是相同的

**顴骨**
位於眼睛和耳朵之間的凹陷處

**鼻子**比嘴唇更突出

**俯瞰視角** 在俯瞰視角時，呈球狀的頭部位於畫面前方，因此會使頭頂看起來特別大。臉部表情則看似被縱向壓扁。

**仰望視角** 往上看時，下顎底部呈平面。在下顎前緣及耳朵下方等部位畫上菱形陰影，可表現臉部立體感。

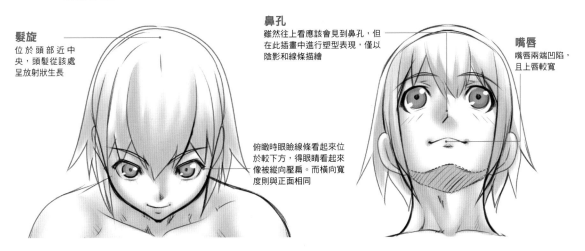

**髮旋**
位於頭部近中央，頭髮從該處呈放射狀生長

**鼻孔**
雖然往上看應該會見到鼻孔，但在此插畫中進行塑型表現，僅以陰影和線條描繪

**嘴唇**
嘴唇兩端凹陷，且上唇較寬

俯瞰時眼瞼線條看起來位於較下方，得眼睛看起來像被縱向壓扁。而橫向寬度則與正面相同

---

**◆ 男性的脖子**

男性的脖子比女性粗大，且清晰可見胸鎖乳突肌及斜方肌隆起。頭部輪廓棱角分明，與女性尖銳及圓潤的線條不同。下唇以至下顎前端（下頜體）高於女性，特徵為從側面觀看時幾乎呈直線突出。

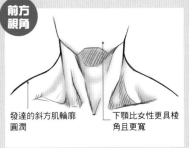

**前方視角**

發達的斜方肌輪廓圓潤

下顎比女性更具棱角且更寬

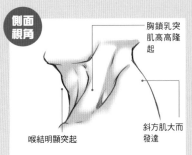

**側面視角**

胸鎖乳突肌高高隆起

喉結明顯突起

斜方肌大而發達

**第 1 章 關於全身平衡和關節動作　LESSON1　人體構造**

**肩膀～胸部**

 **前方視角** 相較於男性，一般來說女性肩膀朝外側的傾斜度較為平緩。脂肪（乳房）附著在胸大肌上。胸骨寬度較窄，特徵為肩膀寬度比男性窄。

**三角肌**
使上臂得以運動的肩部肌肉。其特徵為雖名為三角肌，但從前方看起來外觀呈半球狀

**胸大肌**
與手臂動作有關的肌肉，大面積覆蓋在胸骨上。由於女性的乳房（厚脂肪）附著其上，因此難以看見胸大肌隆起

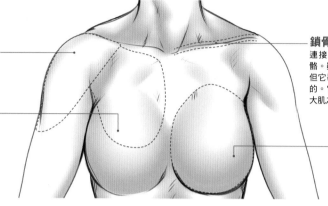

**鎖骨**
連接胸骨和肩膀，左右對稱的骨骼。雖然會隨著手臂活動而移動，但它畢竟是骨骼，長度是不會改變的。它的形狀彎曲，於斜方肌及胸大肌之間分別造成凹陷

**胸部（乳房）**
它不是肌肉，無法自行收縮，會受到重力及離心力等外力拉扯

 **後方視角** 背部有許多大而寬廣的肌肉，擅長拳力打擊的格鬥家，他們的斜方肌及三角肌特別發達。以並非完整平面，四處充滿了骨骼及肌肉造成的隆起為特徵。

**斜方肌**

**棘上肌**

**胸椎**
為貫通身體中心的脊椎的一部份，擁有許多關節故可自由活動

**三角肌**

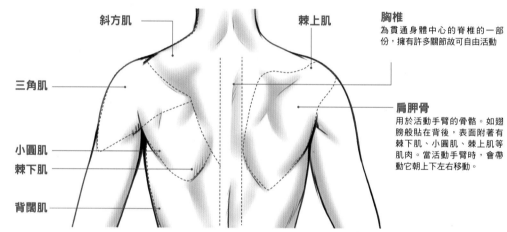

**肩胛骨**
用於活動手臂的骨骼。如翅膀般貼在背後，表面附著有棘下肌、小圓肌、棘上肌等肌肉。當活動手臂時，會帶動它朝上下左右移動。

**小圓肌**
**棘下肌**

**背闊肌**

 **俯瞰視角** 胸部在俯瞰時最為顯眼。巨大的胸部會使由脂肪形成的乳溝和隆起的胸大肌共同產生菱形線條

 **仰望視角** 從下方往上看，能觀察到平常無法看見的胸部下半部，能夠理解曲線需順著肋骨描繪。

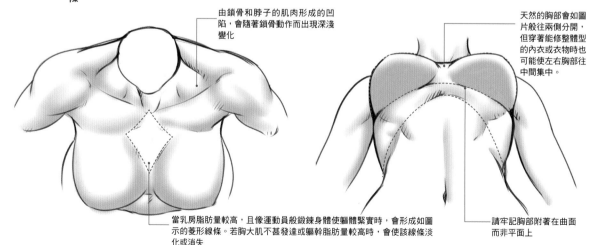

由鎖骨和脖子的肌肉形成的凹陷，會隨著鎖骨動作而出現深淺變化

天然的胸部會如圖片般往兩側分開，但穿著能修整體型的內衣或衣物時也可能使左右胸部往中間集中。

當乳房脂肪量較高，且像運動員般鍛鍊身體使軀體緊實時，會形成如圖示的菱形線條。若胸大肌不甚發達或軀幹脂肪量較高時，會使該線條淡化或消失

請牢記胸部附著在曲面而非平面上

 **側面視角** 天然的胸部並非碗狀物，而是以上半部長而傾斜，下半部短而圓潤的外觀附著在胸大肌上。這是因為位於胸部的乳房懸韌帶為了支撐頗具重量的脂肪，受拉伸而形成的。

**運動員體型** | **一般體型** | **豐滿體型**

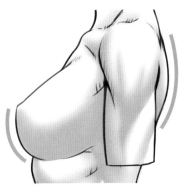 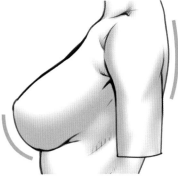 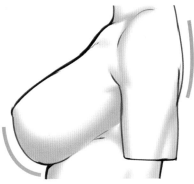

肩膀至背部的線條斜度比其他體型更大，能清楚看見骨骼和肌肉隆起。胸部脂肪量和一般體型差不多，但強力的胸大肌使得胸部往上抬起

肌肉隆起不明顯，能明確分辨胸部和軀幹的分界線。未發達的胸大肌無法撐起脂肪，與運動員體型相比上半部較長，且胸尖較為朝下

胸部脂肪比其他體型多，使胸部跟著變大，但沒有足以支援的肌肉因而會下垂。背部和軀幹的脂肪，會使外觀看起來圓圓腫腫的。胸部和軀幹的分界線難以分辨

 **斜向視角** 能明確看出肩膀到胸部間的輪廓差異。鍛鍊程度越高，輪廓也會更為結實有型，而脂肪越多則會使輪廓更為圓潤。另外也請注意陰影描繪方式。

**運動員體型** | **一般體型** | **豐滿體型**

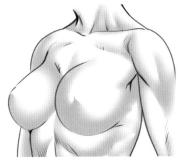 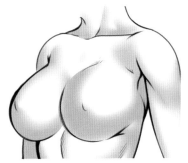 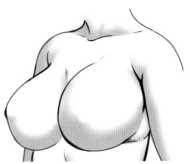

可清楚看見鎖骨及胸大肌、三角肌等隆起

雖然鎖骨很顯眼，但從皮膚表面無法看見肌肉隆起

勉強看得見鎖骨。胸部下垂程度比其他體型嚴重

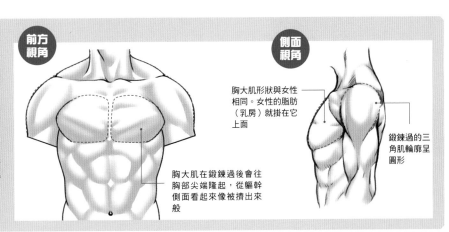

**◆ 男性胸部**

由於男性的肩膀比女性更高（高肩），且肌肉隆起幅度更大，因此形成了圓潤的輪廓。肩膀幅度寬闊、軀幹粗壯，使胸腔隨之增厚。因為胸部脂肪不多，鍛鍊程度越高可使胸大肌變得更為醒目。

**前方視角**

**側面視角**

胸大肌形狀與女性相同。女性的脂肪（乳房）就掛在它上面

鍛鍊過的三角肌輪廓呈圓形

胸大肌在鍛鍊過後會往胸部尖端隆起，從軀幹側面看起來像被擠出來般

第1章 關於全身平衡和關節動作 LESSON1 人體構造

13

## 軀幹

**前方視角** 軀幹周圍被俗稱軀幹肌群的圓筒狀肌肉群所包覆，而軀幹正面的肋骨至骨盆間並沒有任何骨骼。另從正面觀看時，女性的肉體有著顯眼的腰線。

**運動員體型** 運動員體型的腰部周圍緊實，腰線較為直線

**普通體型** 普通體型的腰部周圍帶有脂肪因而較為粗大 腰線較呈曲線

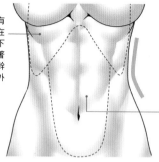
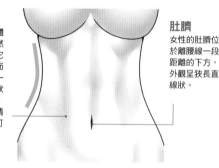

**肋骨**
人體左右兩側各有12根肋骨，包覆在胸腔周圍。胸腔下方的肋骨部份有著天然開口，當軀幹脂肪較少時，其外形會浮現在皮膚上

**腹直肌**
它是從正面觀看直立的人體時，最接近中心的肌肉。雖然看起來像分割成4～6塊，但它們並不是各自獨立的肌肉，而是由名為腱劃的結締組織將一大塊肌肉分割後所呈現的狀態。左右兩側幾乎完全對稱，基本上不會有哪側較大的情況，但在軀體朝左右扭曲時可能使某側外觀較為扁平

**肚臍**
女性的肚臍位於離腰線一段距離的下方，外觀呈狹長直線狀。

**側面視角** 圓筒狀的軀幹上頭帶有腹直肌及肩膀、腰部肌肉。由於女性擁有子宮，即使描繪的是長期鍛鍊的人，也要注意下腹部需略有突出這件事。

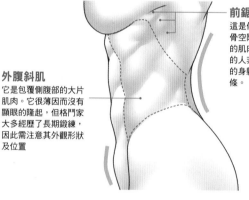

**前鋸肌**
這是條看起來像填充於肋骨空隙間，附著範圍寬廣的肌肉。雖然特地鍛鍊它的人非常少見，但在結實的身軀上可看到其凹凸線條。

**外腹斜肌**
它是包覆側腹部的大片肌肉。它很薄因而沒有顯眼的隆起，但格鬥家大多經歷了長期鍛鍊，因此需注意其外觀形狀及位置

### ◆ 男性軀幹周圍

男性軀幹沒有明顯腰線。這是因為男性骨盆狹窄，與肋骨間隔較短所造成的。即使是顯瘦的男性，軀幹仍會呈直線線條，受肩膀寬闊影響而使輪廓呈現倒三角形。肚臍為圓形，位置比女性高。

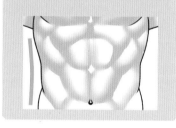

**後方視角** 背部擁有名為背闊肌的大片肌肉，內側有豎脊肌存在。肌肉重疊且各別隆起，形成複雜的凹凸因而並非平面。需注意各別肌肉的連接方式。

**運動員體型** 由於運動員體型的骨骼和肌肉隆起顯眼，背後也有許多凹凸且陰影多而複雜

**普通體型** 普通體型的背部比運動員體型滑順，陰影較少

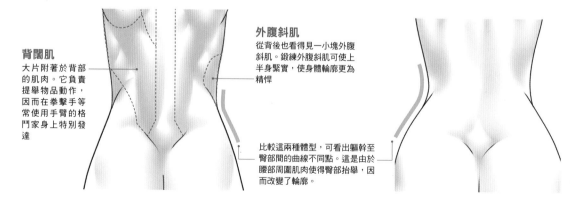

**背闊肌**
大片附著於背部的肌肉。它負責提舉物品動作，因而在拳擊手等常使用手臂的格鬥家身上特別發達

**外腹斜肌**
從背後也看得見一小塊外腹斜肌。鍛鍊外腹斜肌可使上半身緊實，使身體輪廓更為精悍

比較這兩種體型，可看出軀幹至臀部間的曲線不同點。這是由於腰部周圍肌肉使得臀部抬舉，因而改變了輪廓。

## 手臂～手掌

 **前方視角** 手臂從肩膀算起，依序由上臂、手肘、前臂、手掌所構成。從正前方來看，肱二頭肌非常顯眼。肌肉呈弧形向外突出，因此描繪時需注意其輪廓呈連續弧形而非直線。

 **後方視角** 與前方視角相比，後方視角的手肘及手腕等骨頭突起較為顯眼。此外，尚需注意如肱三頭肌和二頭肌等手臂前後側肌肉之類，在彎曲和伸直時膨脹及收縮互相相反的現象。

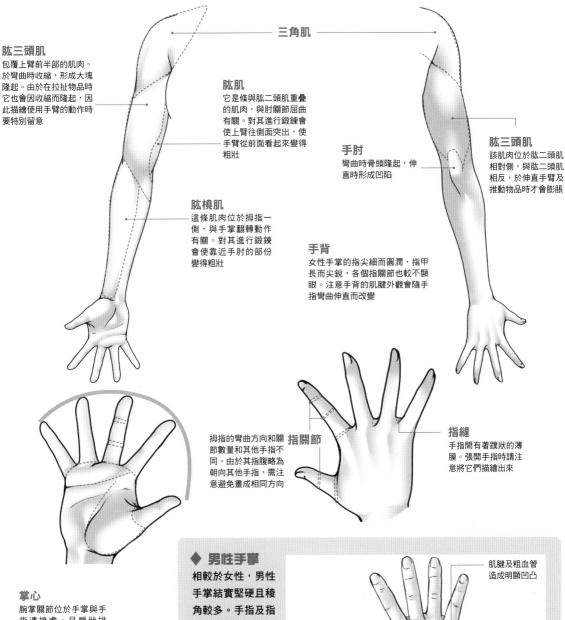

**三角肌**

**肱三頭肌**
包覆上臂前半部的肌肉。於彎曲時收縮，形成大塊隆起。由於在拉扯物品時它也會因收縮而隆起，因此描繪使用手臂的動作時要特別留意

**肱肌**
它是條與肱二頭肌重疊的肌肉，與肘關節屈曲有關。對其進行鍛鍊會使上臂往側面突出，使手臂從前面看起來變得粗壯

**肱橈肌**
這條肌肉位於拇指一側，與手掌翻轉動作有關。對其進行鍛鍊會使靠近手肘的部份變得粗壯

**手肘**
彎曲時骨頭隆起，伸直時形成凹陷

**肱三頭肌**
該肌肉位於肱二頭肌相對側，與肱二頭肌相反，於伸直手臂及推動物品時才會膨脹

**手背**
女性手掌的指尖細而圓潤，指甲長而尖銳，各個指關節也較不顯眼。注意手背的肌腱外觀隨手指彎曲伸直而改變

**掌心**
腕掌關節位於手掌與手指連接處，呈扇狀排列，因此輪廓亦呈圓弧形。
拇指以外的手指與其他手指中間以肌腱相連，因此手指根部在彎曲時動作是連動的

拇指的彎曲方向和關節數量和其他手指不同。由於其指腹略為朝向其他手指，需注意避免畫成相同方向

**指關節**

**指縫**
手指間有著蹼狀的薄膜。張開手指時請注意將它們描繪出來

◆ **男性手掌**
相較於女性，男性手掌結實堅硬且稜角較多。手指及指尖呈四角形，鍛鍊過的人手掌肌肉也較為厚實。此外，男性手指粗大，有許多人的手指及手背上長有細毛。

肌腱及粗血管造成明顯凹凸

拇指球（拇指連接處）粗大，肌肉大幅向側面突出，使整體輪廓看起來很四角形

男性手指粗大，指節分明。手背粗大因此使手指看起來較短

 **半身部位**　在此對腰部周圍、臀部、大腿、小腿、腳掌等構成下半身的部位進行解說。

## 腰部周圍（骨盆）

**前方視角**　腰部由附著在骨盆周圍的肌肉所形成。骨盆是髂骨、骶骨、恥骨、坐骨等骨骼的總稱，上以腰椎連接軀幹，下以股骨關節連接腳部。女性的骨盆寬廣，腰圍也比較大。

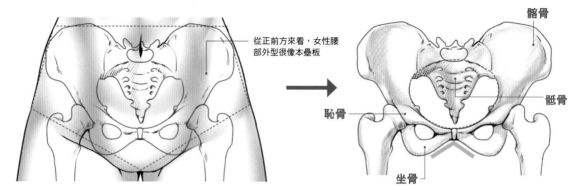

從正前方來看，女性腰部外型很像本疊板

髂骨

骶骨

恥骨

坐骨

**斜向視角**　做為大腿連接處的鼠蹊部肌肉不多，外觀因大腿部隆起而看似凹陷。

**鼠蹊部**
連接髂骨與恥骨的腹股溝韌帶所在處。大腿部位動作均以此處為支點進行

### ◆ 男性骨盆

男性沒有子宮，骨盆比女性高且髂骨寬度較窄，坐骨的角度也較為尖銳。因此腰圍較小，腰部輪廓近乎垂直。

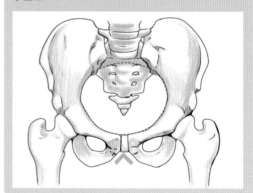

**俯瞰視角**　透過俯瞰視角，能清楚看出圓形骨盆撐住了圓筒形的軀幹。

腰部周圍形狀類似從本疊板後方延伸出一圈圓圓弧形

**仰望視角**　仰角強調腰部粗細，使軀體看起來較小。

骨盆和股骨並非一體成型，股骨連接處有一小部份露出髂骨外側。因此需注意將大腿外側線條描繪成圓弧形

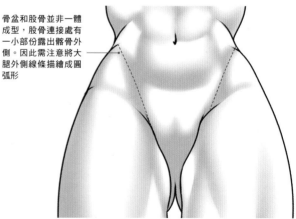

# 臀部

**前方視角** 由臀大肌等複數肌肉和大量脂肪所構成。脂肪部份雖然不會自行移動，但它會受到周圍肌肉影響，因此在描繪彎腰或腳部出力等動作時亦需注意其形狀改變。

**運動員體型**

**豐滿體型**

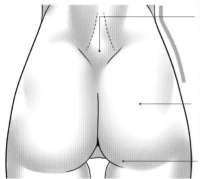

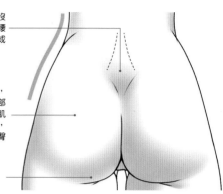

這裡有塊名為腰椎的骨骼。雖然沒有明顯隆起，不過它是彎腰、扭腰運動的起點，請牢記其位置和組成

臀部有塊名為臀大肌的厚重肌肉，會在使力時收縮，使靠近中央的部位隆起。運動員體型會因為腰部肌肉提起臀部，使輪廓接近三角形，而豐滿體型則因為肌力無法負荷臀部脂肪重量，故而變成圓形

**側面視角** 容易看出臀部大小的角度。切記其形狀並非碗形，較為接近水滴。

**斜向視角** 斜看能看出股骨連接處順著髂骨線條所產生的陰影。

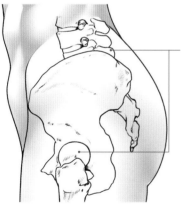

把握股骨與腰椎的位置關係

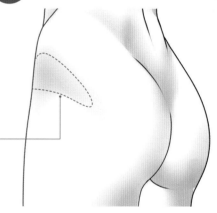

髂骨與股骨連接處的肌肉不多，於站立時呈現陰影

**仰望視角** 在仰角時臀部輪廓很大，使軀體看起來較小。

附著在方形臀大肌上的臀部脂肪在仰角中看起來亦為方形

**◆ 男性臀部**

男性骨盆狹窄，搭配肌肉時腰部線條呈現直線。從正面觀看，形狀接近四方形，時常鍛鍊的人的臀部脂肪是不會下垂的。

**前方視角** 女性股骨連接處間距較寬，由於大腿肌群由外向內延伸，使腳部方向略偏內八。

**後方視角** 在膝蓋窩及腳踝等部位都有肌腱。它和手臂相同，腿部往前後彎曲及伸直時肌肉動作也是相反的。

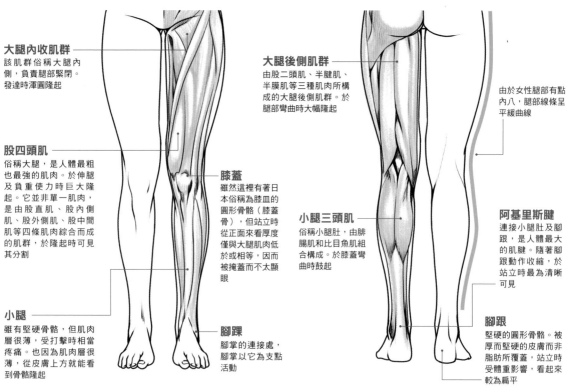

**大腿內收肌群**
該肌群俗稱大腿內側，負責腿部緊閉。發達時渾圓隆起

**股四頭肌**
俗稱大腿，是人體最粗也最強的肌肉。於伸腿及負重使力時巨大隆起。它並非單一肌肉，是由股直肌、股內側肌、股外側肌、股中間肌等四條肌肉綜合而成的肌群，於隆起時可見其分割

**小腿**
雖有堅硬骨骼，但肌肉層很薄，受打擊時相當疼痛。也因為肌肉層很薄，從皮膚上方就能看到骨骼隆起

**膝蓋**
雖然這裡有著日本俗稱為膝皿的圓形骨骼（膝蓋骨），但站立時從正面來看厚度僅與大腿肌肉低於或相等，因而被掩蓋而不太顯眼

**腳踝**
腳掌的連接處，腳掌以它為支點活動

**大腿後側肌群**
由股二頭肌、半腱肌、半膜肌等三種肌肉所構成的大腿後側肌群。於腿部彎曲時大幅隆起

**小腿三頭肌**
俗稱小腿肚，由腓腸肌和比目魚肌組合構成。於膝蓋彎曲時鼓起

由於女性腿部有點內八，腿部線條呈平緩曲線

**阿基里斯腱**
連接小腿肚及腳跟，是人體最大的肌腱。隨著腳跟動作收縮，於站立時最為清晰可見

**腳跟**
堅硬的圓形骨骼。被厚而堅硬的皮膚而非脂肪所覆蓋，站立時受體重影響，看起來較為扁平

**側面視角** 這是腿部伸屈運動時肌肉及骨骼運動的示意圖。

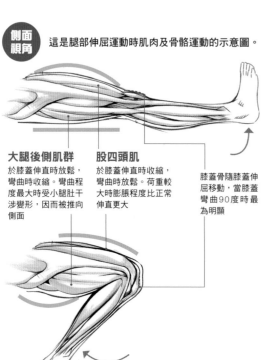

**大腿後側肌群**
於膝蓋伸直時放鬆，彎曲時收縮。彎曲程度最大時受小腿肚干涉變形，因而被推向側面

**股四頭肌**
於膝蓋伸直時收縮，彎曲時放鬆。荷重較大時膨脹程度比正常伸直更大

膝蓋骨隨膝蓋伸屈移動，當膝蓋彎曲90度時最為明顯

**◆ 男性腿部**

男性腿部稜角分明，肌肉隆起也較大。由於骨骼不同，使腿部線條看起來相當筆直。

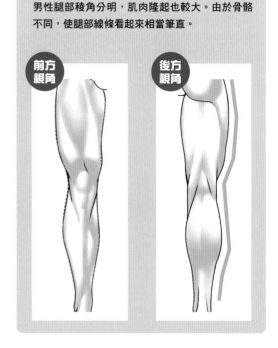

**前方視角**

**後方視角**

## 腳掌

 **俯瞰視角** 站立時將視線往下可看到腳背。形狀類似以腳踝為頂點，兩邊等長的等腰三角形。

 **底部視角** 健康的腳底不是平面，而是被拇趾球和小趾球及腳跟等複數突起物所支撐起來的。

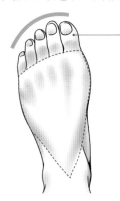

### 腳趾
最長的腳趾為第二趾（食趾），朝小趾緩降而去。雖然關節方向完全相同，但從腳底看可發現大拇趾的間隔稍大

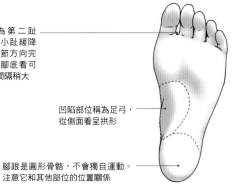

凹陷部位稱為足弓，從側面看呈拱形

腳跟是圓形骨骼，不會獨自運動。注意它和其他部位的位置關係

**前方視角** 女性有不少部位呈圓弧形，腳趾外形也一樣呈圓筒狀。

**後方視角** 腳底施力變扁時，腳跟皮膚會被壓平而成為支撐體重的緩衝。它不會在保持圓形的情況下接地。

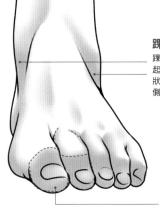

### 踝骨
踝骨是位於腳踝上的突起。活動時不會改變形狀。一般來說內側高，外側低

趾尖和趾甲帶有弧度，看起來相當柔軟

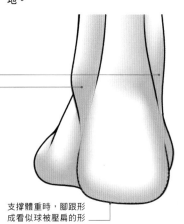

支撐體重時，腳跟形成看似球被壓扁的形狀

**斜向視角** 腳背不是獨立構造，由從膝蓋延伸下來的肌腱所連結。因此在連接處可見到肌腱隆起。

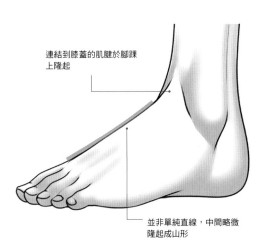

連結到膝蓋的肌腱於腳踝上隆起

並非單純直線，中間略微隆起成山形

### ◆ 男性腳掌

男性腳掌整體稜角分明，特別是支撐體重的腳跟和腳尖等部位比女性更厚更大。

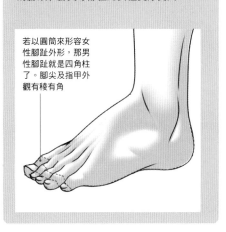

若以圓筒來形容女性腳趾外形，那男性腳趾就是四角柱了。腳尖及指甲外觀有稜有角

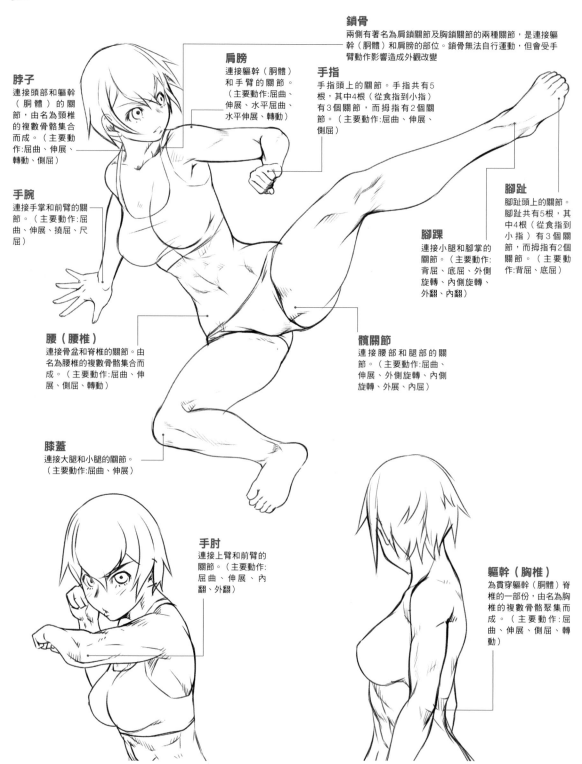

## Lesson2 ▶ 關節活動方式

人體擁有200塊以上的骨骼，連接它們的部位被稱為關節。關節各有其固定的活動方向和角度，人類的動作就是由關節的限定動作組合而成的。在本項目中對關節的職責和活動方式進行解說。

### 關 於關節部位及活動方式
在此介紹眾多關節裡運動量最高的部位，及這些部位的主要活動

**鎖骨**
兩側有著名為肩鎖關節及胸鎖關節的兩種關節，是連接軀幹（胴體）和肩膀的部位。鎖骨無法自行運動，但會受手臂動作影響造成外觀改變

**肩膀**
連接軀幹（胴體）和手臂的關節。（主要動作：屈曲、伸展、水平屈曲、水平伸展、轉動）

**手指**
手指頭上的關節。手指共有5根，其中4根（從食指到小指）有3個關節，而拇指有2個關節。（主要動作：屈曲、伸展、側屈）

**脖子**
連接頭部和軀幹（胴體）的關節，由名為頸椎的複數骨骼集合而成。（主要動作：屈曲、伸展、轉動、側屈）

**手腕**
連接手掌和前臂的關節。（主要動作：屈曲、伸展、撓屈、尺屈）

**腳趾**
腳趾頭上的關節。腳趾共有5根，其中4根（從食指到小指）有3個關節，而拇指有2個關節。（主要動作：背屈、底屈）

**腳踝**
連接小腿和腳掌的關節。（主要動作：背屈、底屈、外側旋轉、內側旋轉、外翻、內翻）

**腰（腰椎）**
連接骨盆和脊椎的關節。由名為腰椎的複數骨骼集合而成。（主要動作：屈曲、伸展、側屈、轉動）

**髖關節**
連接腰部和腿部的關節。（主要動作：屈曲、伸展、外側旋轉、內側旋轉、外展、內屈）

**膝蓋**
連接大腿和小腿的關節。（主要動作：屈曲、伸展）

**手肘**
連接上臂和前臂的關節。（主要動作：屈曲、伸展、內翻、外翻）

**軀幹（胸椎）**
為貫穿軀幹（胴體）脊椎的一部份，由名為胸椎的複數骨骼聚集而成。（主要動作：屈曲、伸展、側屈、轉動）

# 關於上半身關節

在此解說上半身脖子、肩膀、手肘、軀幹的骨骼和關節的活動方式。

## 脖子活動

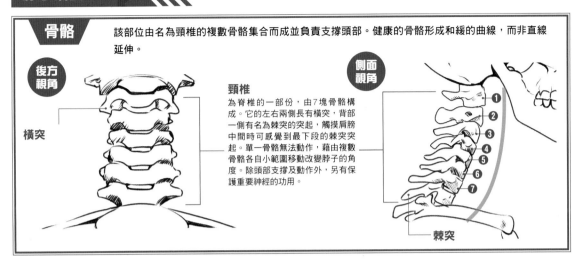

**骨骼**

該部位由名為頸椎的複數骨骼集合而成並負責支撐頭部。健康的骨骼形成和緩的曲線，而非直線延伸。

**後方視角**

橫突

**頸椎**

為脊椎的一部份，由7塊骨骼構成。它的左右兩側長有橫突，背部一側有名為棘突的突起，觸摸肩膀中間時可感覺到最下段的棘突突起。單一骨骼無法動作，藉由複數骨骼各自小範圍移動改變脖子的角度。除頭部支撐及動作外，另有保護重要神經的功能。

**側面視角**

① ② ③ ④ ⑤ ⑥ ⑦

棘突

第 1 章　關於全身平衡和關節動作

LESSON2　關節活動方式

**屈曲（前彎）**

脖子屈曲（拉下顎的動作）一般約為60度角。超過上限會受到胸部阻礙而無法彎曲。

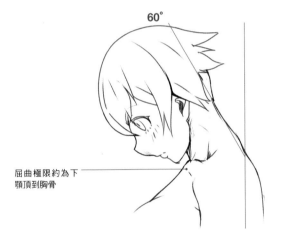

60°

屈曲極限約為下顎頂到胸骨

**伸展（後仰）**

脖子伸展（抬下顎的動作）一般約為60度角。超過上限會因頂到脊突而無法再往後。

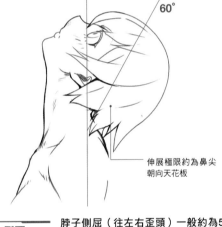

60°

伸展極限約為鼻尖朝向天花板

**旋轉（往左右扭動）**

脖子旋轉（頭部往左右扭動）一般約為70度角。超過上限會受到胸鎖乳突肌干涉而無法動作。

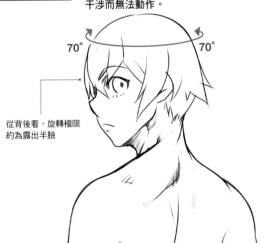

70° 70°

從背後看，旋轉極限約為露出半臉

**側屈（往左右歪頭）**

脖子側屈（往左右歪頭）一般約為50度角。超過上限會因頂到橫突而無法再往下。

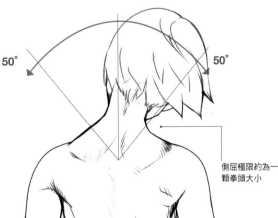

50° 50°

側屈極限約為一顆拳頭大小

21

## 肩膀活動

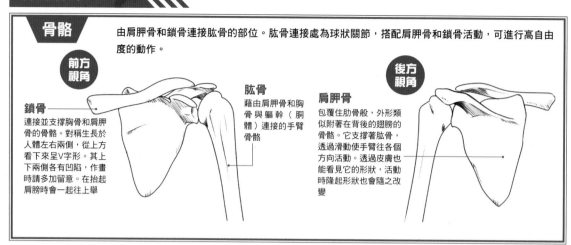

**骨骼**

由肩胛骨和鎖骨連接肱骨的部位。肱骨連接處為球狀關節,搭配肩胛骨和鎖骨活動,可進行高自由度的動作。

**前方視角**

**鎖骨**
連接並支撐胸骨和肩胛骨的骨骼。對稱生長於人體左右兩側,從上方看下來呈V字形。其上下兩側各有凹陷,作畫時請多加留意。在抬起肩膀時會一起往上舉

**肱骨**
藉由肩胛骨和胸骨與軀幹(胴體)連接的手臂骨骼

**肩胛骨**
包覆住肋骨般,外形類似附著在背後的翅膀的骨骼。它支撐著肱骨,透過滑動使手臂往各個方向活動。透過皮膚也能看見它的形狀,活動時隆起形狀也會隨之改變

**後方視角**

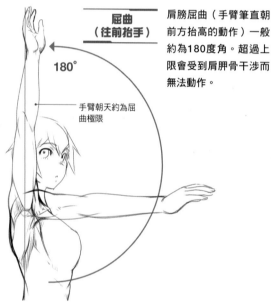

**屈曲(往前抬手)**

肩膀屈曲(手臂筆直朝前方抬高的動作)一般約為180度角。超過上限會受到肩胛骨干涉而無法動作。

180°

手臂朝天約為屈曲極限

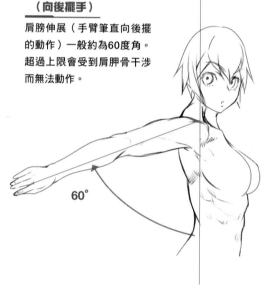

**伸展(向後擺手)**

肩膀伸展(手臂筆直向後擺的動作)一般約為60度角。超過上限會受到肩胛骨干涉而無法動作。

60°

**水平屈曲・水平伸展(朝內側彎曲)・(朝外側彎曲)**

肩膀的水平屈曲(手臂筆直朝內側轉動)一般約為130度角,超過上限會受到胸骨干涉而無法動作。水平伸展(手臂筆直朝外側轉動)一般約為30度角,超過上限會受到肩胛骨干涉而無法動作。

**轉動** 與肩胛骨動作連動,可使手臂進行360度旋轉。

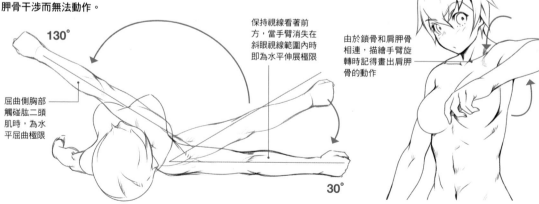

130°

保持視線看著前方,當手臂消失在斜眼視線範圍內時即為水平伸展極限

屈曲側胸部觸碰肱二頭肌時,為水平屈曲極限

由於鎖骨和肩胛骨相連,描繪手臂旋轉時記得畫出肩胛骨的動作

30°

## 手肘活動

### 骨骼

它是連接肱骨、橈骨和尺骨的關節，擅長進行類似門上合頁的開闔動作。反之手腕無法進行翻轉以外的動作，如果從反方向用力彎曲會導致脫臼或骨折。

**尺骨**
構成前臂的兩條並列骨骼之一，是靠近小指一側的骨骼。它比旁邊的橈骨更長，越接近手腕就越細。手肘關節是由三塊骨骼連結形成的

**側面視角**
彎曲

**橈骨**
構成前臂的兩條並列骨骼之一，是靠近拇指一側的骨骼。它旁邊的尺骨更小更短，當手掌翻轉（內翻・外翻）時就是在尺骨周圍轉動

一般稱為「肘骨（肘頭）」的部位其實是尺骨頭部的膨起

**屈戌關節**
只能往單一方向活動的關節。膝蓋和指關節也都是此類關節

**側面視角**
伸直

### 屈曲（向前彎曲）

手肘屈曲（手臂從下垂狀態以至手肘向前彎曲的動作）一般約為145°角。超過上限會受到上臂干涉而無法動作。

前臂與上臂接觸約為屈曲極限

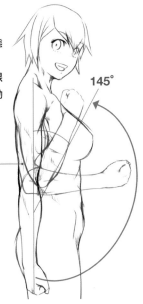

145°

### 伸展（向後彎曲）

手肘伸展（手臂從下垂狀態以至手肘向後彎曲的動作）一般約為10度角。受到屈戌關節特性影響，動作無法超越此上限。

肘頭完全消失即為伸展極限。有一部份人受到遺傳或生活環境影響，伸展角度可超越10度，俗稱雙關節

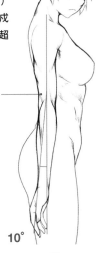

10°

手肘內翻（手指伸直，拇指從朝上狀態往內側翻轉的動作）一般約為90度角。受到關節構造影響，動作無法超越此上限。

橈骨與尺骨交叉。利用肩關節活動，可使翻轉角度超越90度

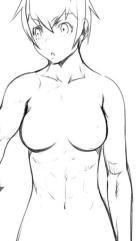

90°

手肘外翻（手指伸直，拇指從朝上狀態往外側翻轉的動作）一般約為90度角。受到關節構造影響，動作無法超越此上限。

橈骨與尺骨平行排列。就算利用肩關節也難以增加角度

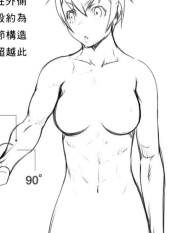

90°

## 軀幹活動

### 骨骼

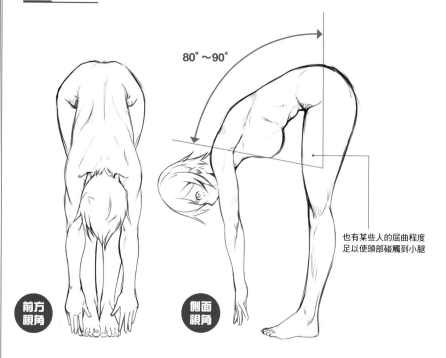

**側面視角**

利用12塊胸椎和5塊腰椎，使軀幹擁有高度活動自由性。注意胸椎位於背部一側，而腰椎反而較偏腹部。

### 屈曲（向前彎曲）

軀幹屈曲（保持膝蓋伸直，伸手碰觸地面的動作）一般約為80～90度角。利用腹直肌、外腹斜肌、髂腰肌等肌肉進行動作。

80°～90°

**前方視角**

**側面視角**

也有某些人的屈曲程度足以使頭部碰觸到小腿

### 伸展（向後仰）

軀幹伸展（使上半身向後仰倒的動作）一般約為35～40度角。利用豎脊肌群及胸半棘肌進行動作。抱腰背摔（P92）使用了這個動作。

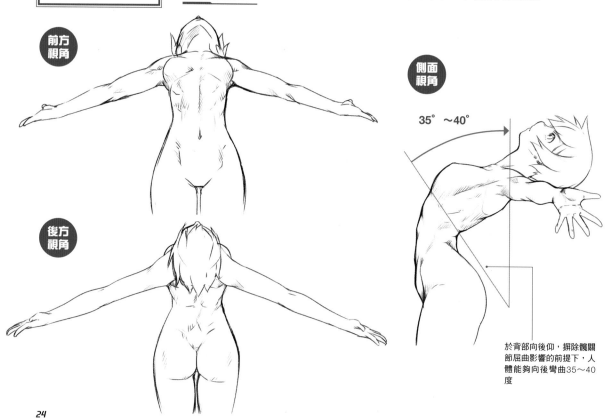

**前方視角**

**側面視角**

35°～40°

**後方視角**

於背部向後仰，摒除髖關節屈曲影響的前提下，人體能夠向後彎曲35～40度

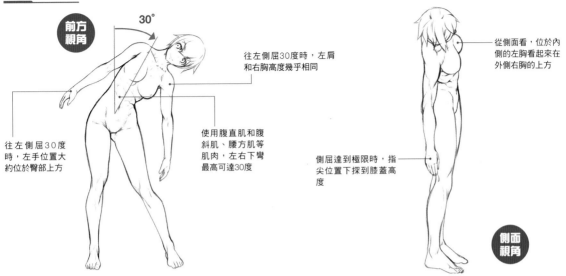

**側屈**
**（往左右下彎）**

軀幹側屈（體幹往左右下彎的動作）一般約為30度角。利用腹直肌和腹斜肌等肌肉進行動作。其角度上限不高，眼鏡蛇纏身固定（P107）就運用了此種動作。

前方視角

30°

往左側屈30度時，左肩和右胸高度幾乎相同

往左側屈30度時，左手位置大約位於臀部上方

使用腹直肌和腹斜肌、腰方肌等肌肉，左右下彎最高可達30度

從側面看，位於內側的左胸看起來在外側右胸的上方

側屈達到極限時，指尖位置下探到膝蓋高度

側面視角

**旋轉**
**（往左右扭腰）**

軀幹旋轉（體幹往左右扭腰的動作）一般約為40度角。利用腹內斜肌和豎脊肌群等肌肉進行動作。是回頭看及反手拳（P50）等必須的動作。

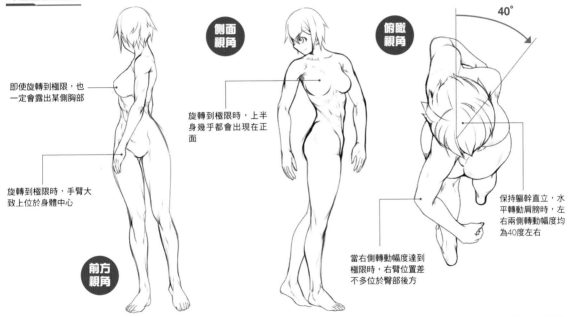

側面視角

俯瞰視角

40°

即使旋轉到極限，也一定會露出某側胸部

旋轉到極限時，手臂大致上位於身體中心

旋轉到極限時，上半身幾乎都會出現在正面

當右側轉動幅度達到極限時，右臂位置差不多位於臀部後方

保持軀幹直立，水平轉動肩膀時，左右兩側轉動幅度均為40度左右

前方視角

**◆ 複雜動作**

雖然透過複數骨骼連動，可使軀幹進行複雜動作，但各別骨骼是不會單獨運動的。在描繪軀體動作時，需要想像骨骼處於何種狀態，再逐漸畫出周圍的肌肉，這樣才能更為接近正確的人體。

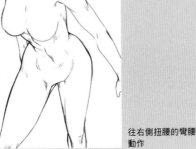

往右側扭腰的彎腰動作

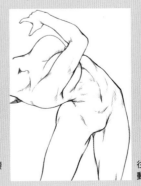

往左側扭腰的仰身動作

# 關於下半身關節

在此解說下半身的髖關節、膝蓋、腳踝骨骼及關節的活動方式。

## 髖關節動作

**骨骼**
由骨盆的髖骨及大腿的大腿骨所構成的髖關節，其組成與肩關節相似。不過由於構造更為緊密，因此可動性較肩關節窄。

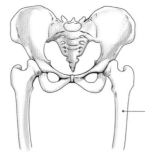
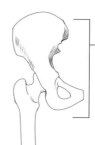

**前方視角**

**股骨**
人體最大的骨骼。股骨並非垂直朝向地面，而是略為向內側傾斜

**後方視角**

**髖骨（骨盆）**
髖骨由髂骨、坐骨、恥骨三塊骨骼所構成。這三塊骨骼的結合處有著名為髖臼的構造，縮小了向後的活動範圍

**屈曲（向前彎曲）**
髖關節屈曲（將彎曲膝蓋抬高的動作）一般約為125度角。膝蓋伸直時會受到大腿後側肌群張力影響而降低可動範圍

**伸展（向後伸直）**
髖關節伸展（將腿部往後伸展的動作）一般約為15度角。受到髖臼的坐骨部份與股骨互相干涉影響，伸展角度無法超越此上限。

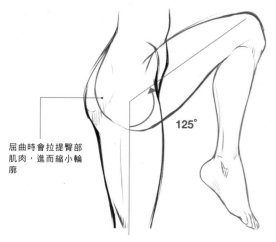

屈曲時會拉提臀部肌肉，進而縮小輪廓

125°

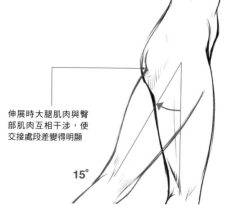

伸展時大腿肌肉與臀部肌肉互相干涉，使交接處段差變得明顯

15°

**外側旋轉（向外張開）**
髖關節外側旋轉（保持腳尖朝向正面，將腿部往外側張開的動作）一般約為45度角。受到髖臼邊緣干涉，動作無法超越此上限。

**內側旋轉（往內緊閉）**
髖關節內側旋轉（將腿部往內側夾緊的動作）一般約為20度角。由於會卡到另一條腿，因此內側旋轉動作無法獨自進行。

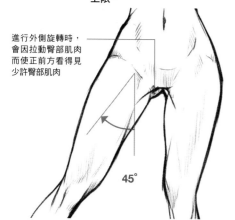

進行外側旋轉時，會因拉動臀部肌肉而使正前方看得見少許臀部肌肉

45°

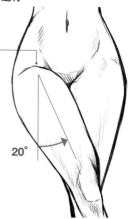

為了閃開另一條腿因而需要少許屈曲，但在該情況下可動範圍仍不會改變

20°

| 外展<br>（膝蓋朝外） | 髖關節外展（抬高膝蓋並轉向外側的動作）一般約為45度角。受到髖關節韌帶干涉，動作無法超越此上限。 |
|---|---|

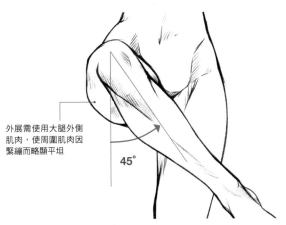

外展需使用大腿外側肌肉，使周圍肌肉因緊繃而略顯平坦

45°

| 內屈<br>（膝蓋朝內） | 髖關節內屈（抬高膝蓋並轉向內側的動作）一般約為45度角。受到骨盆構造影響，男性的此類動作是受限的。 |
|---|---|

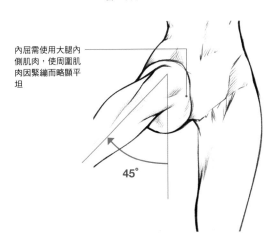

內屈需使用大腿內側肌肉，使周圍肌肉因緊繃而略顯平坦

45°

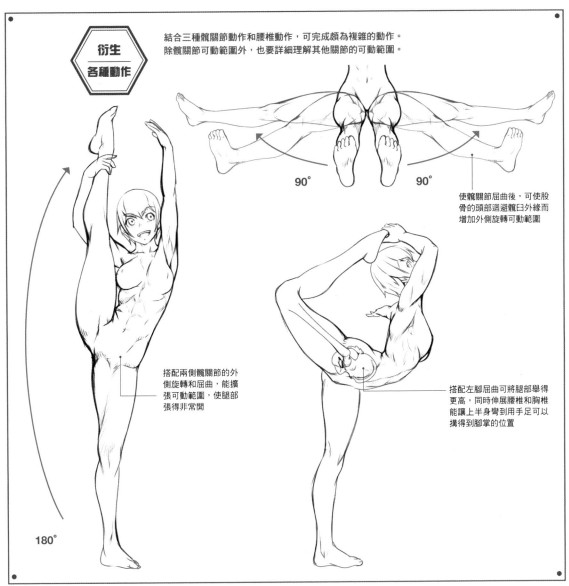

衍生
各種動作

結合三種髖關節動作和腰椎動作，可完成頗為複雜的動作。除髖關節可動範圍外，也要詳細理解其他關節的可動範圍。

90°　90°

使髖關節屈曲後，可使股骨的頭部迴避髖臼外緣而增加外側旋轉可動範圍

搭配兩側髖關節的外側旋轉和屈曲，能擴張可動範圍，使腿部張得非常開

搭配左腳屈曲可將腿部舉得更高，同時伸展腰椎和胸椎能讓上半身彎到用手足可以摸得到腳掌的位置

180°

# 膝蓋動作

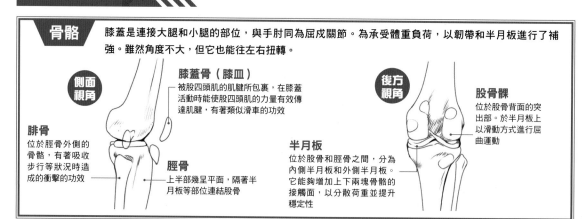

**骨骼**　膝蓋是連接大腿和小腿的部位，與手肘同為屈成關節。為承受體重負荷，以韌帶和半月板進行了補強。雖然角度不大，但它也能往左右扭轉。

**側面視角**

**膝蓋骨（膝皿）**
被股四頭肌的肌腱所包裹，在膝蓋活動時能使股四頭肌的力量有效傳達肌腱，有著類似滑車的功效

**腓骨**
位於脛骨外側的骨骼，有著吸收步行等狀況時造成的衝擊的功效

**脛骨**
上半部幾呈平面，隔著半月板等部位連結股骨

**半月板**
位於股骨和脛骨之間，分為內側半月板和外側半月板。它能夠增加上下兩塊骨骼的接觸面，以分散荷重並提升穩定性

**後方視角**

**股骨髁**
位於股骨背面的突出部。於半月板上以滑動方式進行屈曲運動

---

**屈曲（向後彎曲）**　膝蓋屈曲（無其他支撐情況下彎起膝蓋的動作）一般約為130度角。受外力影響時不在此限。

**伸展（向前伸直）**　受關節構造影響，膝蓋伸展（膝蓋從伸直狀態彎曲至碰觸腳尖）是不可能的

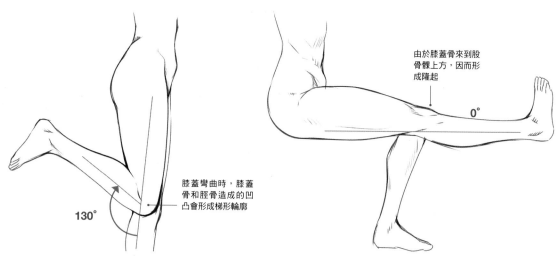

130°

膝蓋彎曲時，膝蓋骨和脛骨造成的凹凸會形成梯形輪廓

由於膝蓋骨來到股骨髁上方，因而形成隆起

0°

---

**衍生各種動作**

膝蓋自然彎曲幅度約在130度左右，於受到肌肉干涉時停止。不過，如果有外力施加了超越肌肉干涉的力量，是能夠做出超越可動範圍的屈曲動作的。

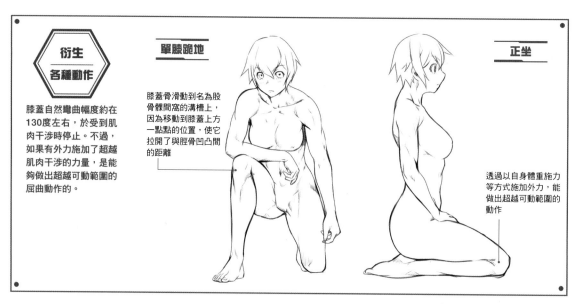

**單膝跪地**

膝蓋骨滑動到名為股骨髁間窩的溝槽上，因為移動到膝蓋上方一點點的位置，使它拉開了與脛骨凹凸間的距離

**正坐**

透過以自身體重施力等方式加上外力，能做出超越可動範圍的動作

# 腳踝動作

**骨骼** 它是連接小腿和腳掌的部位，由距下關節、橫跗關節、脛距關節這三個關節所構成。雖然單一關節活動範圍不大，但在配合其他兩個關節後可進行多種動作。

**側面視角**

**跗關節**
影響腳踝柔軟性和固定性的關節，可稍微往左右活動

**脛距關節**
由脛骨和腓骨形成的溝槽，嵌入距骨後形成的關節。該關節只能進行上下彎曲動作

**前方視角**

**距下關節**
由距骨和跟骨所形成的關節。其可動範圍狹窄，但可往上下左右活動

### 背屈（向上彎曲）

腳踝背屈（在站立狀態下抬起腳尖的動作）一般約為20度角。

從小腿和腳背來看角度雖然接近90度，但這是由於腳背呈拱形所造成的

20°

### 外側旋轉（向外側張開）

腳踝外側旋轉（在站立狀態下使腳尖轉向小趾側的動作）一般約為20度角。

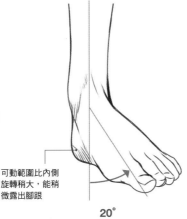

可動範圍比內側旋轉稍大，能稍微露出腳跟

20°

### 外展（豎起外側）

腳踝外展（在站立狀態下使腳掌往小趾側傾斜的動作）一般約為30度角。

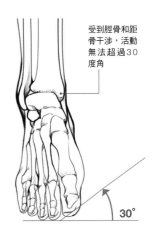

受到脛骨和距骨干涉，活動無法超過30度角

30°

### 底屈（向下彎曲）

腳踝底屈（朝下壓腳尖的動作）一般約為45度角。

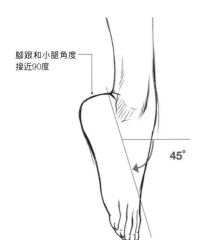

腳跟和小腿角度接近90度

45°

### 內側旋轉（向內側收起）

腳踝內側旋轉（在站立狀態下使腳尖轉向姆趾側的動作）一般約為10度角。

可動範圍僅有10度，相當狹窄，不會露出腳跟

10°

### 內屈（豎起內側）

腳踝內屈（在站立狀態下使腳掌往拇趾側傾斜的動作）一般約為20度角。

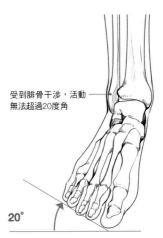

受到腓骨干涉，活動無法超過20度角

20°

# 關於各種手部動作

在此解說手腕彎曲伸直及抱住或掐住物品等各種手部動作。可活用於手部動作較多的場景。

## 手腕動作

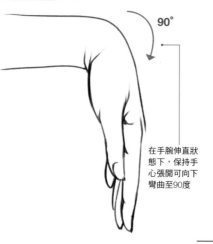

### 屈曲（向下彎曲）

手腕屈曲（在手腕伸直狀態下使手指向下的動作）一般約為90度角。

90°

在手腕伸直狀態下，保持手心張開可向下彎曲至90度

### 伸展（向上彎曲）

手腕伸展（在手腕伸直狀態下使手指向上的動作）一般約為70度角。

在手腕伸直狀態下，保持手心張開可向上彎曲至70度

70°

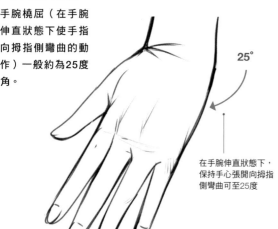

### 橈屈（向外側彎曲）

手腕橈屈（在手腕伸直狀態下使手指向拇指側彎曲的動作）一般約為25度角。

25°

在手腕伸直狀態下，保持手心張開向拇指側彎曲可至25度

### 尺屈（向內側彎曲）

手腕尺屈（在手腕伸直狀態下使手指向小指側彎曲的動作）一般約為55度角

55°

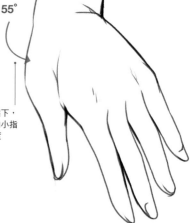

在手腕伸直狀態下，保持手心張開向小指側彎曲可至55度

## 握住的動作

### 輕握

在此解說手指稍微出力彎曲，輕握住物品的狀態。拇指朝向側面，其他手指向掌心中央彎曲。

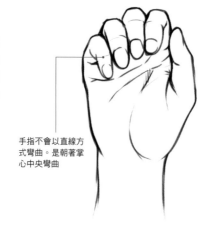

手指不會以直線方式彎曲。是朝著掌心中央彎曲

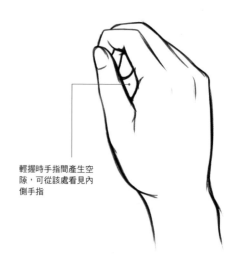

輕握時手指間產生空隙，可從該處看見內側手指

## 用力緊握

在此解說手指大力彎曲，用力握住物品的狀態。與輕握時相比，手指陷入掌心的程度更深。

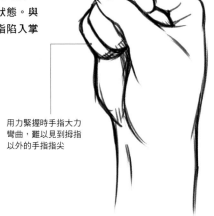

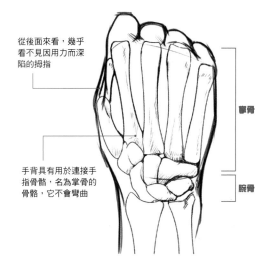

從後面來看，幾乎看不見因用力而深陷的拇指

掌骨

腕骨

用力緊握時手指大力彎曲，難以見到拇指以外的手指指尖

手背具有用於連接手指骨骼，名為掌骨的骨骼，它不會彎曲

## 握住棒狀物

在此解說手指施力抓住粗大棒狀物的狀態。手指向掌心中央彎曲，各指尖清楚可見。

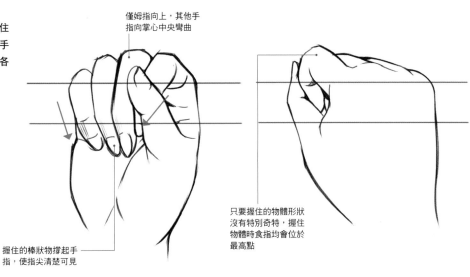

僅姆指向上，其他手指向掌心中央彎曲

只要握住的物體形狀沒有特別奇特，握住物體時食指均會位於最高點

握住的棒狀物撐起手指，使指尖清楚可見

## 握球

在此解說握住手掌大小球體的狀態。拇指靠在球側，其他手指第二關節大幅彎曲。

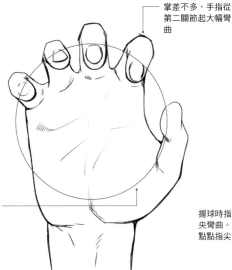

由於球體大小跟手掌差不多，手指從第二關節起大幅彎曲

拇指球（拇指連接處的基部）伸長，以確保握球所需的面積

握球時指尖仍朝掌心中央彎曲。因此能看到一點點指尖

# 抓的動作

## 從上方抓

從上方抓住箱型物體的動作。請注意觀察手指彎曲方式。

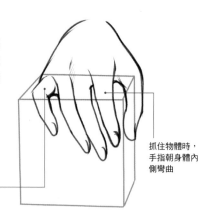

小指較短，因此在距離其他手指較遠的位置第二關節大幅彎曲

抓住物體時，手指朝身體內側彎曲

## 從下方抓

從下方抓住箱型物體的動作。基本上與從上方抓的狀態剛好相反。

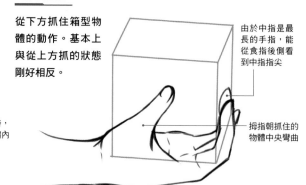

由於中指是最長的手指，能從食指後側看到中指指尖

拇指朝抓住的物體中央彎曲

# 抱住動作

## 抱住箱子

手臂繞著箱子上下抱住的動作。為右手從上抓，左手從下抓動作的發展形。

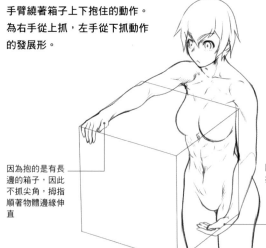

因為抱的是有長邊的箱子，因此不抓尖角，拇指順著物體邊緣伸直

因為抱的是有長邊的箱子，拇指以外的手指亦需伸直

## 抱複數箱子

抱起複數箱子的動作。手臂無法繞到上方，雙手從下方環繞抱緊。

雙手與抱住巨大箱子時左手的狀態相同

# 掐住動作

## 掐住小球

使用拇指和食指掐住小球的動作。該狀態下拇指和食指的手指腹彼此面對面。

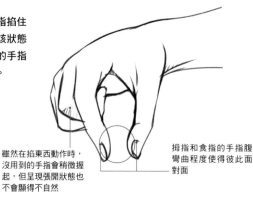

雖然在掐東西動作時，沒用到的手指會稍微握起，但呈現張開狀態也不會顯得不自然

拇指和食指的手指腹彎曲程度使得彼此面對面

拇指彎曲角度有其極限，接觸物體的是手指側面

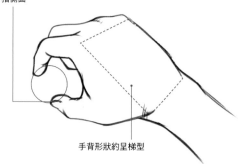

手背形狀約呈梯型

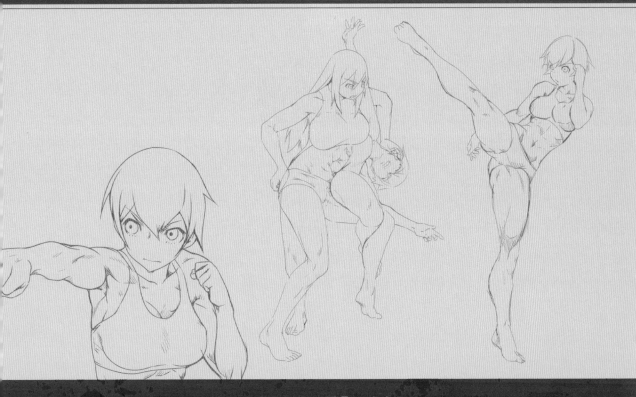

# 2章 | 格鬥動作描繪方式

在此介紹正式的格鬥動作描繪方式。如拳擊、踢擊等打擊技,以柔道為首的摔技,極具動感的必殺技等,由各個動作的運動構造一步步進行詳盡解說。

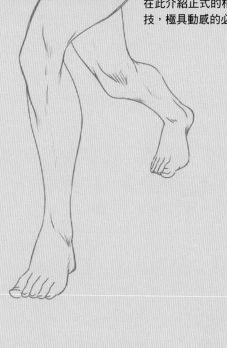

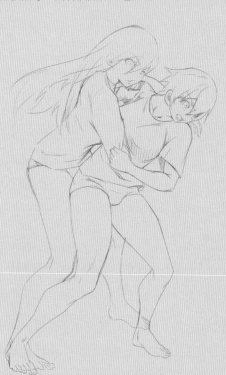

# 關於運動機制

由「走路」、「跳躍」等基本動作開始，以至「不同格鬥技架勢」為例，對描繪動作時重要的角色動態進行解說。

## 基本動作

在此對「走路」、「跑步」等基本動作進行解說。關於平常無意識進行的這些動作，在熟知機制後能將它們呈現得更為真實。

### 走路

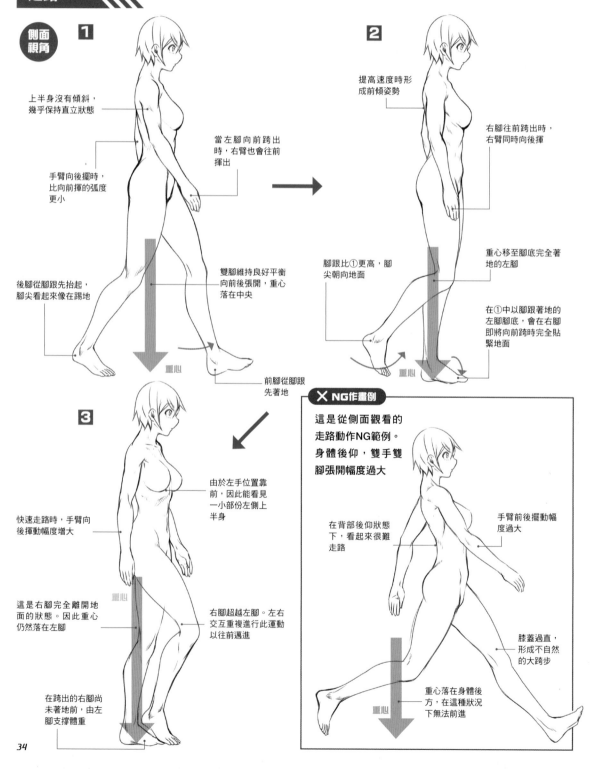

**側面視角**

**1**

上半身沒有傾斜，幾乎保持直立狀態

當左腳向前跨出時，右臂也會往前揮出

手臂向後擺時，比向前揮的弧度更小

後腳從腳跟先抬起，腳尖看起來像在踢地

雙腳維持良好平衡向前後張開，重心落在中央

前腳從腳跟先著地

重心

**2**

提高速度時形成前傾姿勢

右腳往前跨出時，右臂同時向後揮

重心移至腳底完全著地的左腳

腳跟比①更高，腳尖朝向地面

在①中以腳跟著地的左腳腳底，會在右腳即將向前跨時完全貼緊地面

重心

**3**

由於左手位置靠前，因此能看見一小部份左側上半身

快速走路時，手臂向後揮動幅度增大

這是右腳完全離開地面的狀態。因此重心仍然落在左腳

右腳超越左腳。左右交互重複進行此運動以往前邁進

在跨出的右腳尚未著地前，由左腳支撐體重

重心

**✕ NG作畫例**

這是從側面觀看的走路動作NG範例。身體後仰，雙手雙腳張開幅度過大

在背部後仰狀態下，看起來很難走路

手臂前後擺動幅度過大

膝蓋過直，形成不自然的大跨步

重心落在身體後方，在這種狀況下無法前進

重心

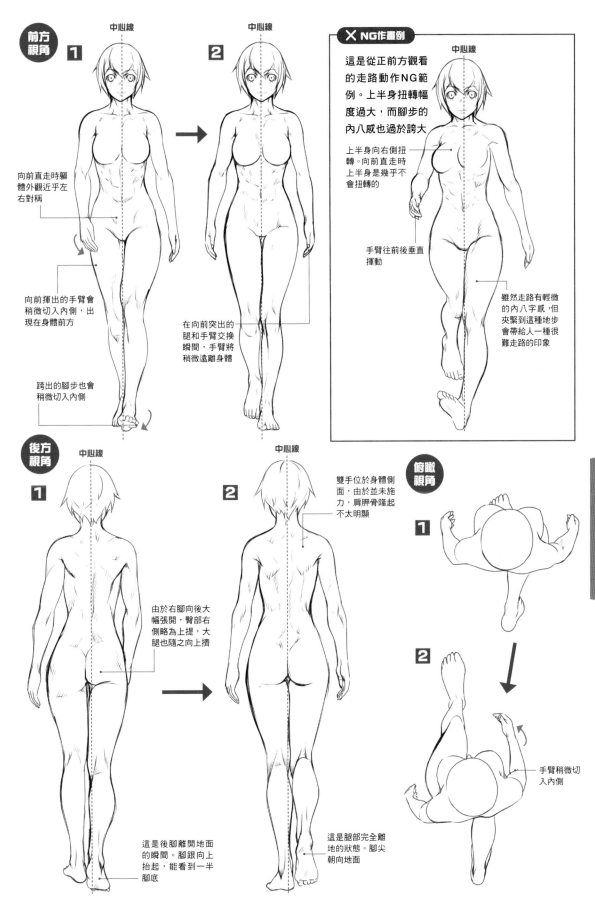

**前方視角**

**1** 中心線

向前直走時軀體外觀近乎左右對稱

向前揮出的手臂會稍微切入內側，出現在身體前方

跨出的腳步也會稍微切入內側

**2** 中心線

在向前突出的腿和手臂交換瞬間，手臂將稍微遠離身體

**✗ NG作畫例**

這是從正前方觀看的走路動作NG範例。上半身扭轉幅度過大，而腳步的內八感也過於誇大

中心線

上半身向右側扭轉。向前直走時上半身是幾乎不會扭轉的

手臂往前後垂直揮動

雖然走路有輕微的內八字感，但夾緊到這種地步會帶給人一種很難走路的印象

**後方視角**

**1** 中心線

**2** 中心線

雙手位於身體側面，由於並未施力，肩胛骨隆起不太明顯

由於右腳向後大幅張開，臀部右側略為上提，大腿也隨之向上擠

這是後腳離開地面的瞬間。腳跟向上抬起，能看到一半腳底

這是腿部完全離地的狀態。腳尖朝向地面

**俯瞰視角**

**1**

**2**

手臂稍微切入內側

# 跑步

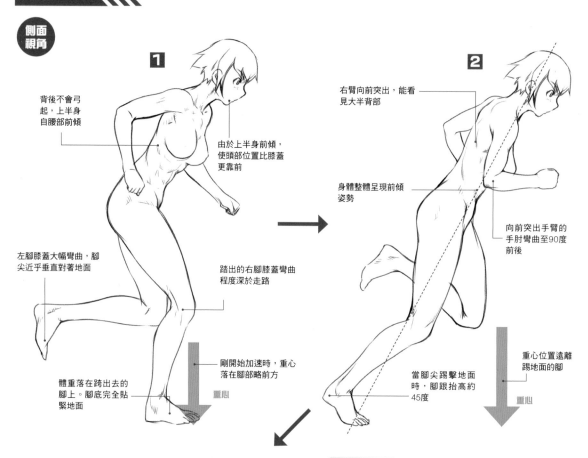

**1**

背後不會弓起，上半身自腰部前傾

由於上半身前傾，使頭部位置比膝蓋更靠前

左腳膝蓋大幅彎曲，腳尖近乎垂直對著地面

踏出的右腳膝蓋彎曲程度深於走路

剛開始加速時，重心落在腳部略前方

重心

體重落在跨出去的腳上。腳底完全貼緊地面

**2**

右臂向前突出，能看見大半背部

身體整體呈現前傾姿勢

向前突出手臂的手肘彎曲至90度前後

當腳尖踢擊地面時，腳跟抬高約45度

重心位置遠離踢地面的腳

重心

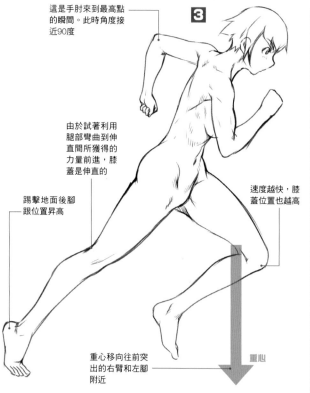

**3**

這是手肘來到最高點的瞬間。此時角度接近90度

由於試著利用腿部彎曲到伸直間所獲得的力量前進，膝蓋是伸直的

踢擊地面後腳跟位置昇高

速度越快，膝蓋位置也越高

重心移向往前突出的右臂和左腳附近

重心

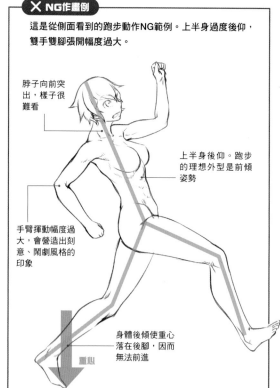

## ✕ NG作畫例

這是從側面看到的跑步動作NG範例。上半身過度後仰，雙手雙腳張開幅度過大。

脖子向前突出，樣子很難看

上半身後仰。跑步的理想外型是前傾姿勢

手臂揮動幅度過大，會營造出刻意、鬧劇風格的印象

身體後傾使重心落在後腳，因而無法前進

重心

**1**

手肘向外彎曲，使腋下空間增加

中心線

**2**

上半身稍微往右傾。這是因為僅有左腳著地所造成的狀態

中心線

該側肩膀比相對側稍高

左腳踢擊地面後。腿部尚未完全抬高

中心線

---

**╳ NG作畫例**

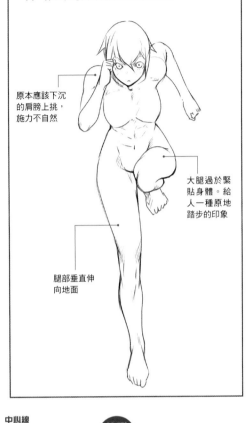

這是從前面看到的跑步動作NG範例。兩肩過高，伸直和彎曲的腿部動作過於極端。

原本應該下沉的肩膀上挑，施力不自然

大腿過於緊貼身體。給人一種原地踏步的印象

腿部垂直伸向地面

---

後方視角

**1**

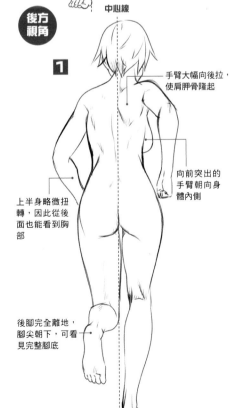

手臂大幅向後拉，使肩胛骨隆起

向前突出的手臂朝向身體內側

上半身略微扭轉，因此從後面也能看到胸部

後腳完全離地，腳尖朝下，可看見完整腳底

中心線

---

**2**

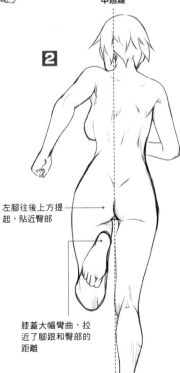

左腳往後上方提起，貼近臀部

膝蓋大幅彎曲，拉近了腳跟和臀部的距離

---

俯瞰視角

腿部向前突出時由膝蓋先行

**1**

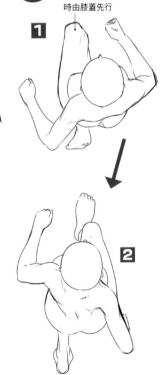

**2**

---

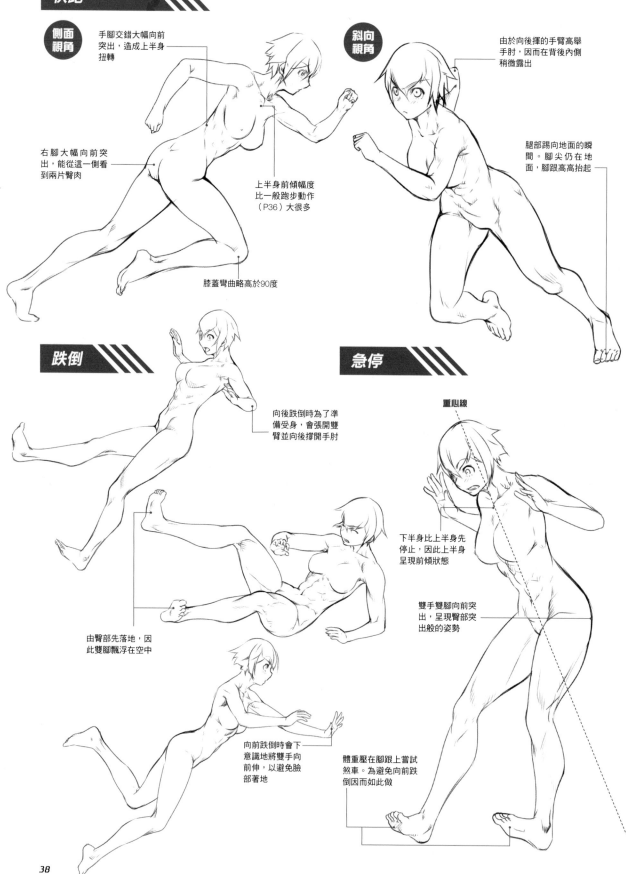

# 快跑

## 側面視角

手腳交錯大幅向前突出,造成上半身扭轉

右腳大幅向前突出,能從這一側看到兩片臀肉

上半身前傾幅度比一般跑步動作(P36)大很多

膝蓋彎曲略高於90度

## 斜向視角

由於向後揮的手臂高舉手肘,因而在背後內側稍微露出

腿部踢向地面的瞬間。腳尖仍在地面,腳跟高高抬起

# 跌倒

向後跌倒時為了準備受身,會張開雙臂並向後撐開手肘

由臀部先落地,因此雙腳飄浮在空中

向前跌倒時會下意識地將雙手向前伸,以避免臉部著地

# 急停

重心線

下半身比上半身先停止,因此上半身呈現前傾狀態

雙手雙腳向前突出,呈現臀部突出般的姿勢

體重壓在腳跟上嘗試煞車。為避免向前跌倒因而如此做

## 原地跳

### 前方視角

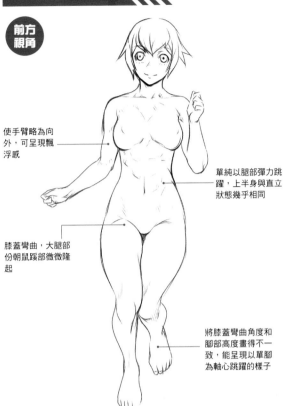

使手臂略為向外，可呈現飄浮感

單純以腿部彈力跳躍，上半身與直立狀態幾乎相同

膝蓋彎曲，大腿部份朝鼠蹊部微微隆起

將膝蓋彎曲角度和腳部高度畫得不一致，能呈現以單腳為軸心跳躍的樣子

### 側面視角

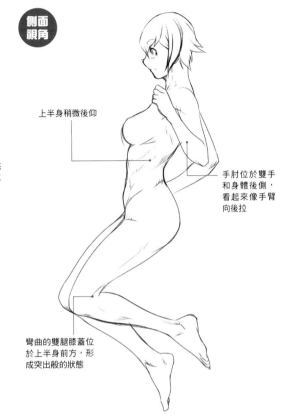

上半身稍微後仰

手肘位於雙手和身體後側，看起來像手臂向後拉

彎曲的雙腿膝蓋位於上半身前方，形成突出般的狀態

## 向前跳

### 前方視角

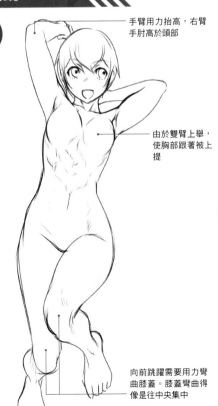

手臂用力抬高，右臂手肘高於頭部

由於雙臂上舉，使胸部跟著被上提

向前跳躍需要用力彎曲膝蓋。膝蓋彎曲得像是往中央集中

### 側面視角

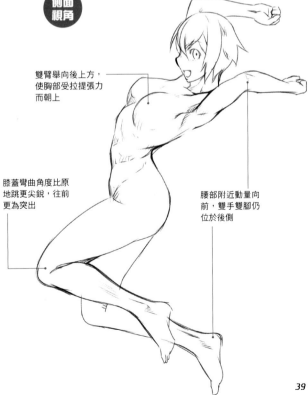

雙臂舉向後上方，使胸部受拉提張力而朝上

膝蓋彎曲角度比原地跳更尖銳，往前更為突出

腰部附近動量向前，雙手雙腳仍位於後側

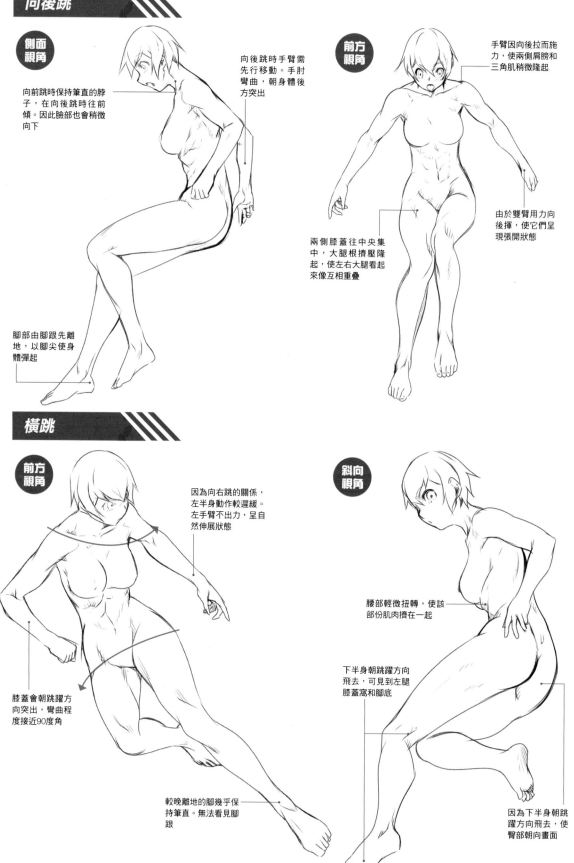

## 向後跳

### 側面視角

向前跳時保持筆直的脖子，在向後跳時往前傾。因此臉部也會稍微向下

向後跳時手臂需先行移動。手肘彎曲，朝身體後方突出

腳部由腳跟先離地，以腳尖使身體彈起

### 前方視角

手臂因向後拉而施力，使兩側肩膀和三角肌稍微隆起

由於雙臂用力向後揮，使它們呈現張開狀態

兩側膝蓋往中央集中，大腿根擠壓隆起，使左右大腿看起來像互相重疊

## 橫跳

### 前方視角

因為向右跳的關係，左半身動作較遲緩。左手臂不出力，呈自然伸展狀態

膝蓋會朝跳躍方向突出，彎曲程度接近90度角

較晚離地的腳幾乎保持筆直。無法看見腳跟

### 斜向視角

腰部輕微扭轉，使該部份肌肉擠在一起

下半身朝跳躍方向飛去，可見到左腿膝蓋窩和腳底

因為下半身跳躍方向飛去，使臀部朝向畫面

# 後空翻

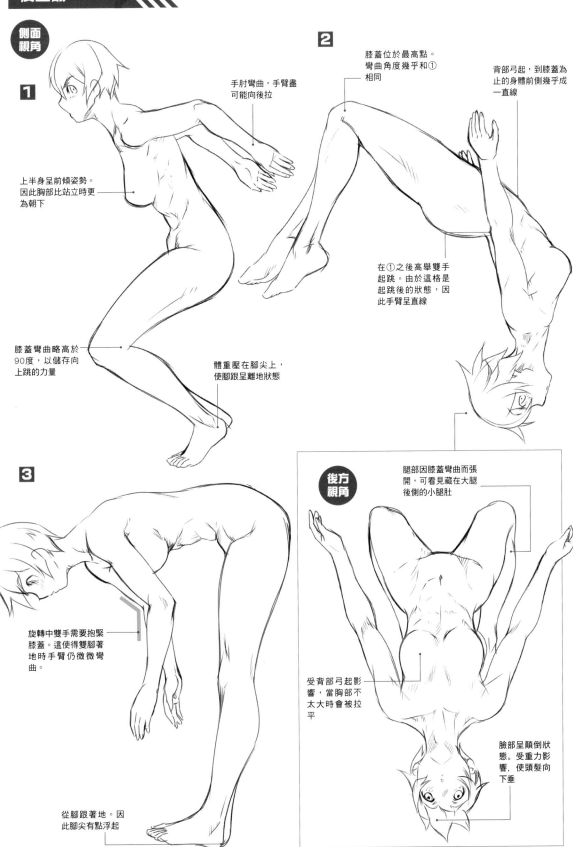

**側面視角**

**1**

上半身呈前傾姿勢。因此胸部比站立時更為朝下

手肘彎曲,手臂盡可能向後拉

膝蓋彎曲略高於90度,以儲存向上跳的力量

體重壓在腳尖上,使腳跟呈離地狀態

**2**

膝蓋位於最高點。彎曲角度幾乎和①相同

背部弓起,到膝蓋為止的身體前側幾乎成一直線

在①之後高舉雙手起跳。由於這格是起跳後的狀態,因此手臂呈直線

**3**

旋轉中雙手需要抱緊膝蓋。這使得雙腳著地時手臂仍微微彎曲。

從腳跟著地。因此腳尖有點浮起

**後方視角**

腿部因膝蓋彎曲而張開,可看見藏在大腿後側的小腿肚

受背部弓起影響,當胸部不太大時會被拉平

臉部呈顛倒狀態。受重力影響,使頭髮向下垂

# 不同格鬥技架勢

在此解說各種格鬥技及劍道的架勢。不同類別所設想的動作也會有所差異，因此使角色擺出了最符合各招式原理的體勢。請特別注意手臂和腰部高度。

## 打擊系格鬥技架勢

其基本架勢為腰部位置保持特定高度，便於施展上段踢等踢技

## 綜合系格鬥技架勢

擺出可柔軟對應對手所使用的任何格鬥風格的架勢。

**側面視角**

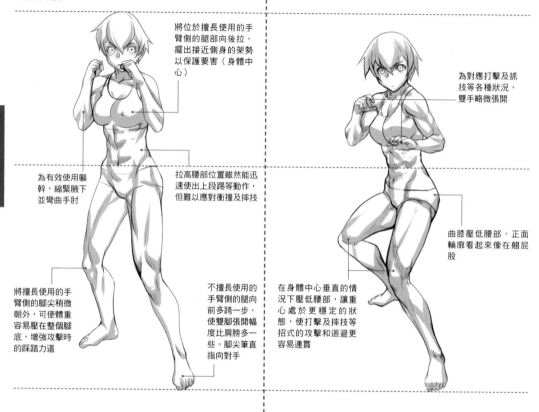

將位於擅長使用的手臂側的腿部向後拉，擺出接近側身的架勢以保護要害（身體中心）

為有效使用軀幹，縮緊腋下並彎曲手肘

拉高腰部位置雖然能迅速使出上段踢等動作，但難以應對衝撞及摔技

將擅長使用的手臂側的腳尖稍微朝外，可使體重容易壓在整個腳底，增強攻擊時的踩踏力道

不擅長使用的手臂側的腿向前多跨一步，使雙腳張開幅度比肩膀多一些。腳尖筆直指向對手

為對應打擊及抓技等各種狀況，雙手略微張開

曲膝壓低腰部，正面輪廓看起來像在翹屁股

在身體中心垂直的情況下壓低腰部，讓重心處於更穩定的狀態，使打擊及摔技等招式的攻擊和迴避更容易連貫

**側面視角**

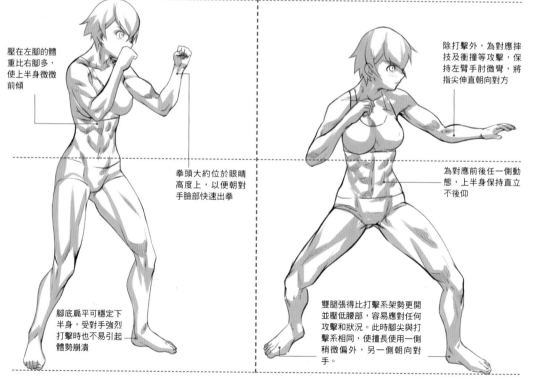

壓在左腳的體重比右腳多，使上半身微微前傾

拳頭大約位於眼睛高度上，以便朝對手臉部快速出拳

腳底扁平可穩定下半身，受對手強烈打擊時也不易引起體勢崩潰

除打擊外，為對應摔技及衝撞等攻擊，保持左臂手肘微彎，將指尖伸直朝向對方

為對應前後任一側動態，上半身保持直立不後仰

雙腿張得比打擊系架勢更開並壓低腰部，容易應對任何攻擊和狀況。此時腳尖與打擊系相同，使擅長使用一側稍微偏外，另一側朝向對手。

## 職業摔角系格鬥技架勢

腰部大幅下壓並採取前傾姿勢，隨時都能飛撲向對手。但極端的前傾姿勢使重心偏向前方，難以發動踢技等打擊。

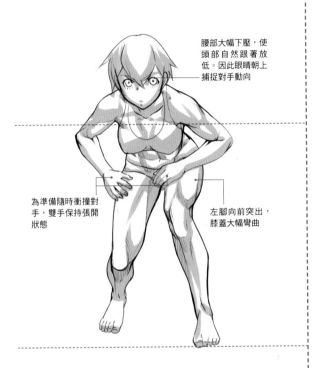

腰部大幅下壓，使頭部自然跟著放低。因此眼睛朝上捕捉對手動向

為準備隨時衝撞對手，雙手保持張開狀態

左腳向前突出，膝蓋大幅彎曲

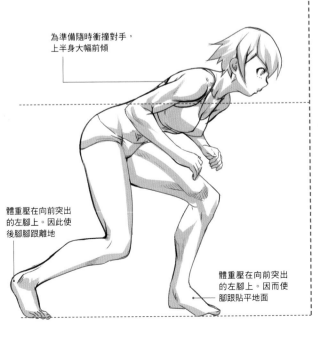

為準備隨時衝撞對手，上半身大幅前傾

體重壓在向前突出的左腳上。因此使後腳腳跟離地

體重壓在向前突出的左腳上。因而使腳跟貼平地面

## 劍道架勢

此為劍道架勢。劍道以縱向動作為主軸，因此身體朝向正面，雙腿往前後張開。

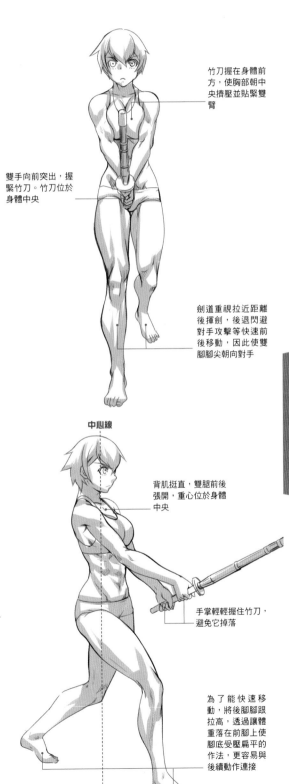

竹刀握在身體前方，使胸部朝中央擠壓並貼緊雙臂

雙手向前突出，握緊竹刀。竹刀位於身體中央

劍道重視拉近距離後揮劍，後退閃避對手攻擊等快速前後移動，因此使雙腳腳尖向對手

中心線

背肌挺直，雙腿前後張開，重心位於身體中央

手掌輕輕握住竹刀，避免它掉落

為了能快速移動，將後腳腳跟拉高，透過讓體重落在前腳上使腳底受壓扁平的作法，更容易與後續動作連接

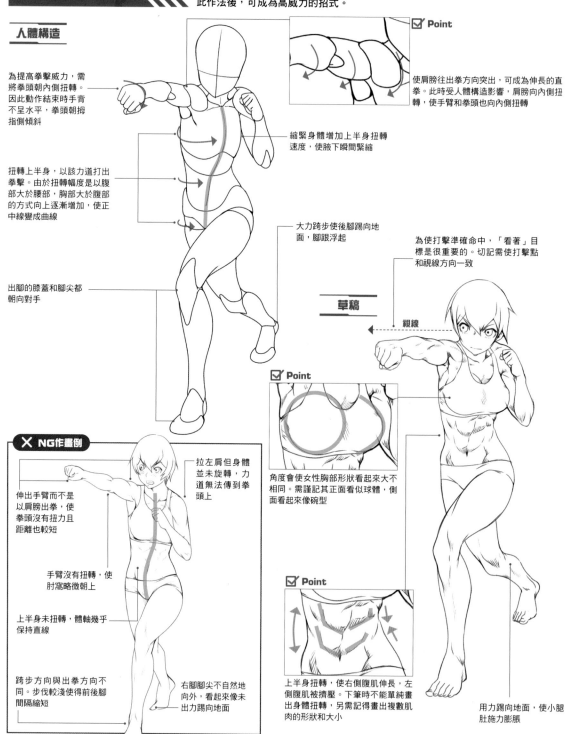

## Lesson2 打擊技篇

這是以身體堅硬部份撞擊對手造成傷害的招式。使用於各種格鬥技，越熟練的人威力越高，是種有效的身體使用方式。

# 拳擊動作

### 直拳

手臂水平突出的拳擊。動作雖然比刺拳（P46）大，但透過將體重壓在身體扭力上此作法後，可成為高威力的招式。

### 人體構造

為提高拳擊威力，需將拳頭朝內側扭轉。因此動作結束時手背不呈水平，拳頭朝拇指側傾斜

扭轉上半身，以該力道打出拳擊。由於扭轉幅度是以腹部大於腰部，胸部大於腹部的方式向上逐漸增加，使正中線變成曲線

出腳的膝蓋和腳尖都朝向對手

縮緊身體增加上半身扭轉速度，使腋下瞬間緊縮

大力跨步使後腳踢向地面，腳跟浮起

☑ Point

使肩膀往出拳方向突出，可成為伸長的直拳。此時受人體構造影響，肩膀向內側扭轉，使手臂和拳頭也向內側扭轉

為使打擊準確命中，「看著」目標是很重要的。切記需使打擊點和視線方向一致

### 草稿

視線

☑ Point

角度會使女性胸部形狀看起來大不相同。需謹記其正面看似球體，側面看起來像碗型

☑ Point

上半身扭轉，使右側腹肌伸長，左側腹肌被擠壓。下筆時不能單純畫出身體扭轉，另需記得畫出複數肌肉的形狀和大小

用力踢向地面，使小腿肚施力膨脹

### ✕ NG作畫例

拉左肩但身體並未旋轉，力道無法傳到拳頭上

伸出手臂而不是以肩膀出拳，使拳頭沒有扭力且距離也較短

手臂沒有扭轉，使肘窩略微朝上

上半身未扭轉，體軸幾乎保持直線

跨步方向與出拳方向不同。步伐較淺使得前後腳間隔縮短

右腳腳尖不自然地向外，看起來像未出力踢向地面

44

## 線稿

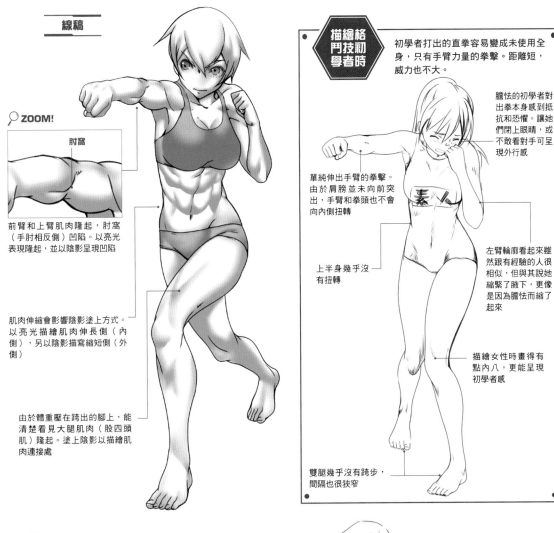

### ZOOM!

肘窩

前臂和上臂肌肉隆起，肘窩（手肘相反側）凹陷。以亮光表現隆起，並以陰影呈現凹陷

肌肉伸縮會影響陰影塗上方式。以亮光描繪肌肉伸長側（內側），另以陰影描寫縮短側（外側）

由於體重壓在跨出的腳上，能清楚看見大腿肌肉（股四頭肌）隆起。塗上陰影以描繪肌肉連接處

初學者打出的直拳容易變成未使用全身，只有手臂力量的拳擊。距離短，威力也不大。

膽怯的初學者對出拳本身感到抵抗和恐懼。讓她們閉上眼睛，或不敢看對手可呈現外行感

單純伸出手臂的拳擊。由於肩膀並未向前突出，手臂和拳頭也不會向內側扭轉

上半身幾乎沒有扭轉

左臂輪廓看起來雖然跟有經驗的人很相似，但與其說她縮緊了腋下，更像是因為膽怯而縮了起來

描繪女性時畫得有點內八，更能呈現初學者感

雙腿幾乎沒有跨步，間隔也很狹窄

### 側面視角

側面視角容易表現擊中目標的樣子，適合呈現躍動感

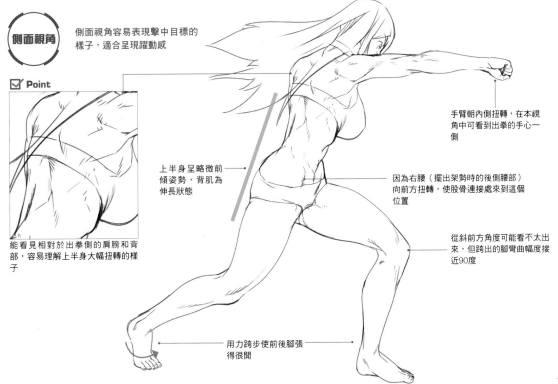

#### Point

能看見相對於出拳側的肩膀和背部，容易理解上半身大幅扭轉的樣子

上半身呈略微前傾姿勢，背肌為伸長狀態

手臂朝內側扭轉，在本視角中可看到出拳的手心一側

因為右腰（擺出架勢時的後側腰部）向前方扭轉，使股骨連接處來到這個位置

從斜前方角度可能看不太出來，但跨出的腳彎曲幅度接近90度

用力跨步使前後腳張得很開

## 刺拳

相對於重視威力的直拳，刺拳不太需要扭轉上半身，它重視次數和速度，是種用於奪取主導權的拳擊招式

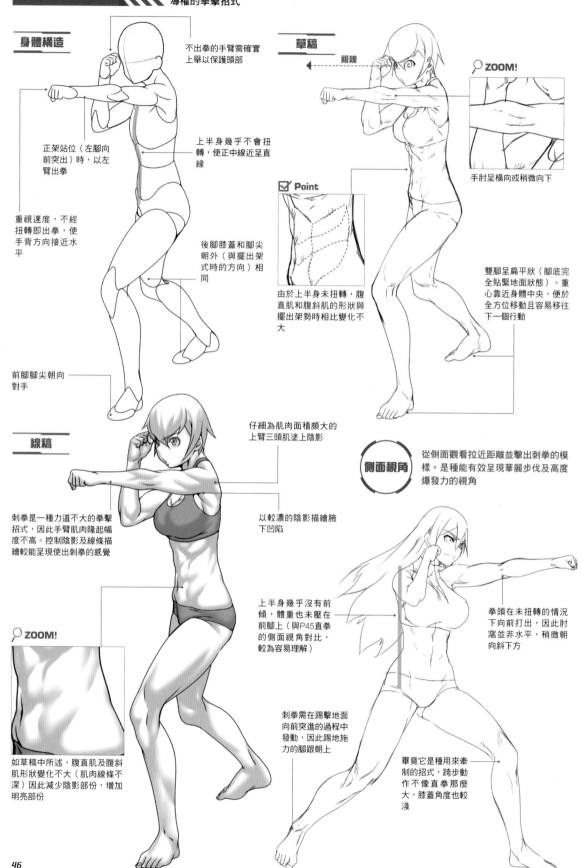

### 身體構造

不出拳的手臂需確實上舉以保護頭部

正架站位（左腳向前突出）時，以左臂出拳

上半身幾乎不會扭轉，使正中線近呈直線

重視速度，不經扭轉即出拳，使手背方向接近水平

後腳膝蓋和腳尖朝外（與擺出架式時的方向）相同

前腳腳尖朝向對手

### 草稿

視線

ZOOM!

手肘呈橫向或稍微向下

☑ Point

由於上半身未扭轉，腹直肌和腹斜肌的形狀與擺出架勢時相比變化不大

雙腳呈扁平狀（腳底完全貼緊地面狀態）。重心靠近身體中央，便於全方位移動且容易移往下一個行動

### 線稿

仔細為肌肉面積頗大的上臂三頭肌塗上陰影

以較濃的陰影描繪腋下凹陷

刺拳是一種力道不大的拳擊招式，因此手臂肌肉隆起幅度不高。控制陰影及線條描繪較能呈現使出刺拳的感覺

ZOOM!

如草稿中所述，腹直肌及腹斜肌形狀變化不大（肌肉線條不深）因此減少陰影部份，增加明亮部份

上半身幾乎沒有前傾，體重也未壓在前腳上（與P45直拳的側面視角對比，較為容易理解）

### 側面視角

從側面觀看拉近距離並擊出刺拳的模樣。是種能有效呈現華麗步伐及高度爆發力的視角

拳頭在未扭轉的情況下向前打出，因此肘窩並非水平，稍微朝向斜下方

刺拳需在踢擊地面向前突進的過程中發動，因此踢地施力的腳跟朝上

畢竟它是種用來牽制的招式，跨步動作不像直拳那麼大，膝蓋角度也較淺

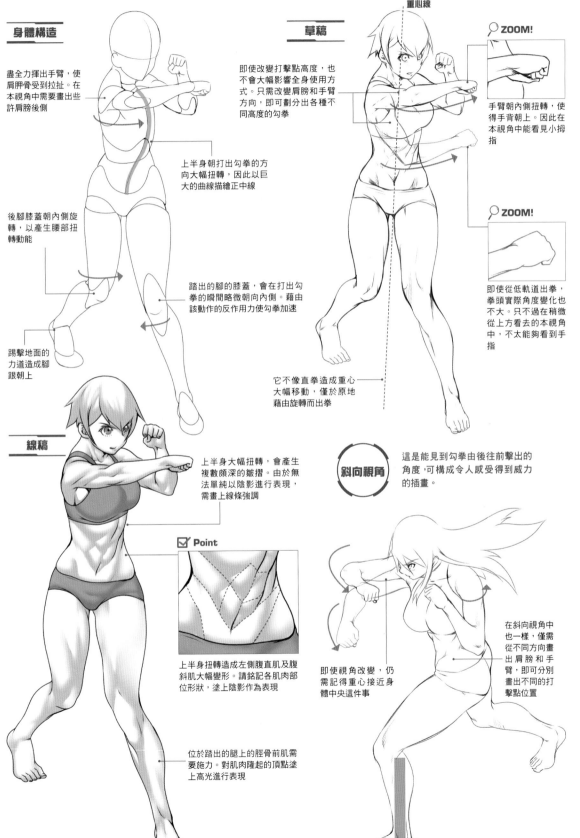

# 勾拳

它是種手肘朝內側彎曲接近90度，由外側向內側揮出的拳擊招式。雖然其距離較短，但由於它是種來自視野之外的攻擊，以本招式KO對手的情況不少。

## 身體構造

盡全力揮出手臂，使肩胛骨受到拉扯。在本視角中需要畫出些許肩膀後側

後腳膝蓋朝內側旋轉，以產生腰部扭轉動能

踢擊地面的力道造成腳跟朝上

上半身朝打出勾拳的方向大幅扭轉，因此以巨大的曲線描繪正中線

踏出的腳的膝蓋，會在打出勾拳的瞬間略微朝向內側。藉由該動作的反作用力使勾拳加速

## 草稿

重心線

即使改變打擊點高度，也不會大幅影響全身使用方式。只需改變肩膀和手臂方向，即可劃分出各種不同高度的勾拳

它不像直拳造成重心大幅移動，僅於原地藉由旋轉而出拳

### ZOOM!

手臂朝內側扭轉，使得手背朝上。因此在本視角中能看見小拇指

### ZOOM!

即使從低軌道出拳，拳頭實際角度變化也不大。只不過在稍微從上方看去的本視角中，不太能夠看到手指

## 線稿

上半身大幅扭轉，會產生複數頗深的皺摺。由於無法單純以陰影進行表現，需畫上線條強調

### ☑ Point

上半身扭轉造成左側腹直肌及腹斜肌大幅變形。請銘記各肌肉內部位形狀，塗上陰影作為表現

位於踏出的腿上的脛骨前肌需要施力。對肌肉隆起的頂點塗上高光進行表現

## 斜向視角

這是能見到勾拳由後往前擊出的角度，可構成令人感受到威力的插畫。

即使視角改變，仍需記得重心接近身體中央這件事

在斜向視角中也一樣，僅需從不同方向畫出肩膀和手臂，即可分別畫出不同的打擊點位置

重心

47

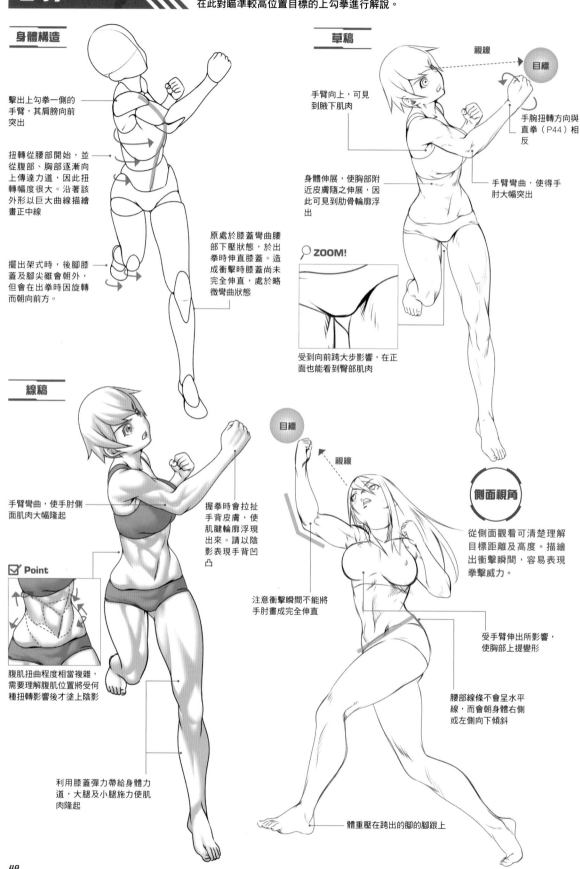

## 上勾拳

這是由下往上打的拳擊招式，以手肘彎曲方式輕巧出拳，是很有效的近距離攻擊。在此對瞄準較高位置目標的上勾拳進行解說。

### 身體構造

擊出上勾拳一側的手臂，其肩膀向前突出

扭轉從腰部開始，並從腹部、胸部逐漸向上傳達力道，因此扭轉幅度很大。沿著該外形以巨大曲線描繪畫正中線

擺出架式時，後腳膝蓋及腳尖雖會朝外，但會在出拳時因旋轉而朝向前方。

### 草稿

視線

目標

手臂向上，可見到腋下肌肉

手腕扭轉方向與直拳（P44）相反

身體伸展，使胸部附近皮膚隨之伸展，因此可見到肋骨輪廓浮出

手臂彎曲，使得手肘大幅突出

原處於膝蓋彎曲腰部下壓狀態，於出拳時伸直膝蓋。造成衝擊時膝蓋尚未完全伸直，處於略微彎曲狀態

ZOOM!

受到向前跨大步影響，在正面也能看到臀部肌肉

### 線稿

手臂彎曲，使手肘側面肌肉大幅隆起

握拳時會拉扯手背皮膚，使肌腱輪廓浮現出來。請以陰影表現手背凹凸

☑ Point

腹肌扭曲程度相當複雜，需要理解腹肌位置將受何種扭轉影響後才塗上陰影

利用膝蓋彈力帶給身體力道，大腿及小腿施力使肌肉隆起

目標

視線

側面視角

從側面觀看可清楚理解目標距離及高度。描繪出衝擊瞬間，容易表現拳擊威力。

注意衝擊瞬間不能將手肘畫成完全伸直

受手臂伸出所影響，使胸部上提變形

腰部線條不會呈水平線，而會朝身體右側或左側向下傾斜

體重壓在跨出的腳的腳跟上

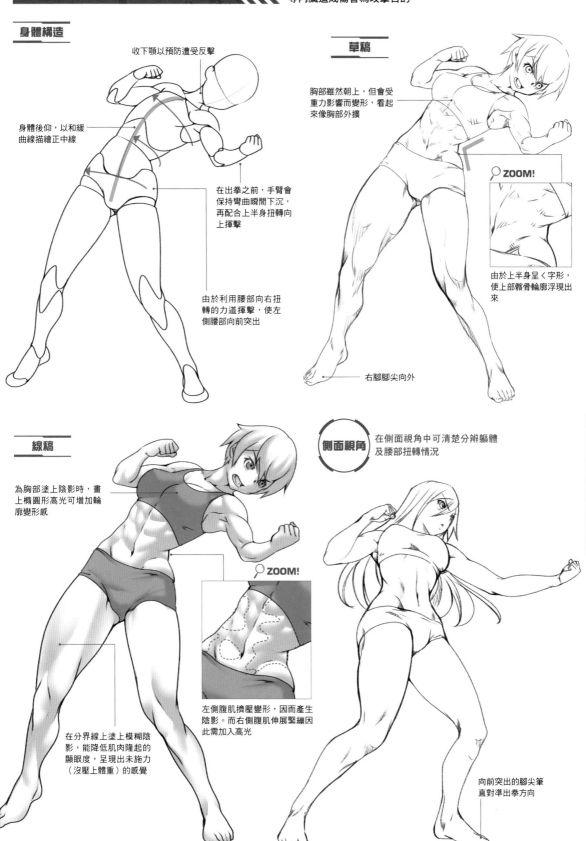

# 斜上勾拳

這是朝身軀等較低位置打出的拳擊招式。主要以對橫膈膜及肝臟等內臟造成傷害為攻擊目的。

## 身體構造

收下顎以預防遭受反擊

身體後仰,以和緩曲線描繪正中線

在出拳之前,手臂會保持彎曲瞬間下沉,再配合上半身扭轉向上揮擊

由於利用腰部向右扭轉的力道揮擊,使左側腰部向前突出

## 草稿

胸部雖然朝上,但會受重力影響而變形,看起來像胸部外擴

**ZOOM!**

由於上半身呈ㄑ字形,使上部骼骨輪廓浮現出來

右腳腳尖向外

## 線稿

為胸部塗上陰影時,畫上橢圓形高光可增加輪廓變形感

**ZOOM!**

左側腹肌擠壓變形,因而產生陰影。而右側腹肌伸展緊繃因此需加入高光

在分界線上塗上模糊陰影,能降低肌肉隆起的顯眼度,呈現出未施力(沒壓上體重)的感覺

**側面視角** 在側面視角中可清楚分辨軀體及腰部扭轉情況

向前突出的腳尖筆直對準出拳方向

# 反手拳（裏拳）

這是在身體旋轉過程中甩出手臂，以緊握的拳頭背面毆打對手的招式。一般不會單獨使用，常於攻防中發動奇襲時使用

## 身體構造

旋轉軸

手臂在衝擊瞬間完全伸直

雖然由下半身向前開始旋轉，但在過程中上半身會超越下半身。這使得體軸大幅扭轉，需以曲線描繪正中線

以發動攻擊手臂相反側的腳為軸足。因為它會被上半身所超越，因此在衝擊瞬間腳尖方向是朝後的

左腳離地以避免妨礙旋轉

## 草稿

視線

目標

反側手臂不施力。受離心力和重力同時影響，使手臂朝斜下方甩動

上半身大幅扭轉，可同時看到背部和胸部

因為胸部很重，跟不上旋轉速度，因此在衝擊瞬間胸部方向與旋轉方向相反

膝蓋並未完全伸直，呈現輕微彎曲狀態

## 線稿

手臂舉高到接近肩膀的水平位置，使三角肌受影響而隆起

左臂為未出力狀態，肌肉幾乎沒有隆起。以暈開的陰影呈現分界線

ZOOM!

ZOOM!

切記腹斜肌是由三角形及菱形組合而成的

在臀部和內褲交接處，會因內褲縮緊影響而產生小小的凹槽。畫上淡淡的陰影可呈現立體感

以單腳支撐體重，因此要在小腿肚上描線，畫出肌腱隆起

## 仰望視角

由下往上看的視角可增加躍動感。由於手腳所在視覺深度不同，需注意遠近感。

在本視角中，右手位於最內側位置。下筆時越接近指尖需畫得越小

胸部不會隨身體旋轉，像被推向旋轉的反方向而造成變形

由於上半身大幅扭轉，身體左側可見部位比右側更多

右腳位於最前方，請畫的稍大一些

# 超人拳（跳躍勾拳）

這是種飛衝向對手同時出拳的招式。和反手拳相同，常於攻防過程中作為奇襲技使用。

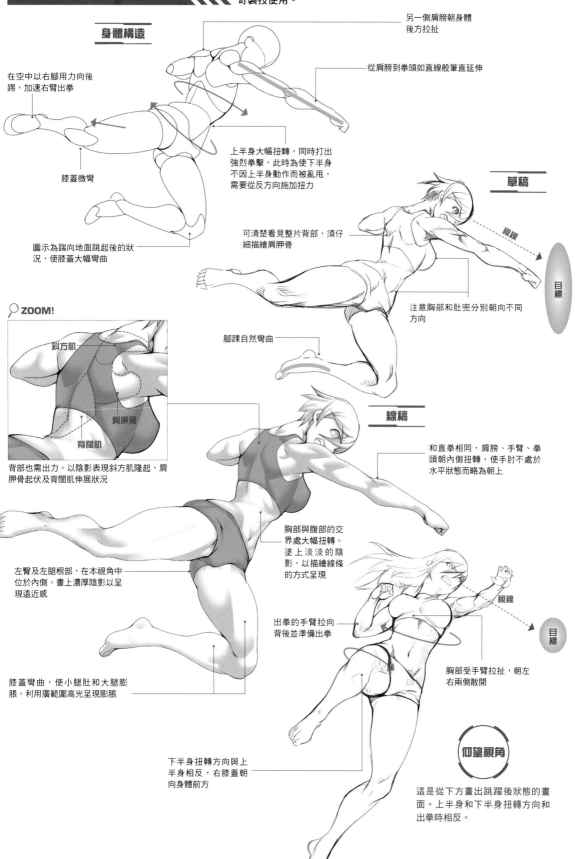

## 身體構造

另一側肩膀朝身體後方拉扯

從肩膀到拳頭如直線般筆直延伸

在空中以右腳用力向後踢，加速右臂出拳

膝蓋微彎

圖示為踹向地面跳起後的狀況，使膝蓋大幅彎曲

上半身大幅扭轉，同時打出強烈拳擊，此時為使下半身不因上半身動作而被亂甩，需要從反方向施加扭力

可清楚看見整片背部，須仔細描繪肩胛骨

注意胸部和肚兜分別朝向不同方向

## 草稿

視線

目標

## ZOOM!

斜方肌

肩胛骨

背闊肌

背部也需出力。以陰影表現斜方肌隆起，肩胛骨起伏及背闊肌伸展狀況

腳踝自然彎曲

## 線稿

和直拳相同，肩膀、手臂、拳頭朝內側扭轉，使手肘不處於水平狀態而略為朝上

胸部與腹部的交界處大幅扭轉。塗上淡淡的陰影，以描繪線條的方式呈現

左臀及左腿根部，在本視角中位於內側。畫上濃厚陰影以呈現遠近感

出拳的手臂拉向背後並準備出拳

視線

目標

胸部受手臂拉扯，朝左右兩側散開

膝蓋彎曲，使小腿肚和大腿膨脹。利用廣範圍高光呈現膨脹

下半身扭轉方向與上半身相反，右膝蓋朝向身體前方

## 仰望視角

這是從下方畫出跳躍後狀態的畫面。上半身和下半身扭轉方向和出拳時相反。

第2章 格鬥動作描繪方式

LESSON2 打擊技篇

51

# 踢擊動作
## 上段踢

這是向上用力甩腿，朝較高位置踢擊的招式。由於動作很大，難以命中對手，但威力十足且能瞄準頭部，以本招式KO對手是頗為常見的

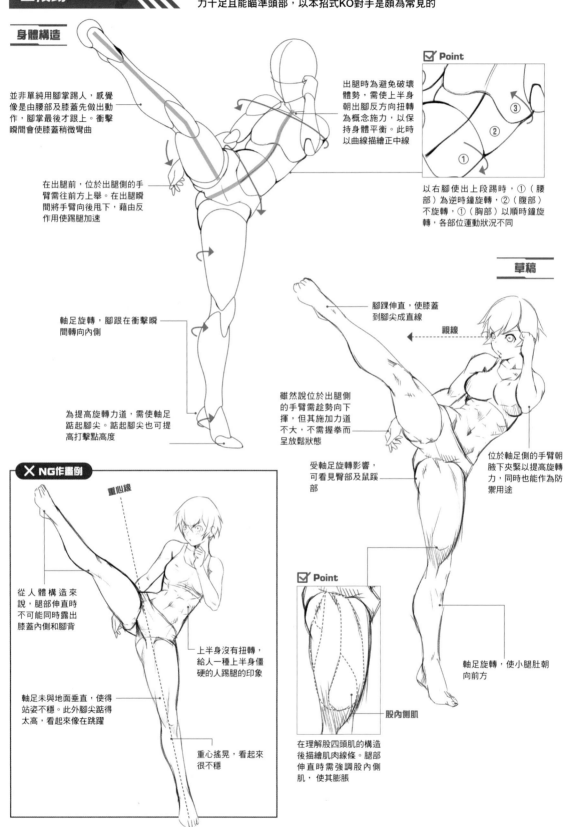

### 身體構造

並非單純用腳掌踢人，感覺像是由腰部及膝蓋先做出動作，腳掌最後才跟上。衝擊瞬間會使膝蓋稍微彎曲

在出腿前，位於出腿側的手臂往前方上舉。在出腿瞬間將手臂向後甩下，藉由反作用使踢腿加速

軸足旋轉，腳跟在衝擊瞬間轉向內側

為提高旋轉力道，需使軸足踮起腳尖。踮起腳尖也可提高打擊點高度

出腿時為避免破壞體勢，需使上半身朝出腳反方向扭轉為概念施力，以保持身體平衡。此時以曲線描繪正中線

☑ Point

以右腳使出上段踢時，①（腰部）為逆時鐘旋轉，②（腹部）不旋轉，①（胸部）以順時鐘旋轉，各部位運動狀況不同

### 草稿

腳踝伸直，使膝蓋到腳尖成直線

視線

雖然說位於出腿側的手臂需趁勢向下揮，但其施加力道不大，不需握拳而呈放鬆狀態

位於軸足側的手臂腋下夾緊以提高旋轉力，同時也能作為防禦用途

受軸足旋轉影響，可看見臀部及鼠蹊部

### ✕ NG作畫例

重心線

從人體構造來說，腿部伸直時不可能同時露出膝蓋內側和腳背

上半身沒有扭轉，給人一種上半身僵硬的人踢腿的印象

軸足未與地面垂直，使得站姿不穩。此外腳尖踮得太高，看起來像在跳躍

重心搖晃，看起來很不穩

☑ Point

股內側肌

在理解股四頭肌的構造後描繪肌肉線條。腿部伸直時需強調股內側肌，使其膨脹

軸足旋轉，使小腿肚朝向前方

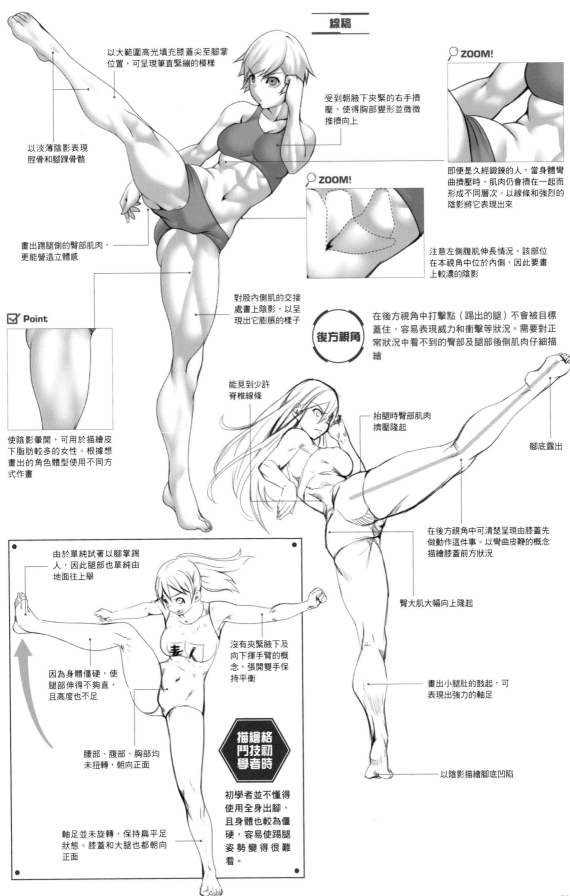

## 線稿

以大範圍高光填充膝蓋尖至腳掌位置,可呈現筆直緊繃的模樣

以淡薄陰影表現脛骨和腳踝骨骼

畫出踢腿側的臀部肌肉,更能營造立體感

**☑ Point**

使陰影暈開,可用於描繪皮下脂肪較多的女性。根據想畫出的角色體型使用不同方式作畫

### ZOOM!

受到朝腋下夾緊的右手擠壓,使得胸部變形並微微推擠向上

即便是久經鍛鍊的人,當身體彎曲擠壓時,肌肉仍會擠在一起而形成不同層次。以線條和強烈的陰影將它表現出來

### ZOOM!

注意左側腹肌伸長情況。該部位在本視角中位於內側,因此要畫上較濃的陰影

對股內側肌的交接處畫上陰影,以呈現出它膨脹的樣子

**後方視角**

在後方視角中打擊點(踢出的腿)不會被目標蓋住,容易表現威力和衝擊等狀況。需要對正常狀況中看不到的臀部及腿部後側肌肉仔細描繪

能見到少許脊椎線條

抬腿時臀部肌肉擠壓隆起

腳底露出

在後方視角中可清楚呈現由膝蓋先做動作這件事。以彎曲皮鞭的概念描繪膝蓋前方狀況

臀大肌大幅向上隆起

畫出小腿肚的鼓起,可表現出強力的軸足

以陰影描繪腳底凹陷

由於單純試著以腳掌踢人,因此腿部也單純由地面往上舉

因為身體僵硬,使腿部伸得不夠直,且高度也不足

沒有夾緊腋下及向下揮手臂的概念,張開雙手保持平衡

腰部、腹部、胸部均未扭轉,朝向正面

**描繪格鬥技初學者時**

初學者並不懂得使用全身出腳,且身體也較為僵硬,容易使踢腿姿勢變得很難看。

軸足並未旋轉,保持扁平足狀態。膝蓋和大腿也都朝向正面

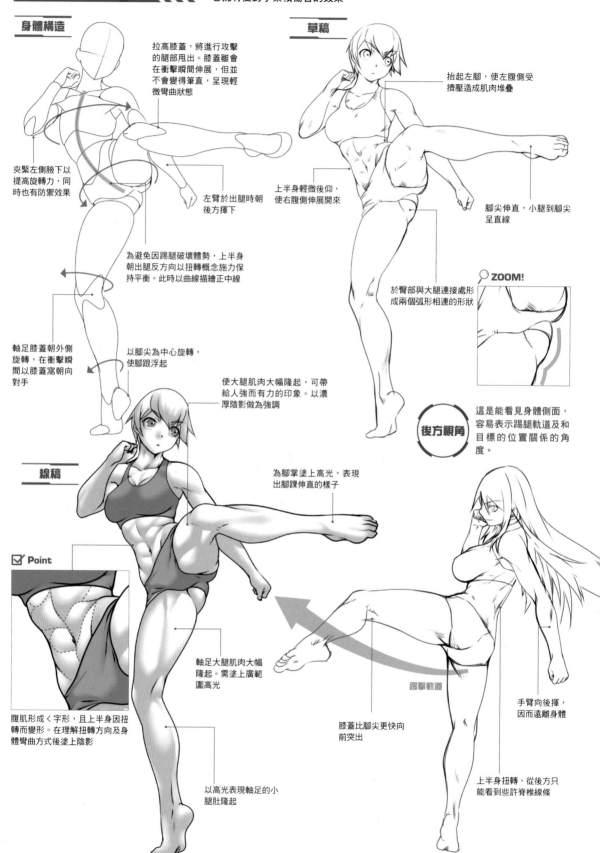

這是瞄準對手手臂及腹部的踢技。雖然不像能奪取對方意識造成KO的上段踢，但它擁有使對手累積傷害的效果

**身體構造**

拉高膝蓋，將進行攻擊的腿部甩出。膝蓋雖會在衝擊瞬間伸展，但並不會變得筆直，呈現輕微彎曲狀態

夾緊左側腋下以提高旋轉力，同時也有防禦效果

左臂於出腿時朝後方揮下

為避免因踢腿破壞體勢，上半身朝出腿反方向以扭轉概念施力保持平衡。此時以曲線描繪正中線

軸足膝蓋朝外側旋轉，在衝擊瞬間以膝蓋窩朝向對手

以腳尖為中心旋轉，使腳跟浮起

**草稿**

抬起左腳，使左腹側受擠壓造成肌肉堆疊

上半身輕微後仰，使右腹側伸展開來

腳尖伸直，小腿到腳尖呈直線

於臀部與大腿連接處形成兩個弧形相連的形狀

ZOOM!

後方視角

這是能看見身體側面，容易表示踢腿軌道及和目標的位置關係的角度。

使大腿肌肉大幅隆起，可帶給人強而有力的印象。以濃厚陰影做為強調

**線稿**

為腳掌塗上高光，表現出腳踝伸直的樣子

☑ Point

腹肌形成〈字形，且上半身因扭轉而變形。在理解扭轉方向及身體彎曲方式後塗上陰影

軸足大腿肌肉大幅隆起。需塗上廣範圍高光

以高光表現軸足的小腿肚隆起

膝蓋比腳尖更快向前突出

踢擊軌道

手臂向後揮，因而遠離身體

上半身扭轉，從後方只能看到些許脊椎線條

## 下段踢

這是瞄準對手腳部的踢技。它會在腳部累積傷害造成動作遲緩，擁有牽制效果。
於自由搏擊及綜合格鬥技中經常使用。

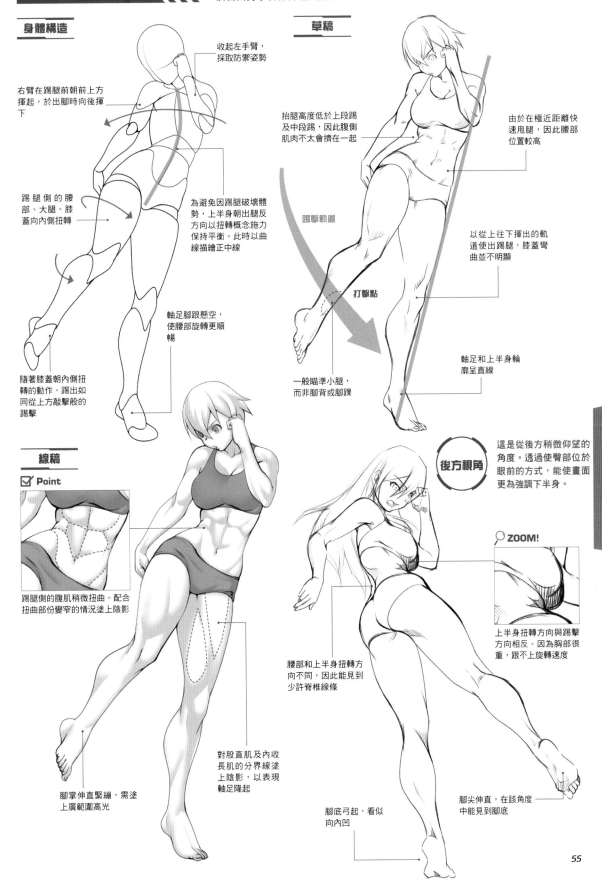

### 身體構造

收起左手臂，採取防禦姿勢

右臂在踢腿前朝前上方揮起，於出腳時向後揮下

踢腿側的腰部、大腿、膝蓋向內側扭轉

為避免因踢腿破壞體勢，上半身朝出腿反方向以扭轉概念施力保持平衡。此時以曲線描繪正中線

軸足腳跟懸空，使腰部旋轉更順暢

隨著膝蓋朝內側扭轉的動作，踢出如同從上方敲擊般的踢擊

### 草稿

抬腿高度低於上段踢及中段踢，因此腹側肌肉不太會擠在一起

由於在極近距離快速用腿，因此腰部位置較高

踢擊軌道

以從上往下揮出的軌道使出踢腿，膝蓋彎曲並不明顯

打擊點

一般瞄準小腿，而非腳背或腳踝

軸足和上半身輪廓呈直線

### 線稿

☑ Point

踢腿側的腹肌稍微扭曲。配合扭曲部份變窄的情況塗上陰影

對股直肌及內收長肌的分界線塗上陰影，以表現軸足隆起

腳掌伸直緊繃，需塗上廣範圍高光

腳底弓起，看似向內凹

### 後方視角

這是從後方稍微仰望的角度。透過使臀部位於眼前的方式，能使畫面更為強調下半身。

ZOOM!

上半身扭轉方向與踢擊方向相反。因為胸部很重，跟不上旋轉速度

腰部和上半身扭轉方向不同，因此能見到少許脊椎線條

腳尖伸直，在該角度中能見到腳底

第2章 格鬥動作描繪方式

LESSON2 打擊技篇

55

# 前踢

使腳掌往正前方刺出般的踢技。膝蓋彎曲後一口氣伸直，並將腿踢出。也可用以推開對手拉出距離。

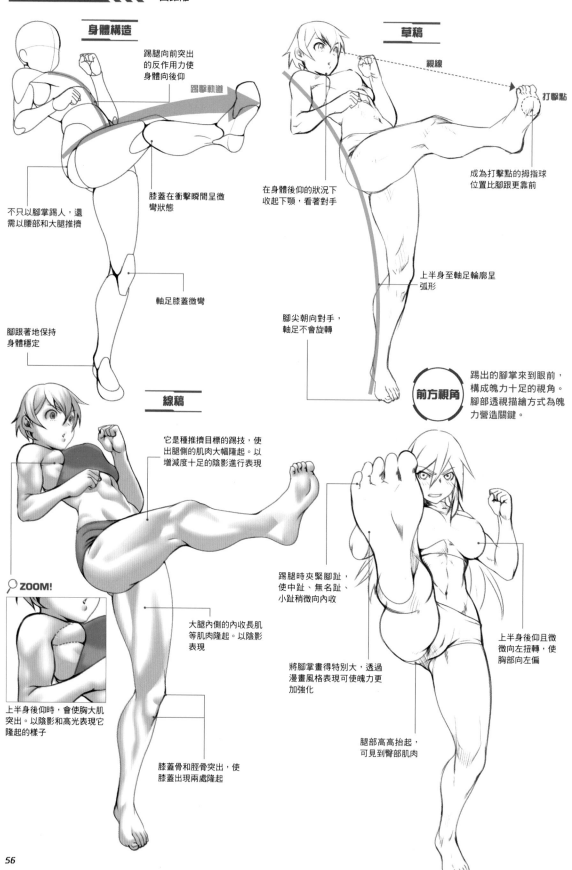

## 身體構造

踢腿向前突出的反作用力使身體向後仰

踢擊軌道

不只以腳掌踢人，還需以腰部和大腿推擠

膝蓋在衝擊瞬間呈微彎狀態

軸足膝蓋微彎

腳跟著地保持身體穩定

## 草稿

視線

打擊點

成為打擊點的拇指球位置比腳跟更靠前

在身體後仰的狀況下收起下顎，看著對手

上半身至軸足輪廓呈弧形

腳尖朝向對手，軸足不會旋轉

## 前方視角

踢出的腳掌來到眼前，構成魄力十足的視角。腳部透視描繪方式為魄力營造關鍵。

## 線稿

它是種推擠目標的踢技，使出腿側的肌肉大幅隆起。以增減度十足的陰影進行表現

大腿內側的內收長肌等肌肉隆起。以陰影表現

膝蓋骨和脛骨突出，使膝蓋出現兩處隆起

### ZOOM!

上半身後仰時，會使胸大肌突出。以陰影和高光表現它隆起的樣子

踢腿時夾緊腳趾，使中趾、無名趾、小趾稍微向內收

將腳掌畫得特別大，透過漫畫風格表現可使魄力更加強化

上半身後仰且微微向左扭轉，使胸部向左偏

腿部高高抬起，可見到臀部肌肉

56

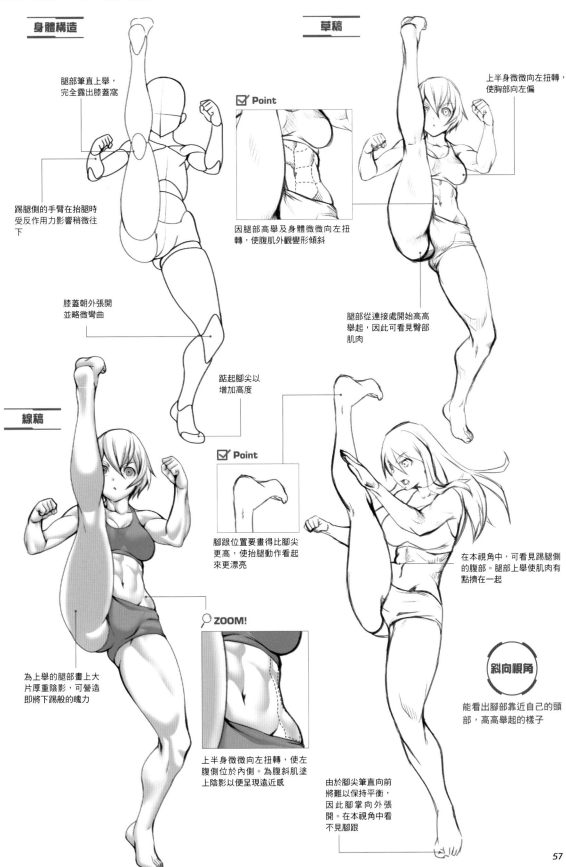

# 下壓踢

這是將腿部高舉過頭，腳跟順勢朝頭頂及肩膀等部位向下踢的踢技。它需要身體擁有足夠柔軟度，在命中目標方面也需要充足的技術，但其威力非常強大。

## 身體構造

腿部筆直上舉，完全露出膝蓋窩

踢腿側的手臂在抬腿時受反作用力影響稍微往下

膝蓋朝外張開並略微彎曲

## 草稿

☑ Point

因腿部高舉及身體微微向左扭轉，使腹肌外觀變形傾斜

上半身微微向左扭轉，使胸部向左偏

腿部從連接處開始高高舉起，因此可看見臀部肌肉

踮起腳尖以增加高度

## 線稿

☑ Point

腳跟位置要畫得比腳尖更高，使抬腿動作看起來更漂亮

為上舉的腿部畫上大片厚重陰影，可營造即將下踢般的魄力

🔍 ZOOM!

上半身微微向左扭轉，使左腹側位於內側。為腹斜肌塗上陰影以便呈現遠近感

在本視角中，可看見踢腿側的腹部。腿部上舉使肌肉有點擠在一起

斜向視角

能看出腳部靠近自己的頭部，高高舉起的樣子

由於腳尖筆直向前將難以保持平衡，因此腳掌向外張開。在本視角中看不見腳跟

# 飛踢

這是朝對手跳躍,並順勢出腿的踢技。雖以擁有比地面踢技更高的威力而著稱,但它動作過大容易應對,想踢到人需要相當的技術。

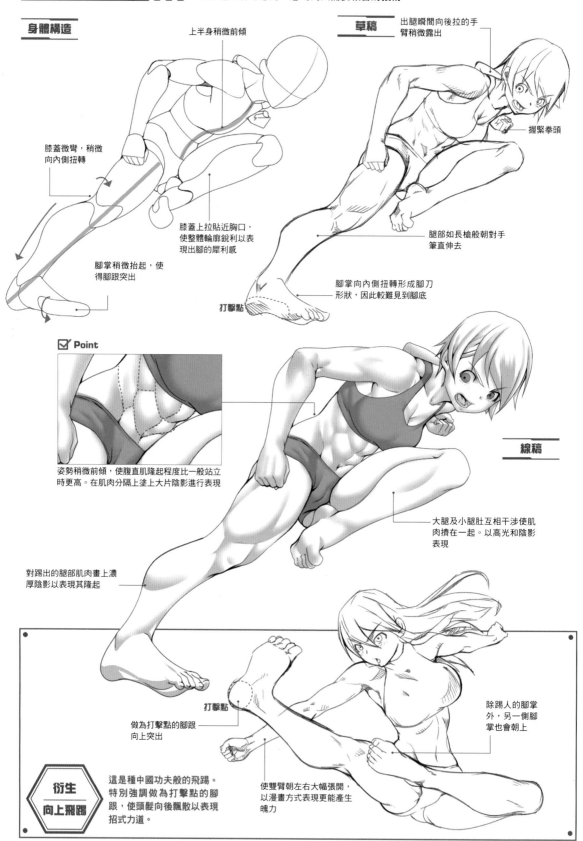

## 身體構造

上半身稍微前傾

膝蓋微彎,稍微向內側扭轉

膝蓋上拉貼近胸口,使整體輪廓銳利以表現出腳的犀利感

腳掌稍微抬起,使得腳跟突出

## 草稿

出腿瞬間向後拉的手臂稍微露出

握緊拳頭

腿部如長槍般朝對手筆直伸去

腳掌向內側扭轉形成腳刀形狀,因此較難見到腳底

打擊點

### ☑ Point

姿勢稍微前傾,使腹直肌隆起程度比一般站立時高。在肌肉分隔上塗上大片陰影進行表現

## 線稿

大腿及小腿肚互相干涉使肌肉擠在一起。以高光和陰影表現

對踢出的腿部肌肉畫上濃厚陰影以表現其隆起

打擊點

做為打擊點的腳跟向上突出

使雙臂朝左右大幅張開,以漫畫方式表現更能產生魄力

除踢人的腳掌外,另一側腳掌也會朝上

### 衍生 — 向上飛踢

這是種中國功夫般的飛踢。特別強調做為打擊點的腳跟,使頭髮向後飄散以表現招式力道。

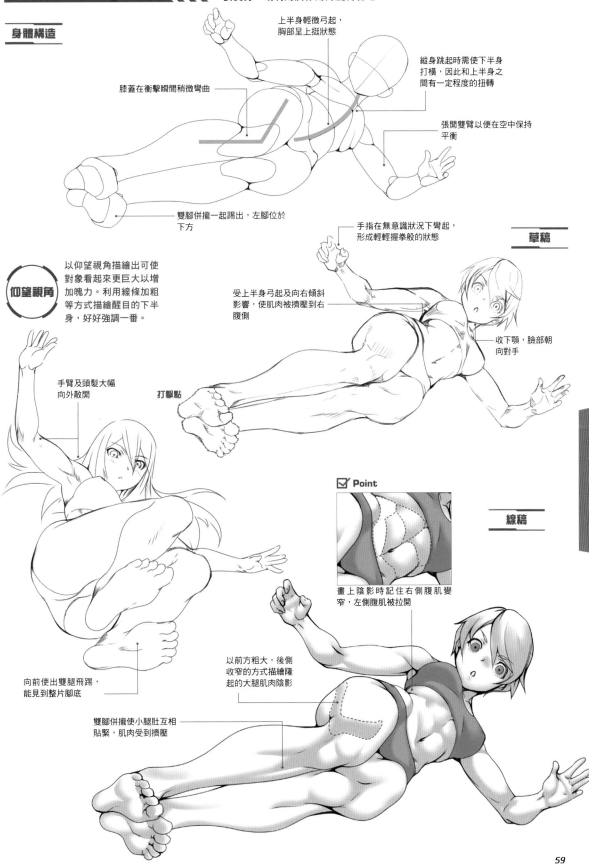

## 雙腿飛踢

這是縱身跳起，以雙腳踢向對手的招式。主要於職業摔角中使用。踢完後需要受身，或利用反作用力旋轉著地。

### 身體構造

上半身輕微弓起，胸部呈上挺狀態

縱身跳起時需使下半身打橫，因此和上半身之間有一定程度的扭轉

膝蓋在衝擊瞬間稍微彎曲

張開雙臂以便在空中保持平衡

雙腳併攏一起踢出，左腳位於下方

手指在無意識狀況下彎起，形成輕輕握拳般的狀態

**草稿**

仰望視角

以仰望視角描繪出可使對象看起來更巨大以增加魄力。利用線條加粗等方式描繪醒目的下半身，好好強調一番。

受上半身弓起及向右傾斜影響，使肌肉被擠壓到右腹側

收下顎，臉部朝向對手

手臂及頭髮大幅向外散開

打擊點

☑ **Point**

畫上陰影時記住右側腹肌變窄，左側腹肌被拉開

**線稿**

向前使出雙腿飛踢，能見到整片腳底

以前方粗大，後側收窄的方式描繪隆起的大腿肌肉陰影

雙腳併攏使小腿肚互相貼緊，肌肉受到擠壓

# 飛膝

這是在跳躍中以膝蓋撞擊對手腹部或臉部的招式。這種攻擊令人預料不到，於奇襲時經常使用。

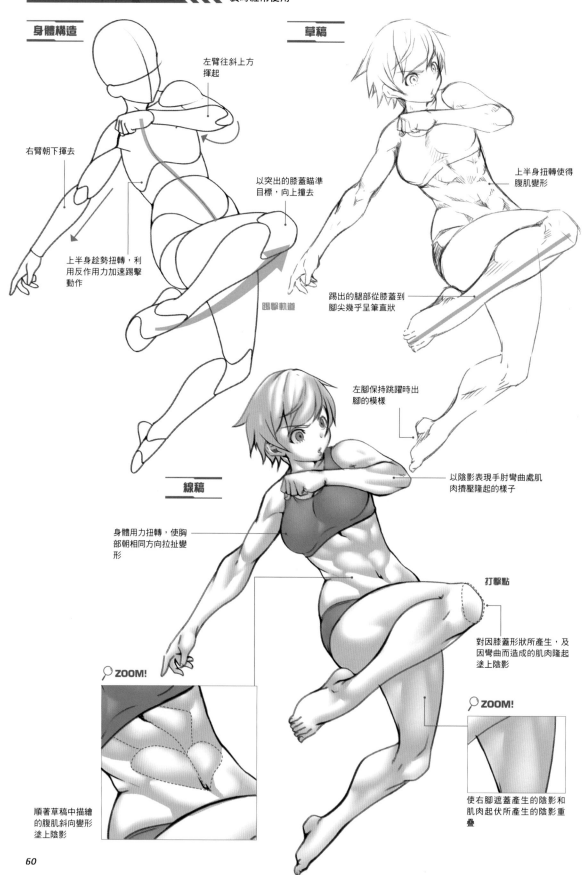

## 身體構造

左臂往斜上方揮起

右臂朝下揮去

以突出的膝蓋瞄準目標，向上撞去

上半身趁勢扭轉，利用反作用力加速踢擊動作

踢擊軌道

## 草稿

上半身扭轉使得腹肌變形

踢出的腿部從膝蓋到腳尖幾乎呈筆直狀

左腳保持跳躍時出腳的模樣

## 線稿

以陰影表現手肘彎曲處肌肉擠壓隆起的樣子

身體用力扭轉，使胸部朝相同方向拉扯變形

打擊點

對因膝蓋形狀所產生，及因彎曲而造成的肌肉隆起塗上陰影

ZOOM!

順著草稿中描繪的腹肌斜向變形塗上陰影

ZOOM!

使右腳遮蓋產生的陰影和肌肉起伏所產生的陰影重疊

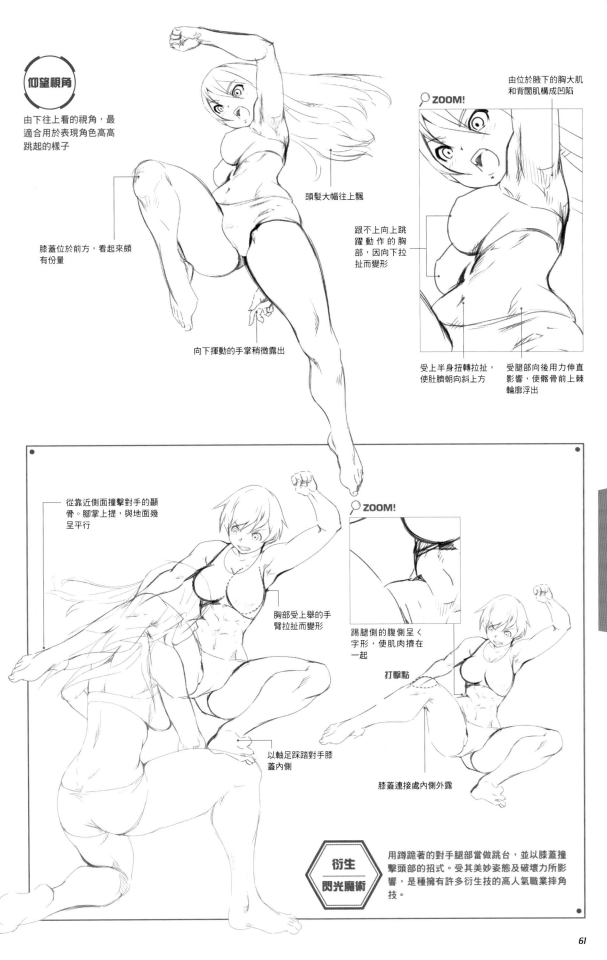

**仰望視角**

由下往上看的視角，最適合用於表現角色高高跳起的樣子

膝蓋位於前方，看起來頗有份量

頭髮大幅往上飄

向下揮動的手掌稍微露出

**ZOOM!**

由位於腋下的胸大肌和背闊肌構成凹陷

跟不上向上跳躍動作的胸部，因向下拉扯而變形

受上半身扭轉拉扯，使肚臍朝向斜上方

受腿部向後用力伸直影響，使髂骨前上棘輪廓浮出

從靠近側面撞擊對手的顴骨。腳掌上提，與地面幾呈平行

胸部受上舉的手臂拉扯而變形

以軸足踩踏對手膝蓋內側

**ZOOM!**

踢腿側的腹側呈く字形，使肌肉擠在一起

打擊點

膝蓋連接處內側外露

**衍生 閃光魔術**

用蹲跪著的對手腿部當做跳台，並以膝蓋撞擊頭部的招式。受其美妙姿態及破壞力所影響，是種擁有許多衍生技的高人氣職業摔角技。

# 後旋踢（上段）

以右腳發動踢擊時，需以左腳為軸心使身體順時針旋轉，使腳跟踢向對手。藉由旋轉的離心力加持，使它以極大的破壞力而著稱。

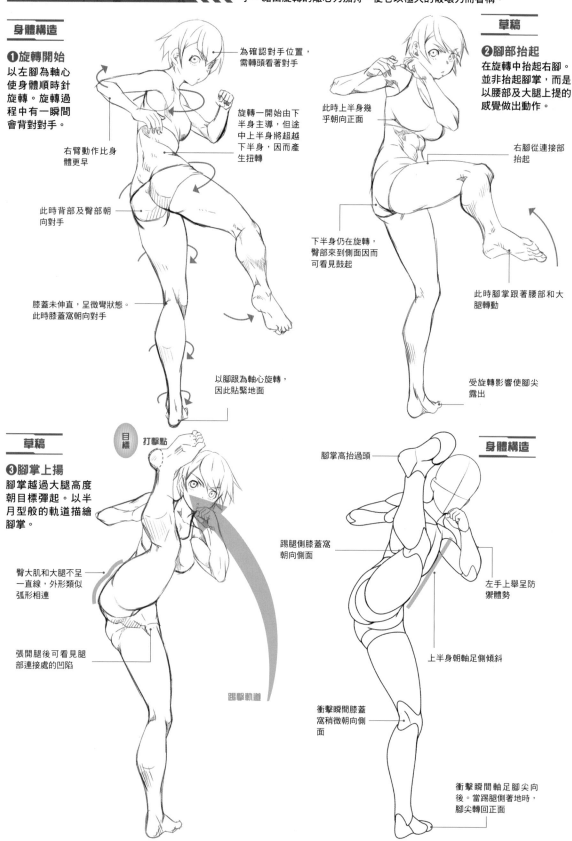

**身體構造**

**❶旋轉開始**
以左腳為軸心使身體順時針旋轉。旋轉過程中有一瞬間會背對對手。

右臂動作比身體更早

為確認對手位置，需轉頭看著對手

旋轉一開始由下半身主導，但途中上半身將超越下半身，因而產生扭轉

此時背部及臀部朝向對手

膝蓋未伸直，呈微彎狀態。此時膝蓋窩朝向對手

以腳跟為軸心旋轉，因此貼緊地面

**草稿**

**❷腳部抬起**
在旋轉中抬起右腳。並非抬起腳掌，而是以腰部及大腿上提的感覺做出動作。

此時上半身幾乎朝向正面

右腳從連接部抬起

下半身仍在旋轉，臀部來到側面因而可看見鼓起

此時腳掌跟著腰部和大腿轉動

受旋轉影響使腳尖露出

**草稿**

**❸腳掌上揚**
腳掌越過大腿高度朝目標彈起。以半月型般的軌道描繪腳掌。

臀大肌和大腿不呈一直線，外形類似弧形相連

張開腿後可看見腿部連接處的凹陷

目標 打擊點

踢擊軌道

**身體構造**

腳掌高抬過頭

踢腿側膝蓋窩朝向側面

左手上舉呈防禦體勢

上半身朝軸足側傾斜

衝擊瞬間膝蓋窩稍微朝向側面

衝擊瞬間軸足腳尖向後。當踢腿側著地時，腳尖轉回正面

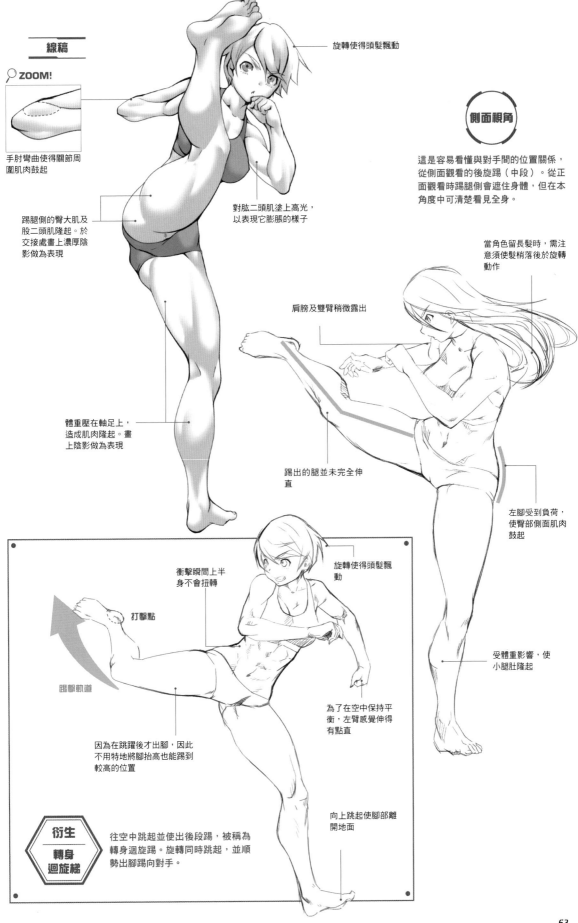

線稿

ZOOM!

手肘彎曲使得關節周圍肌肉鼓起

踢腿側的臀大肌及股二頭肌隆起。於交接處畫上濃厚陰影做為表現

對肱二頭肌塗上高光，以表現它膨脹的樣子

旋轉使得頭髮飄動

體重壓在軸足上，造成肌肉隆起。畫上陰影做為表現

側面視角

這是容易看懂與對手間的位置關係，從側面觀看的後旋踢（中段）。從正面觀看時踢腿側會遮住身體，但在本角度中可清楚看見全身。

當角色留長髮時，需注意須使髮梢落後於旋轉動作

肩膀及雙臂稍微露出

踢出的腿並未完全伸直

左腳受到負荷，使臀部側面肌肉鼓起

受體重影響，使小腿肚隆起

衝擊瞬間上半身不會扭轉

打擊點

旋轉使得頭髮飄動

踢擊軌道

因為在跳躍後才出腳，因此不用特地將腳抬高也能踢到較高的位置

為了在空中保持平衡，左臂感覺伸得有點直

向上跳起使腳部離開地面

衍生 轉身迴旋踢

往空中跳起並使出後段踢，被稱為轉身迴旋踢。旋轉同時跳起，並順勢出腳踢向對手。

# 其他動作

## 巴掌（揮耳光）

主要以掌心攻擊對手臉部的招式。由於不太需要擔心傷到拳頭，且容易拿捏力道，除格鬥技外也受到多種橋段愛用。

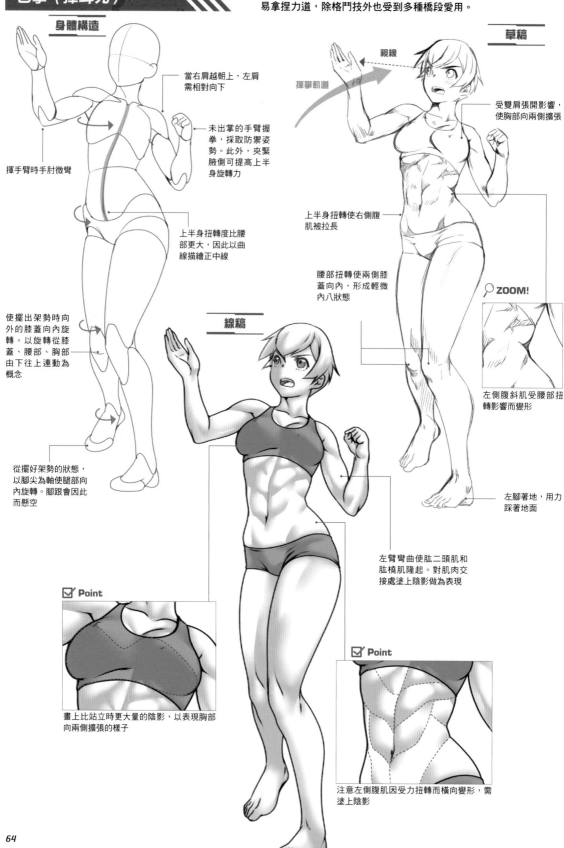

### 身體構造

當右肩越朝上，左肩需相對向下

未出掌的手臂握拳，採取防禦姿勢。此外，夾緊腋側可提高上半身旋轉力

揮手臂時手肘微彎

上半身扭轉度比腰部更大，因此以曲線描繪正中線

使擺出架勢時向外的膝蓋向內旋轉。以旋轉從膝蓋、腰部、胸部由下往上連動為概念

從擺好架勢的狀態，以腳尖為軸使腿部向內旋轉。腳跟會因此而懸空

### 草稿

視線

揮掌軌道

受雙肩張開影響，使胸部向兩側擴張

上半身扭轉使右側腹肌被拉長

腰部扭轉使兩側膝蓋向內，形成輕微內八狀態

左側腹斜肌受腰部扭轉影響而變形

### ZOOM!

左腳著地，用力踩著地面

左臂彎曲使肱二頭肌和肱橈肌隆起。對肌肉交接處塗上陰影做為表現

### 線稿

### ☑ Point

畫上比站立時更大量的陰影，以表現胸部向兩側擴張的樣子

### ☑ Point

注意左側腹肌因受力扭轉而橫向變形，需塗上陰影

64

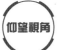 **仰望視角**　這是從正面且稍帶仰角的角度畫出揮動手臂的狀態。揮巴掌的手臂位於身體前方，非常具有魄力。

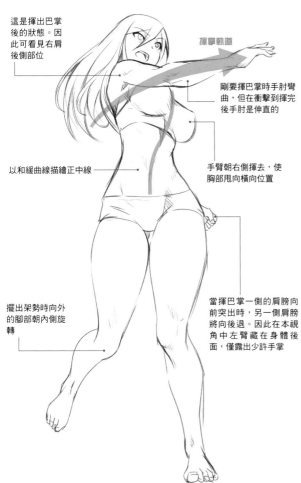

這是揮出巴掌後的狀態。因此可看見右肩後側部位

揮拳軌道

剛要揮巴掌時手肘彎曲，但在衝擊到揮完後手肘是伸直的

以和緩曲線描繪正中線

手臂朝右側揮去，使胸部甩向橫向位置

擺出架勢時向外的腳部朝內側旋轉

當揮巴掌一側的肩膀向前突出時，另一側肩膀將向後退。因此在本視角中左臂藏在身體後面，僅露出少許手掌

**描繪格鬥技初學者時**　膽小的初學者，容易陷入害怕毆打對手此一情況。她揮出的巴掌並無腰部扭轉，僅單純揮動手臂。

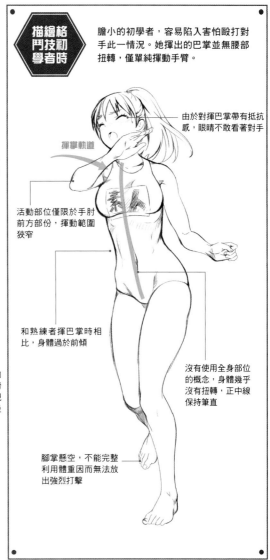

由於對揮巴掌帶有抵抗感，眼睛不敢看著對手

揮拳軌道

活動部位僅限於手肘前方部份，揮動範圍狹窄

和熟練者揮巴掌時相比，身體過於前傾

沒有使用全身部位的概念，身體幾乎沒有扭轉，正中線保持筆直

腳掌懸空，不能完整利用體重因而無法放出強烈打擊

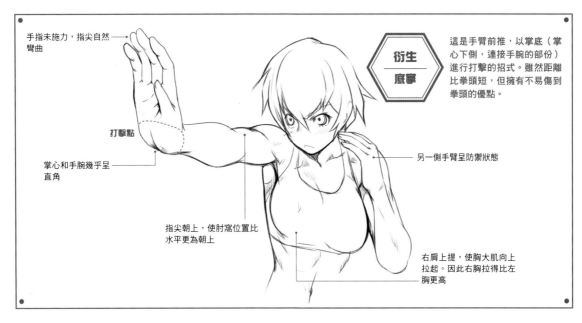

手指未施力，指尖自然彎曲

打擊點

掌心和手腕幾乎呈直角

指尖朝上，使肘窩位置比水平更為朝上

**衍生 底掌**　這是手臂前推，以掌底（掌心下側，連接手腕的部份）進行打擊的招式。雖然距離比拳頭短，但擁有不易傷到拳頭的優點。

另一側手臂呈防禦狀態

右肩上提，使胸大肌向上拉起。因此右胸拉得比左胸更高

# 頭鎚

以自己的頭部撞擊對手頭部或臉部的招式。頭部互撞也會對自己造成傷害，是種比較誰更能忍的狀態。

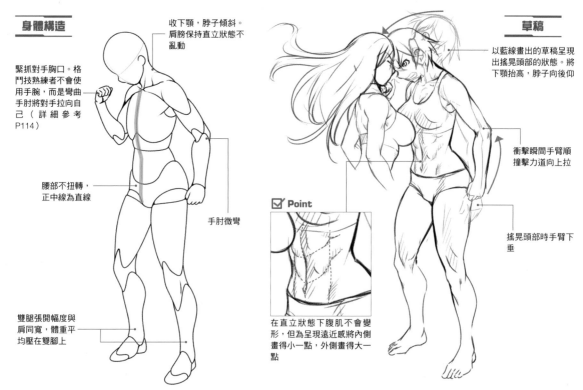

## 身體構造

收下顎，脖子傾斜。肩膀保持直立狀態不亂動

緊抓對手胸口。格鬥技熟練者不會使用手腕，而是彎曲手肘將對手拉向自己（詳細參考P114）

腰部不扭轉，正中線為直線

手肘微彎

雙腿張開幅度與肩同寬，體重平均壓在雙腳上

## 草稿

以藍線畫出的草稿呈現出搖晃頭部的狀態。將下顎抬高，脖子向後仰

衝擊瞬間手臂順撞擊力道向上拉

搖晃頭部時手臂下垂

☑ **Point**

在直立狀態下腹肌不會變形，但為呈現遠近感將內側畫得小一點，外側畫得大一點

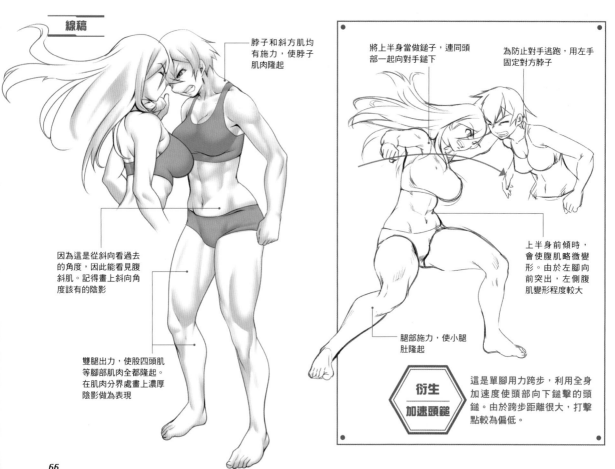

## 線稿

脖子和斜方肌均有施力，使脖子肌肉隆起

因為這是從斜向看過去的角度，因此能看見腹斜肌。記得畫上斜向角度該有的陰影

雙腿出力，使股四頭肌等腳部肌肉全都隆起。在肌肉分界處畫上濃厚陰影做為表現

將上半身當做鎚子，連同頭部一起向對手鎚下

為防止對手逃跑，用左手固定對方脖子

上半身前傾時，會使腹肌略微變形。由於左腳向前突出，左側腹肌變形程度較大

腿部施力，使小腿肚隆起

衍生
加速頭鎚

這是單腳用力跨步，利用全身加速度使頭部向下鎚擊的頭鎚。由於跨步距離很大，打擊點較為偏低。

# 肘擊

以單側手肘打擊對手的招式。堅硬的手肘可造成嚴重傷害，其優點為在難以出拳的極近距離仍可使用。

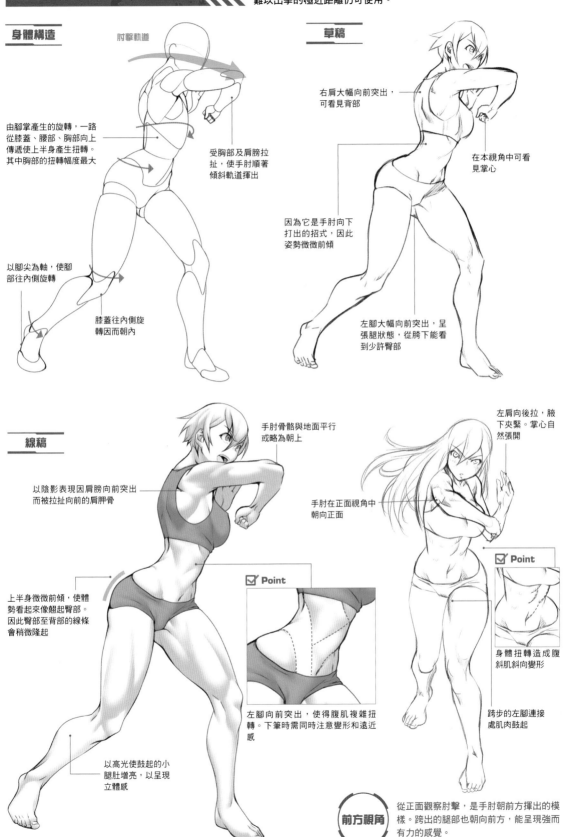

## 身體構造

肘擊軌道

由腳掌產生的旋轉，一路從膝蓋、腰部、胸部向上傳遞使上半身產生扭轉。其中胸部的扭轉幅度最大

受胸部及肩膀拉扯，使手肘順著傾斜軌道揮出

以腳尖為軸，使腳部往內側旋轉

膝蓋往內側旋轉因而朝內

## 草稿

右肩大幅向前突出，可看見背部

在本視角中可看見掌心

因為它是手肘向下打出的招式，因此姿勢微微前傾

左腳大幅向前突出，呈張腿狀態，從胯下能看到少許臀部

## 線稿

手肘骨骼與地面平行或略為朝上

以陰影表現因肩膀向前突出而被拉扯向前的肩胛骨

上半身微微前傾，使體勢看起來像翹起臀部。因此臀部至背部的線條會稍微隆起

以高光使鼓起的小腿肚增亮，以呈現立體感

☑ **Point**

左腳向前突出，使得腹肌複雜扭轉。下筆時需同時注意變形和遠近感

左肩向後拉，腋下夾緊。掌心自然張開

手肘在正面視角中朝向正面

☑ **Point**

身體扭轉造成腹斜肌斜向變形

跨步的左腳連接處肌肉鼓起

**前方視角**　從正面觀察肘擊，是手肘朝前方揮出的模樣。跨出的腿部也朝向前方，能呈現強而有力的感覺。

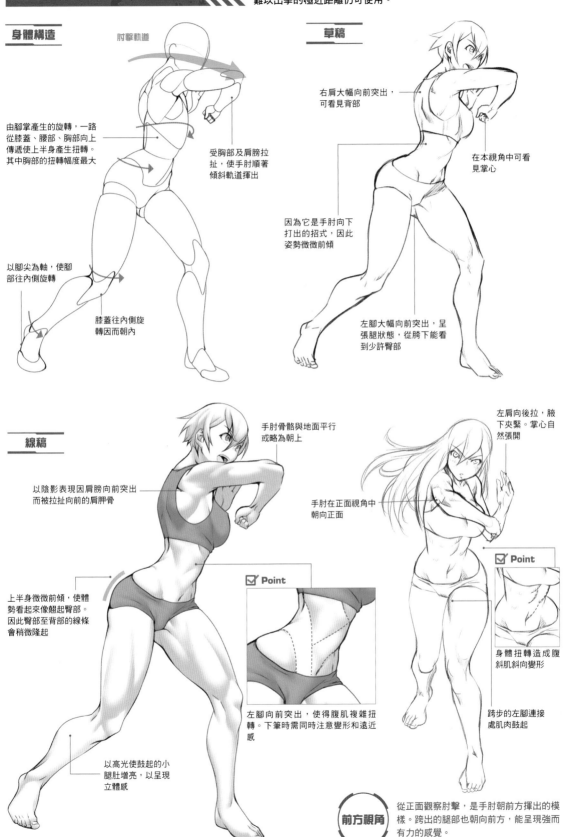

# 手刀

在空手道及職業摔角等競技中常用的打擊技。使手指併攏如刀並揮下手臂，以手掌側面砍向對手。

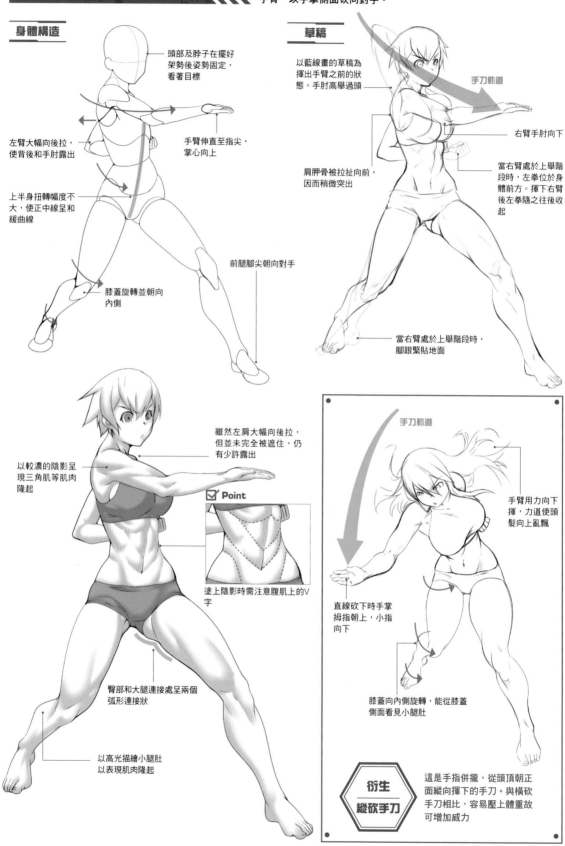

## 身體構造

頭部及脖子在擺好架勢後姿勢固定，看著目標

左臂大幅向後拉，使背後和手肘露出

上半身扭轉幅度不大，使正中線呈和緩曲線

膝蓋旋轉並朝向內側

手臂伸直至指尖，掌心向上

前腿腳尖朝向對手

## 草稿

以藍線畫的草稿為揮出手臂之前的狀態。手肘高舉過頭

肩胛骨被拉扯向前，因而稍微突出

手刀軌道

右臂手肘向下

當右臂處於上舉階段時，左拳位於身體前方。揮下右臂後左拳隨之往後收起

當右臂處於上舉階段時，腳跟緊貼地面

雖然左肩大幅向後拉，但並未完全被遮住，仍有少許露出

以較濃的陰影呈現三角肌等肌肉隆起

☑ Point

塗上陰影時需注意腹肌上的V字

臀部和大腿連接處呈兩個弧形連接狀

以高光描繪小腿肚以表現肌肉隆起

手刀軌道

手臂用力向下揮，力道使頭髮向上亂飄

直線砍下時手掌拇指朝上，小指向下

膝蓋向內側旋轉，能從膝蓋側面看見小腿肚

### 衍生 縱砍手刀

這是手指併攏，從頭頂朝正面縱向揮下的手刀。與橫砍手刀相比，容易壓上體重故可增加威力

# 金臂勾

張開單臂向前突出，以上臂打擊對手喉嚨的招式。不只能用來對付停止不動的對手，也可用於迎擊奔跑過來的對手

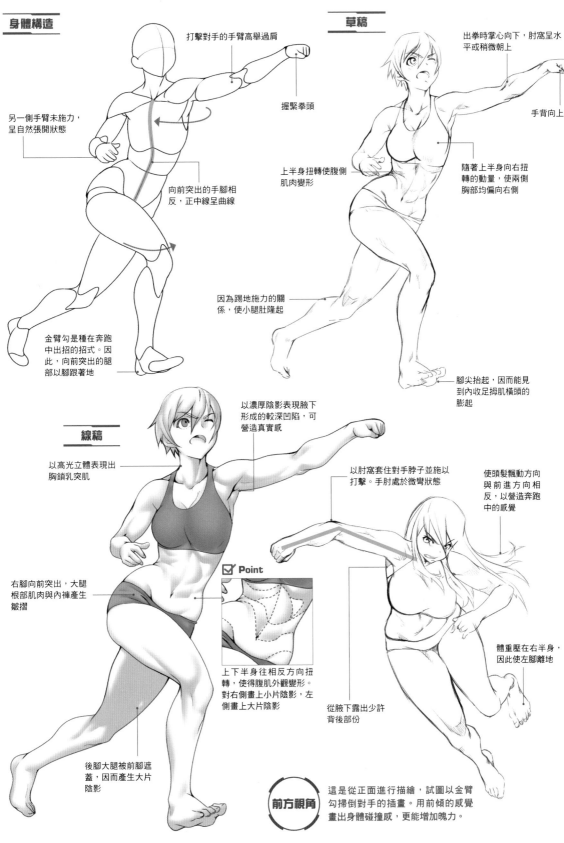

## 身體構造

打擊對手的手臂高舉過肩

握緊拳頭

另一側手臂未施力，呈自然張開狀態

向前突出的手腳相反，正中線呈曲線

金臂勾是種在奔跑中出招的招式。因此，向前突出的腿部以腳跟著地

## 草稿

出拳時掌心向下，肘窩呈水平或稍微朝上

手背向上

上半身扭轉使腹側肌肉變形

隨著上半身向右扭轉的動量，使兩側胸部均偏向右側

因為踢地施力的關係，使小腿肚隆起

腳尖抬起，因而能見到內收足拇肌橫頭的膨起

## 線稿

以高光立體表現出胸鎖乳突肌

以濃厚陰影表現腋下形成的較深凹陷，可營造真實感

右腳向前突出，大腿根部肌肉與內褲產生皺摺

後腳大腿被前腳遮蓋，因而產生大片陰影

## ☑ Point

上下半身往相反方向扭轉，使得腹肌外觀變形。對右側畫上小片陰影，左側畫上大片陰影

以肘窩套住對手脖子並施以打擊。手肘處於微彎狀態

使頭髮飄動方向與前進方向相反，以營造奔跑中的感覺

從腋下露出少許背後部份

體重壓在右半身，因此使左腳離地

**前方視角** 這是從正面進行描繪，試圖以金臂勾掃倒對手的插畫。用前傾的感覺畫出身體碰撞感，更能增加魄力。

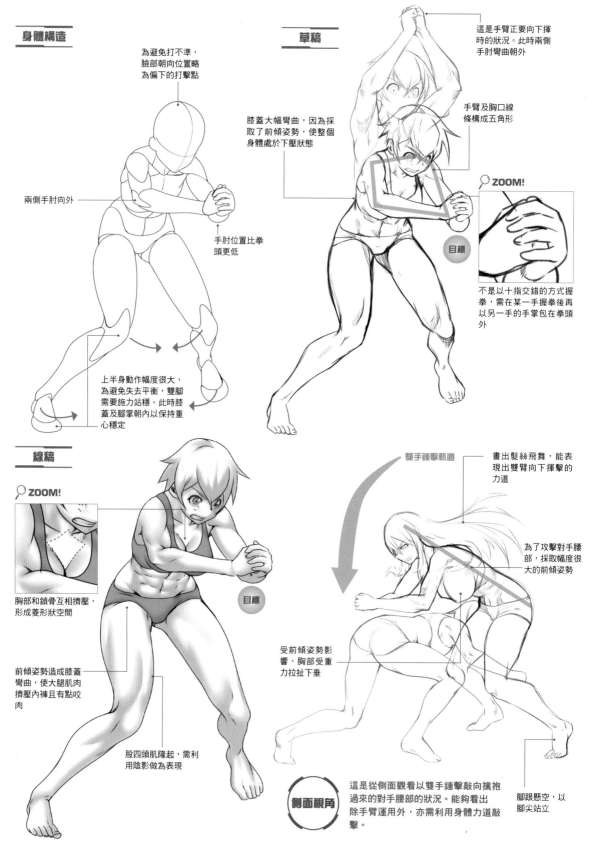

## 雙手錘擊

雙手於頭頂抱拳，如鐵鎚般向下揮擊。由於只能向下攻擊因而講究使用時機，但它也擁有相當高的威力。

### 身體構造

為避免打不準，臉部朝向位置略為偏下的打擊點

兩側手肘向外

手肘位置比拳頭更低

上半身動作幅度很大，為避免失去平衡，雙腳需要施力站穩。此時膝蓋及腳掌朝內以保持重心穩定

### 草稿

這是手臂正要向下揮時的狀況。此時兩側手肘彎曲朝外

膝蓋大幅彎曲，因為採取了前傾姿勢，使整個身體處於下壓狀態

手臂及胸口線條構成五角形

**ZOOM!**

目標

不是以十指交錯的方式握拳，需在某一手握拳後再以另一手的手掌包在拳頭外

### 線稿

**ZOOM!**

胸部和鎖骨互相擠壓，形成菱形狀空間

前傾姿勢造成膝蓋彎曲，使大腿肌肉擠壓內褲且有點咬肉

股四頭肌隆起，需利用陰影做為表現

目標

雙手錘擊軌道

畫出髮絲飛舞，能表現出雙臂向下揮擊的力道

為了攻擊對手腰部，採取幅度很大的前傾姿勢

受前傾姿勢影響，胸部受重力拉扯下垂

腳跟懸空，以腳尖站立

**側面視角** 這是從側面觀看以雙手錘擊敲向擒抱過來的對手腰部的狀況。能夠看出除手臂運用外，亦需利用身體力道敲擊。

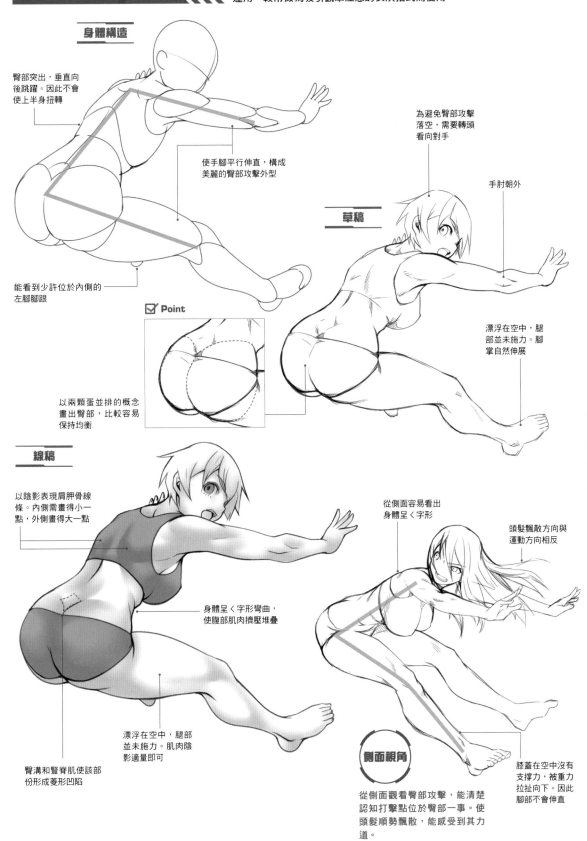

## 臀部攻擊

這是背向對手，以突出的臀部撞擊對手的招式。本招式在性質上不適合實戰運用，較常做為吸引觀眾注意的表演招式而使用。

### 身體構造

臀部突出，垂直向後跳躍。因此不會使上半身扭轉

使手腳平行伸直，構成美麗的臀部攻擊外型

能看到少許位於內側的左腳腳跟

為避免臀部攻擊落空，需要轉頭看向對手

手肘朝外

### 草稿

漂浮在空中，腿部並未施力。腳掌自然伸展

### ☑ Point

以兩顆蛋並排的概念畫出臀部，比較容易保持均衡

### 線稿

以陰影表現肩胛骨線條。內側需畫得小一點，外側畫得大一點

身體呈く字形彎曲，使腹部肌肉擠壓堆疊

漂浮在空中，腿部並未施力。肌肉陰影適量即可

臀溝和豎脊肌使該部份形成菱形凹陷

從側面容易看出身體呈く字形

頭髮飄散方向與運動方向相反

### 側面視角

從側面觀看臀部攻擊，能清楚認知打擊點位於臀部一事。使頭髮順勢飄散，能感受到其力道。

膝蓋在空中沒有支撐力，被重力拉扯向下。因此腳部不會伸直

# 肩部撞擊（衝撞）

這是在助跑後用單肩衝擊並撞飛對手的招式。於各種格鬥場景中使用。

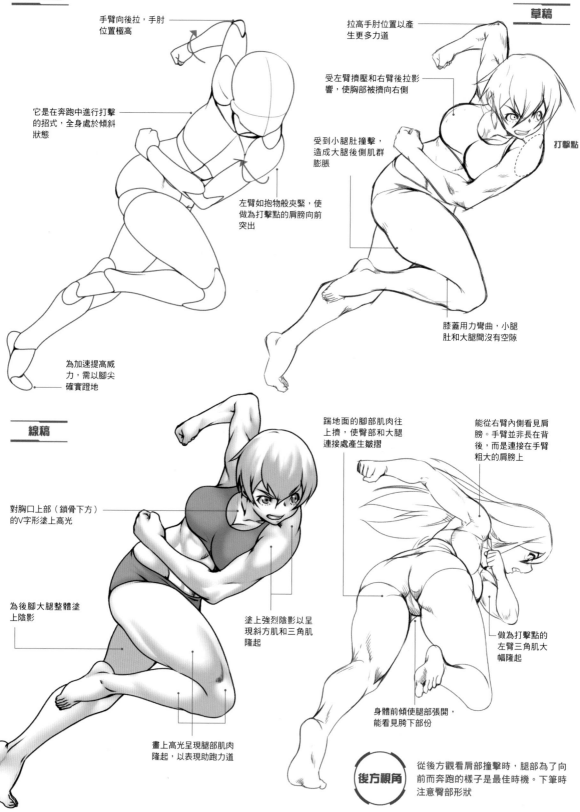

## 身體構造

手臂向後拉，手肘位置極高

它是在奔跑中進行打擊的招式，全身處於傾斜狀態

左臂如抱物般夾緊，使做為打擊點的肩膀向前突出

為加速提高威力，需以腳尖確實蹬地

### 草稿

拉高手肘位置以產生更多力道

受左臂擠壓和右臂後拉影響，使胸部被擠向右側

受到小腿肚撞擊，造成大腿後側肌群膨脹

打擊點

膝蓋用力彎曲，小腿肚和大腿間沒有空隙

## 線稿

對胸口上部（鎖骨下方）的V字形塗上高光

為後腳大腿整體塗上陰影

塗上強烈陰影以呈現斜方肌和三角肌隆起

畫上高光呈現腿部肌肉隆起，以表現助跑力道

蹬地面的腳部肌肉往上擠，使臀部和大腿連接處產生皺摺

能從右臂內側看見肩膀。手臂並非長在背後，而是連接在手臂粗大的肩膀上

做為打擊點的左臂三角肌大幅隆起

身體前傾使腿部張開，能看見胯下部份

**後方視角**　從後方觀看肩部撞擊時，腿部為了向前而奔跑的樣子是最佳時機。下筆時注意臀部形狀

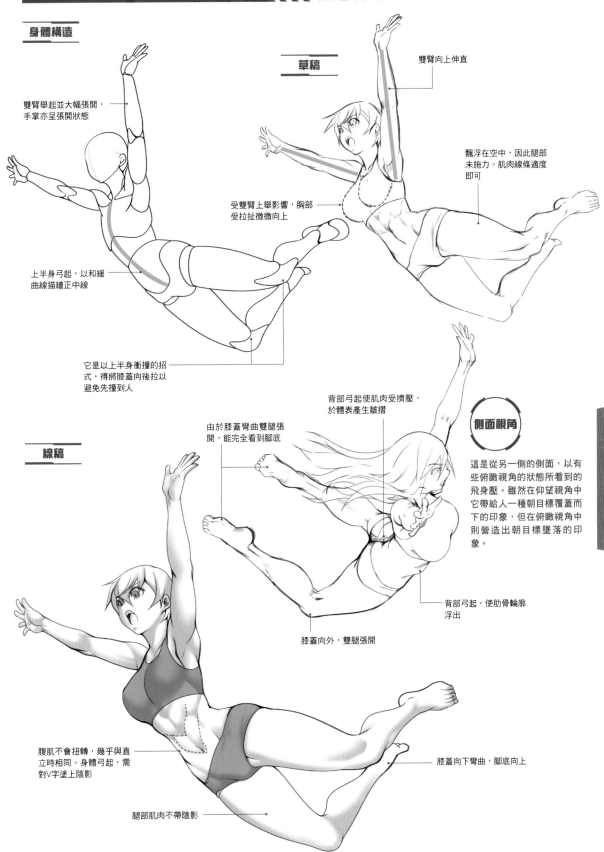

# 飛身壓

這是從高處跳下,使雙手雙腳張開呈大字形,用自己的身體衝撞對手的招式。

## 身體構造

雙臂舉起並大幅張開,手掌亦呈張開狀態

受雙臂上舉影響,胸部受拉扯微微向上

上半身弓起,以和緩曲線描繪正中線

它是以上半身衝撞的招式,得將膝蓋向後拉以避免先撞到人

## 草稿

雙臂向上伸直

飄浮在空中,因此腿部未施力。肌肉線條適度即可

## 線稿

由於膝蓋彎曲雙腿張開,能完全看到腳底

背部弓起使肌肉受擠壓,於體表產生皺摺

膝蓋向外,雙腿張開

腹肌不會扭轉,幾乎與直立時相同。身體弓起,需對V字塗上陰影

腿部肌肉不帶陰影

膝蓋向下彎曲,腳底向上

背部弓起,使肋骨輪廓浮出

## 側面視角

這是從另一側的側面,以有些俯瞰視角的狀態所看到的飛身壓。雖然在仰望視角中它帶給人一種朝目標覆蓋而下的印象,但在俯瞰視角中則營造出朝目標墜落的印象。

# 防禦＆迴避動作的描繪方式

格鬥技不單只有攻擊，另有卸力、格擋、迴避等各種動作。它們擁有將傷害保持在最低程度，或連接上反擊動作等目的，在實戰中是一定會使用的招式。

## 阻擋（上段）

針對瞄準頭部及肩膀的攻擊，舉起手臂進行防禦。它在自由搏擊之類，頻繁使用踢技的打擊技中是基本的防禦技。

為避免拳頭鑽入，收緊下顎並彎起有力的手臂填滿空隙

與上段阻擋相同，利用手臂防禦來自側面的攻擊。為避免受攻擊時拳頭敲到自己的額頭，需將手臂架在顴骨附近

## 阻擋（中段）

這是以抬腳方式，對瞄準胸部或腹部的攻擊進行大面積防禦的阻擋招式。

在未戴手套的情況下，即使試著擋下拳頭仍可能被擊中，因此架上另一手填滿空隙，並以能夠抵抗踢技的站姿輔助手臂防禦

單腳站立時背肌挺直無法保持平衡，因此背部需稍微縮起

以抬高的腿部擋住來自側面的踢擊

手臂突出防止對手拉近距離，以限制對手能夠發動的攻擊

進行任何防禦時都一樣，架勢的基本是膝蓋微彎，壓低重心。這樣便於前後移動，也容易快速移往下一步行動

並非盯著進行攻擊的部位看，要看著前方以清楚看見對手全身

## 截擊

使用抬高的腿部卸開對手下、中段踢的招式。由於使用膝蓋及小腿卸力，靈活運用可使對手的腿部受到傷害。

揮出張開的手臂，撥開對手攻擊

為了抓住對手或直接出拳，需張開左手並向前突出

為卸開打向臉部的拳頭，手掌需緩緩張開

膝蓋彎曲，小腿肚肌肉緊繃。小腿肚肌肉因此被擠向兩旁

## 格擋

以張開的手臂將來自正面的拳頭或踢擊往旁邊撥開。直線軌道攻擊不耐來自側面的力量，輕輕敲擊就能使攻擊打偏。可趁勢抓住對手手臂，或拉近距離發動攻擊

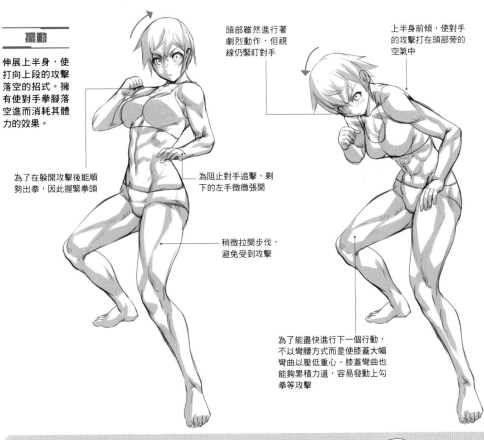

## 擺動

伸展上半身，使打向上段的攻擊落空的招式。擁有使對手拳腳落空進而消耗其體力的效果。

頭部雖然進行著劇烈動作，但視線仍緊盯對手

上半身前傾，使對手的攻擊打在頭部旁的空氣中

## 閃避

與擺動相反，它是利用上半身及膝蓋屈曲下壓身體迴避攻擊，並趁勢潛入對手懷裡展開反擊的技術。

為了在躲開攻擊後能順勢出拳，因此握緊拳頭

為阻止對手追擊，剩下的左手微微張開

稍微拉開步伐，避免受到攻擊

為了能盡快進行下一個行動，不以彎腰方式而是使膝蓋大幅彎曲以壓低重心。膝蓋彎曲也能夠累積力道，容易發動上勾拳等攻擊

---

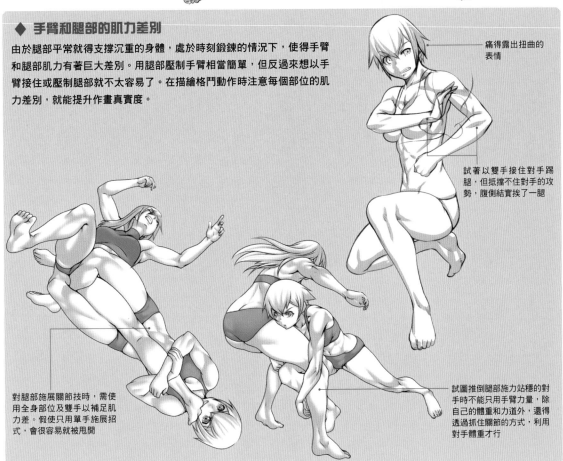

### ◆ 手臂和腿部的肌力差別

由於腿部平常就得支撐沉重的身體，處於時刻鍛鍊的情況下，使得手臂和腿部肌力有著巨大差別。用腿部壓制手臂相當簡單，但反過來想以手臂接住或壓制腿部就不太容易了。在描繪格鬥動作時注意每個部位的肌力差別，就能提升作畫真實度。

痛得露出扭曲的表情

試著以雙手接住對手踢腿，但抵擋不住對手的攻勢，腹側結實挨了一腿

對腿部施展關節技時，需使用全身部位及雙手以補足肌力差。假使只用單手施展招式，會很容易就被甩開

試圖推倒腿部施力站穩的對手時不能只用手臂力量，除自己的體重和力道外，還得透過抓住關節的方式，利用對手體重才行

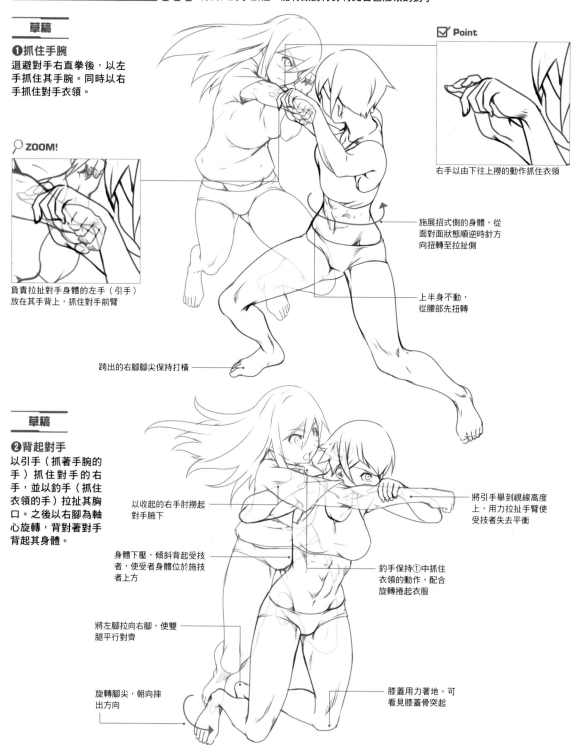

**Lesson3** ｜ 摔技篇

摔技指的是在抓住對手衣服或部份身體後，以推拉等力量破壞對手體勢，將對手摔出或摔倒的招式。

# 柔道系動作
## 背負投

這是抓住對手手臂及胸口，像背起對方身體般甩過肩膀將人摔倒在地的招式。因為得衝入對手懷裡，能有效對付身材比自己壯碩的對手。

### 草稿

**❶抓住手腕**
迴避對手右直拳後，以左手抓住其手腕。同時以右手抓住對手衣領。

**ZOOM!**

負責拉扯對手身體的左手（引手）放在其手背上，抓住對手前臂

**☑ Point**

右手以由下往上撈的動作抓住衣領

施展招式側的身體，從面對面狀態順逆時針方向扭轉至拉扯側

上半身不動，從腰部先扭轉

跨出的右腳腳尖保持打橫

### 草稿

**❷背起對手**
以引手（抓著手腕的手）抓住對手的右手，並以釣手（抓住衣領的手）拉扯其胸口。之後以右腳為軸心旋轉，背對著對手背起其身體。

以收起的右手肘撈起對手腋下

將引手舉到視線高度上，用力拉扯手臂使受技者失去平衡

身體下壓，傾斜背起受技者，使受者身體位於施技者上方

釣手保持①中抓住衣領的動作，配合旋轉捲起衣服

將左腳拉向右腳，使雙腿平行對齊

旋轉腳尖，朝向摔出方向

膝蓋用力著地。可看見膝蓋骨突起

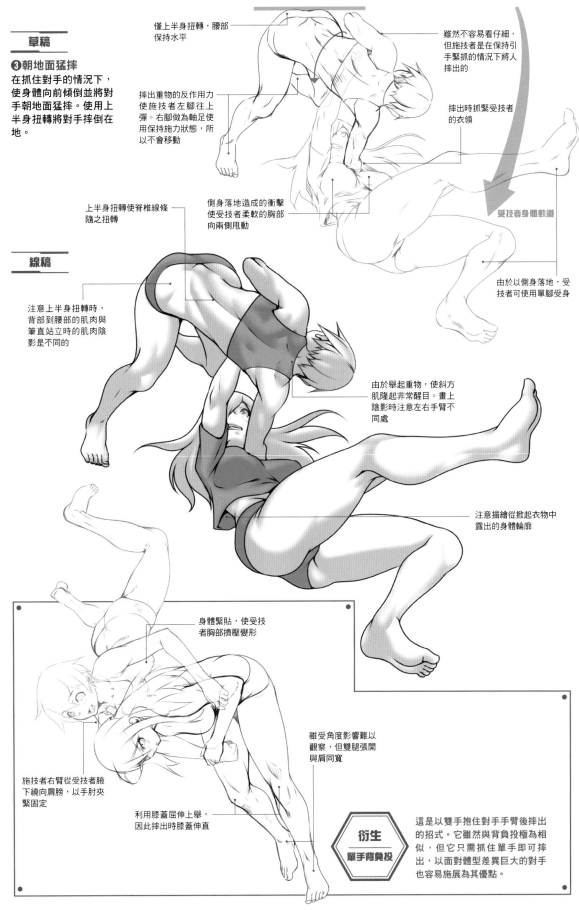

草稿

❸朝地面猛摔

在抓住對手的情況下，使身體向前傾倒並將對手朝地面猛摔。使用上半身扭轉將對手摔倒在地。

僅上半身扭轉，腰部保持水平

雖然不容易看仔細，但施技者是在保持引手緊抓的情況下將人摔出的

摔出重物的反作用力使施技者左腳往上彈。右腳做為軸足使用保持施力狀態，所以不會移動

摔出時抓緊受技者的衣領

受技者身體軌道

由於以側身落地，受技者可使用單腳受身

線稿

上半身扭轉使脊椎線條隨之扭轉

側身落地造成的衝擊使受技者柔軟的胸部向兩側甩動

注意上半身扭轉時，背部到腰部的肌肉與筆直站立時的肌肉陰影是不同的

由於舉起重物，使斜方肌隆起非常醒目。畫上陰影時注意左右手臂不同處

注意描繪從掀起衣物中露出的身體輪廓

身體緊貼，使受技者胸部擠壓變形

雖受角度影響難以觀察，但雙腿張開與肩同寬

施技者右臂從受技者腋下繞向肩膀，以手肘夾緊固定

利用膝蓋屈伸上舉，因此摔出時膝蓋伸直

衍生
單手背負投

這是以雙手抱住對手手臂後摔出的招式。它雖然與背負投極為相似，但它只需抓住單手即可摔出，以面對體型差異巨大的對手也容易施展其優點。

第2章 格鬥動作描繪方式 LESSON3 摔技篇

77

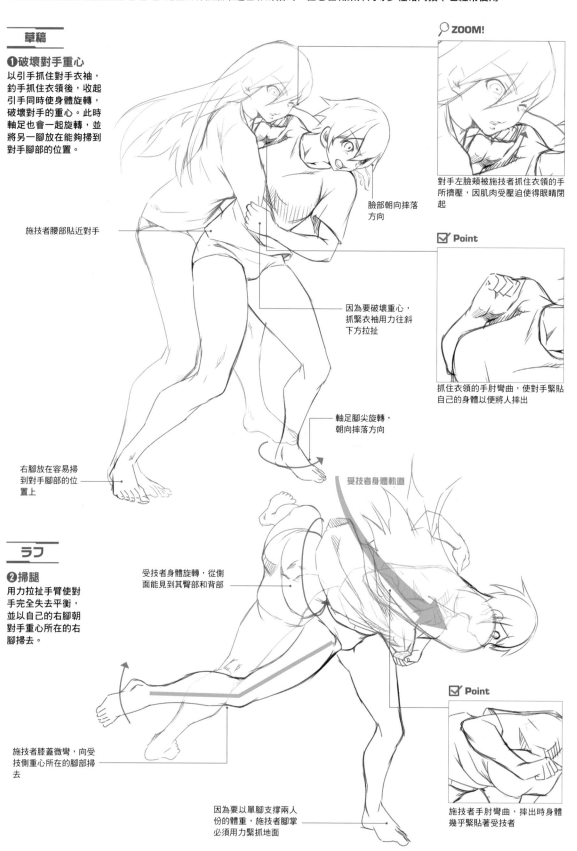

## 掃腰

這是抓住對手,在破壞其重心後用腰部頂住,將對手的腿部掃向後方並摔出的招式。雖然是種具有強烈柔道色彩的招式,但它在職業摔角等多種格鬥技中也經常使用。

### 草稿

**❶破壞對手重心**
以引手抓住對手衣袖,釣手抓住衣領後,收起引手同時使身體旋轉,破壞對手的重心。此時軸足也會一起旋轉,並將另一腳放在能夠掃到對手腳部的位置。

施技者腰部貼近對手

右腳放在容易掃到對手腳部的位置上

**ZOOM!**

對手左臉頰被施技者抓住衣領的手所擠壓,因肌肉受壓迫使得眼睛閉起

臉部朝向摔落方向

☑ **Point**

抓住衣領的手肘彎曲,使對手緊貼自己的身體以便將人摔出

因為要破壞重心,抓緊衣袖用力往斜下方拉扯

軸足腳尖旋轉,朝向摔落方向

### ラフ

**❷掃腿**
用力拉扯手臂使對手完全失去平衡,並以自己的右腳朝對手重心所在的右腳掃去。

受技者身體旋轉,從側面能見到其臀部和背部

受技者身體軌道

施技者膝蓋微彎,向受技側重心所在的腳部掃去

因為要以單腳支撐兩人份的體重,施技者腳掌必須用力緊抓地面

☑ **Point**

施技者手肘彎曲,摔出時身體幾乎緊貼著受技者

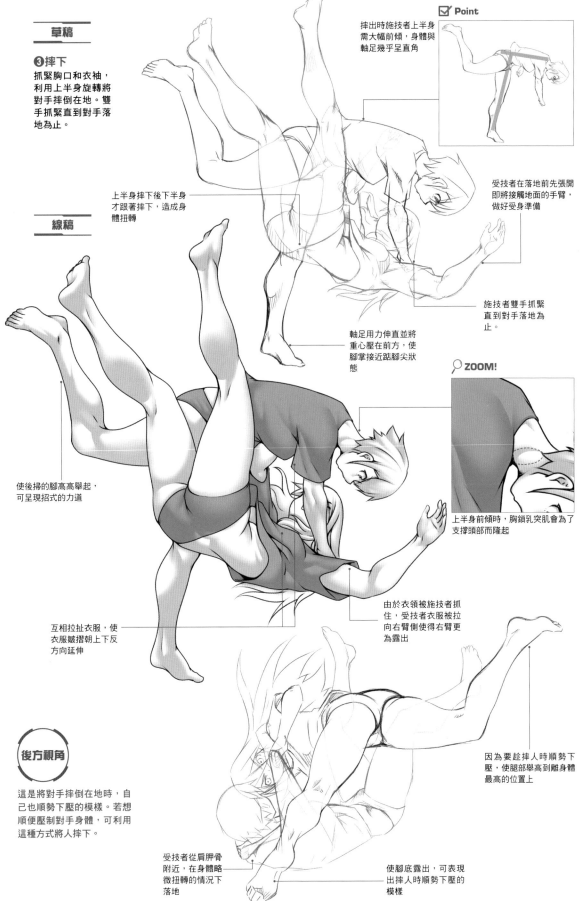

❸摔下
抓緊胸口和衣袖，利用上半身旋轉將對手摔倒在地。雙手抓緊直到對手落地為止。

線稿

☑ **Point**
摔出時施技者上半身需大幅前傾，身體與軸足幾乎呈直角

上半身摔下後下半身才跟著摔下，造成身體扭轉

受技者在落地前先張開即將接觸地面的手臂，做好受身準備

施技者雙手抓緊直到對手落地為止。

軸足用力伸直並將重心壓在前方，使腳掌接近踮腳尖狀態

🔍 **ZOOM!**

上半身前傾時，胸鎖乳突肌會為了支撐頭部而隆起

使後掃的腳高高舉起，可呈現招式的力道

互相拉扯衣服，使衣服皺摺朝上下反方向延伸

由於衣領被施技者抓住，受技者衣服被拉向右臂側使得右臂更為露出

**後方視角**

這是將對手摔倒在地時，自己也順勢下壓的模樣。若想順便壓制對手身體，可利用這種方式將人摔下。

因為要趁摔人時順勢下壓，使腿部舉高到離身體最高的位置上

受技者從肩胛骨附近，在身體略微扭轉的情況下落地

使腳底露出，可表現出摔人時順勢下壓的模樣

# 大外割

這是抓住對手上半身破壞重心後，用自己的腿如割草般掃向對方腿部的摔技。是種容易對體型比自己小的對手施展的招式。

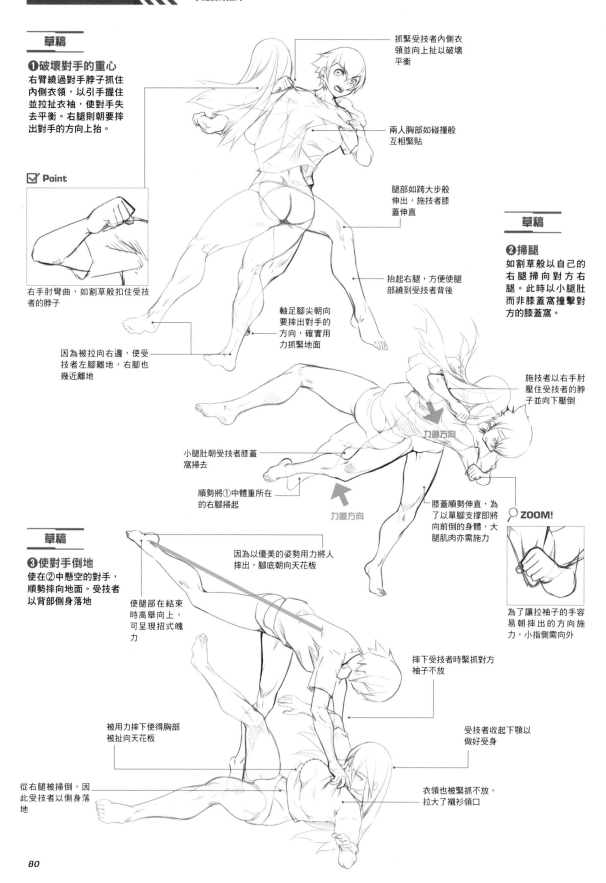

## 草稿

**❶破壞對手的重心**
右臂繞過對手脖子抓住內側衣領，以引手握住並拉扯衣袖，使對手失去平衡。右腿則朝要摔出對手的方向上抬。

### ✅ Point

右手手肘彎曲，如割草般扣住受技者的脖子

抓緊受技者內側衣領並向上扯以破壞平衡

兩人胸部如碰撞般互相緊貼

腿部如跨大步般伸出，施技者膝蓋伸直

抬起右腿，方便使腿部繞到受技者背後

軸足腳尖朝向要摔出對手的方向，確實用力抓緊地面

因為被拉向右邊，使受技者左腳離地，右腳也幾近離地

## 草稿

**❷掃腿**
如割草般以自己的右腿掃向對方右腿。此時以小腿肚而非膝蓋窩撞擊對方的膝蓋窩。

施技者以右手肘壓住受技者的脖子並向下壓倒

力道方向

小腿肚朝受技者膝蓋窩掃去

順勢將①中體重所在的右腳掃起

力道方向

膝蓋順勢伸直，為了以單腳支撐即將向前倒的身體，大腿肌肉亦需施力

🔍 **ZOOM!**

為了讓拉袖子的手容易朝摔出的方向施力，小指側需向外

## 草稿

**❸使對手倒地**
使在②中懸空的對手，順勢摔向地面。受技者以背部側身落地

使腿部在結束時高舉向上，可呈現招式魄力

因為以優美的姿勢用力將人摔出，腳底朝向天花板

摔下受技者時緊抓對方袖子不放

被用力摔下使得胸部被扯向天花板

從右腿被掃倒，因此受技者以側身落地

受技者收起下顎以做好受身

衣領也被緊抓不放，拉大了襯衫領口

## 線稿

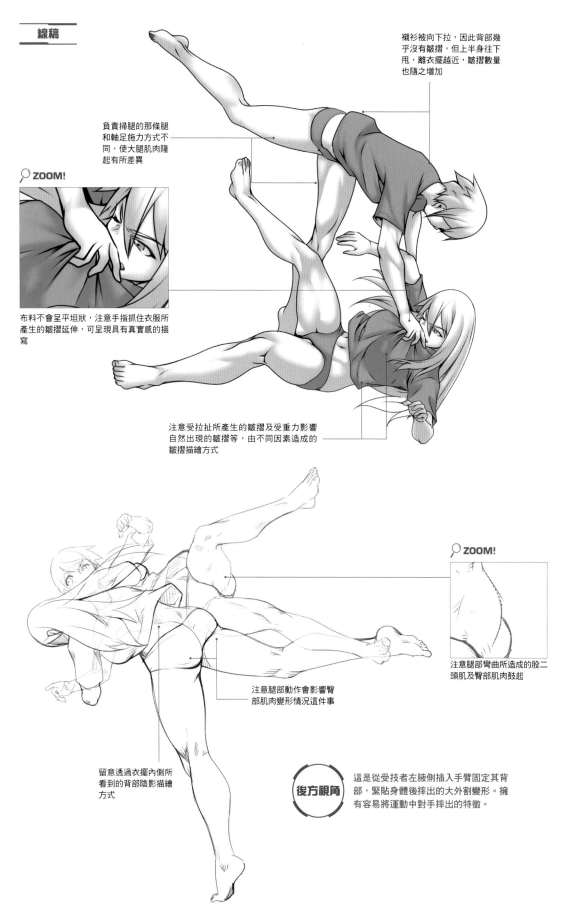

襯衫被向下拉,因此背部幾乎沒有皺摺,但上半身往下甩,離衣擺越近,皺摺數量也隨之增加

負責掃腿的那條腿和軸足施力方式不同,使大腿肌肉隆起有所差異

🔍 ZOOM!

布料不會呈平坦狀,注意手指抓住衣服所產生的皺摺延伸,可呈現具有真實感的描寫

注意受拉扯所產生的皺摺及受重力影響自然出現的皺摺等,由不同因素造成的皺摺描繪方式

🔍 ZOOM!

注意腿部彎曲所造成的股二頭肌及臀部肌肉鼓起

注意腿部動作會影響臀部肌肉變形情況這件事

留意透過衣擺內側所看到的背部陰影描繪方式

後方視角 這是從受技者左腋側插入手臂固定其背部,緊貼身體後摔出的大外割變形。擁有容易將運動中對手摔出的特徵。

第2章 格鬥動作描繪方式 LESSON3 摔技篇

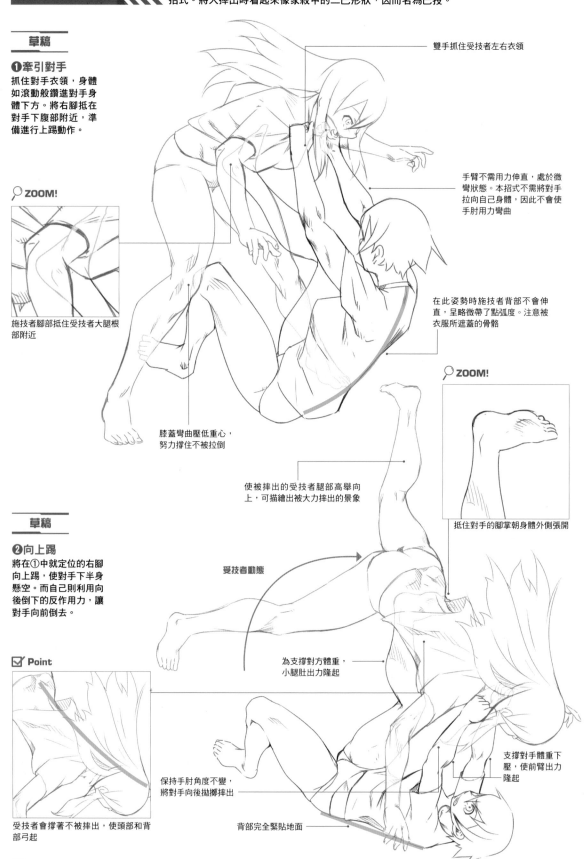

## 巴投

這是用腳抵住對手下腹部並鑽到其身體下方，利用自己的體重和力道將對手往背後摔出的招式。將人摔出時看起來像家紋中的二巴形狀，因而名為巴投。

### 草稿

**❶牽引對手**
抓住對手衣領，身體如滾動般鑽進對手身體下方。將右腳抵在對手下腹部附近，準備進行上踢動作。

🔍 ZOOM!

施技者腳部抵住受技者大腿根部附近

雙手抓住受技者左右衣領

手臂不需用力伸直，處於微彎狀態。本招式不需將對手拉向自己身體，因此不會使手肘用力彎曲

在此姿勢時施技者背部不會伸直，呈略微帶了點弧度。注意被衣服所遮蓋的骨骼

🔍 ZOOM!

膝蓋彎曲壓低重心，努力撐住不被拉倒

使被摔出的受技者腿部高舉向上，可描繪出被大力摔出的景象

抵住對手的腳掌朝身體外側張開

### 草稿

**❷向上踢**
將在①中就定位的右腳向上踢，使對手上半身懸空。而自己則利用向後倒下的反作用力，讓對手向前倒去。

☑ Point

受技者動態

為支撐對方體重，小腿肚出力隆起

支撐對手體重下壓，使前臂出力隆起

受技者會撐著不被摔出，使頭部和背部弓起

保持手肘角度不變，將對手向後拋擲摔出

背部完全緊貼地面

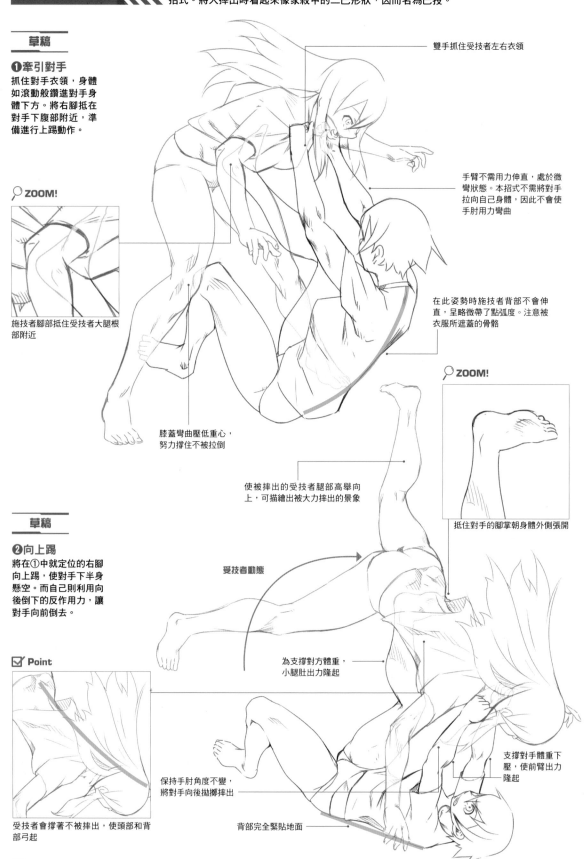

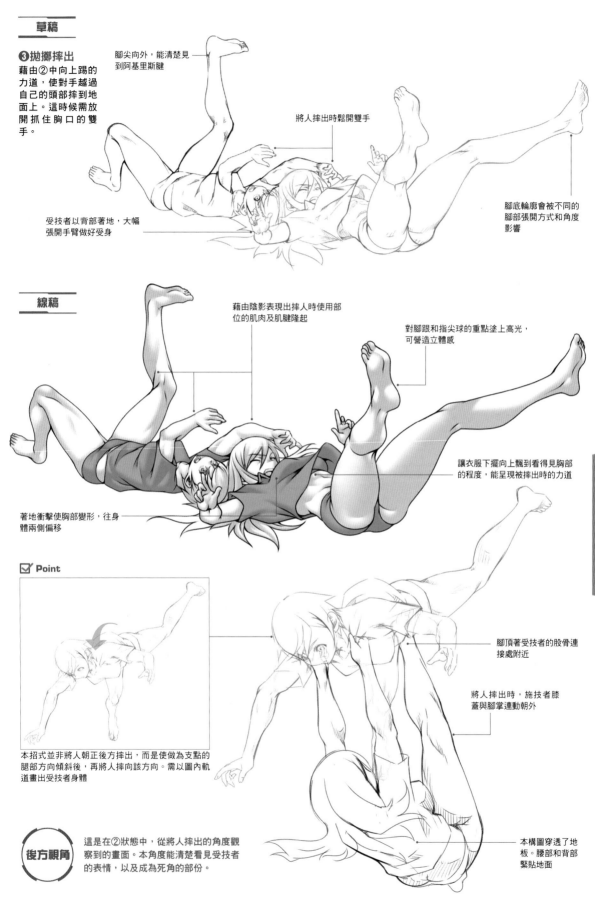

**草稿**

❸拋擲摔出
藉由②中向上踢的力道，使對手越過自己的頭部摔到地面上。這時候需放開抓住胸口的雙手。

腳尖向外，能清楚見到阿基里斯腱

將人摔出時鬆開雙手

腳底輪廓會被不同的腳部張開方式和角度影響

受技者以背部著地，大幅張開手臂做好受身

**線稿**

藉由陰影表現出摔人時使用部位的肌肉及肌腱隆起

對腳跟和指尖球的重點塗上高光，可營造立體感

讓衣服下擺向上飄到看得見胸部的程度，能呈現被摔出時的力道

著地衝擊使胸部變形，往身體兩側偏移

☑ Point

腳頂著受技者的股骨連接處附近

將人摔出時，施技者膝蓋與腳掌連動朝外

本招式並非將人朝正後方摔出，而是使做為支點的腿部方向傾斜後，再將人摔向該方向。需以圖內軌道畫出受技者身體

本構圖穿透了地板。腰部和背部緊貼地面

後方視角
這是在②狀態中，從將人摔出的角度觀察到的畫面。本角度能清楚看見受技者的表情，以及成為死角的部份。

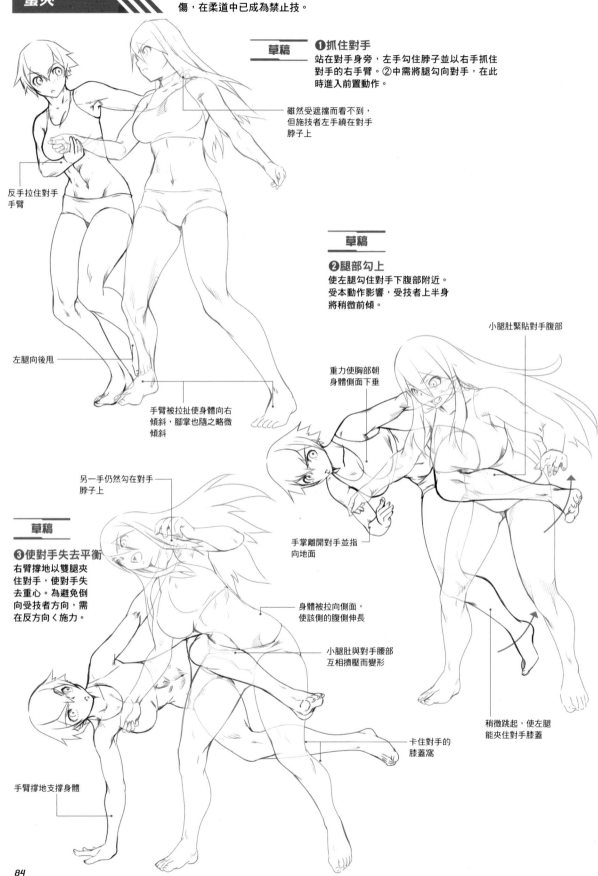

## 蟹夾

這是以自己的雙腿夾住對手大腿後往後摔下的招式。由於很有可能造成膝蓋或韌帶損傷，在柔道中已成為禁止技。

**草稿**

**❶抓住對手**
站在對手身旁，左手勾住脖子並以右手抓住對手的右手臂。②中需將腿勾向對手，在此時進入前置動作。

雖然受遮擋而看不到，但施技者左手繞在對手脖子上

反手拉住對手手臂

**草稿**

**❷腿部勾上**
使左腿勾住對手下腹部附近。受本動作影響，受技者上半身將稍微前傾。

小腿肚緊貼對手腹部

左腿向後甩

手臂被拉扯使身體向右傾斜，腳掌也隨之略微傾斜

重力使胸部朝身體側面下垂

手掌離開對手並指向地面

另一手仍然勾在對手脖子上

**草稿**

**❸使對手失去平衡**
右臂撐地以雙腿夾住對手，使對手失去重心。為避免倒向受技者方向，需在反方向く施力。

身體被拉向側面，使該側的腹側伸長

小腿肚與對手腰部互相擠壓而變形

卡住對手的膝蓋窩

手臂撐地支撐身體

稍微跳起，使左腿能夾住對手膝蓋

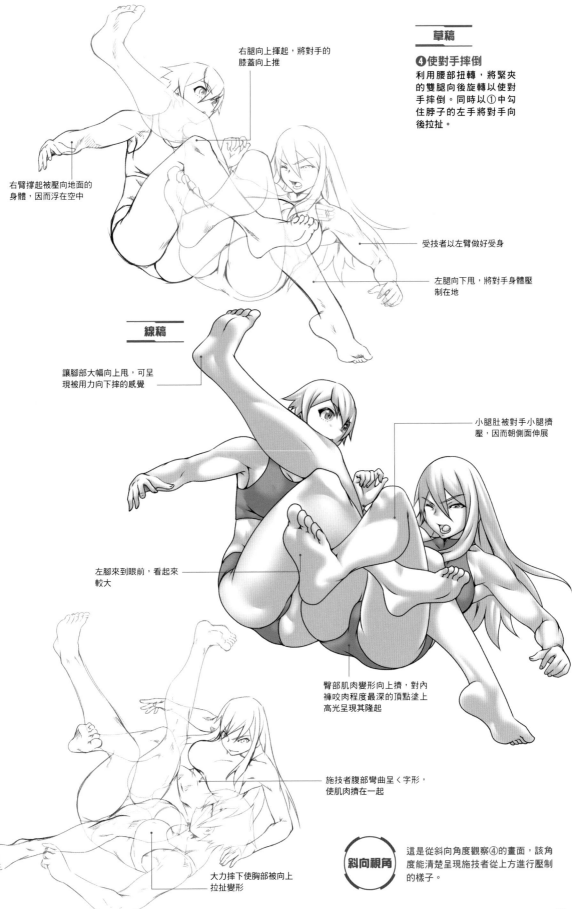

右腿向上揮起，將對手的
膝蓋向上推

右臂撐起被壓向地面的
身體，因而浮在空中

草稿

❹使對手摔倒
利用腰部扭轉，將緊夾
的雙腿向後旋轉以使對
手摔倒。同時以①中勾
住脖子的左手將對手向
後拉扯。

受技者以左臂做好受身

左腿向下甩，將對手身體壓
制在地

線稿

讓腳部大幅向上甩，可呈
現被用力向下摔的感覺

小腿肚被對手小腿擠
壓，因而朝側面伸展

左腳來到眼前，看起來
較大

臀部肌肉變形向上擠，對內
褲咬肉程度最深的頂點塗上
高光呈現其隆起

施技者腹部彎曲呈く字形，
使肌肉擠在一起

大力摔下使胸部被向上
拉扯變形

斜向視角

這是從斜向角度觀察❹的畫面，該角
度能清楚呈現施技者從上方進行壓制
的樣子。

# 職業摔角系動作

## 抱雙腿摔

這是利用全身將對手朝後方推倒的擒抱技。趁勢使對手失去重心向後倒下，以取得有利的體勢。

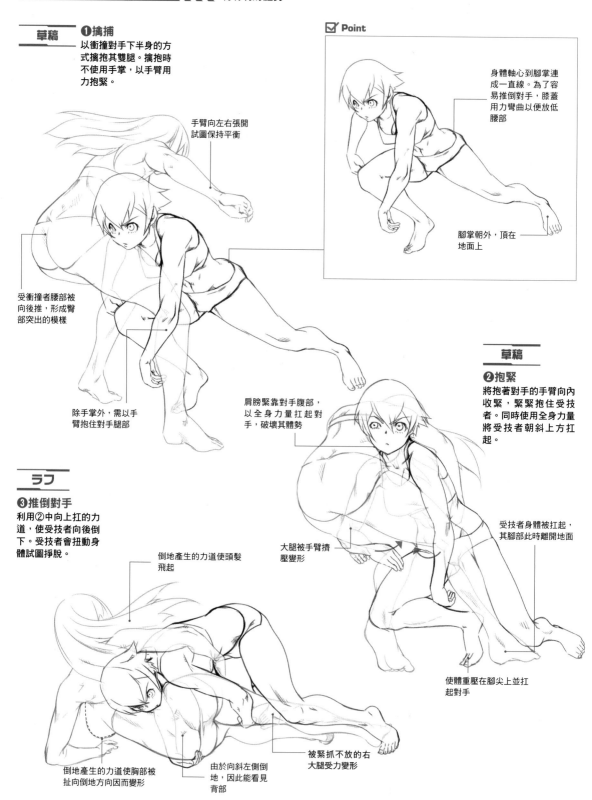

**草稿**

**❶擒捕**
以衝撞對手下半身的方式擒抱其雙腿。擒抱時不使用手掌，以手臂用力抱緊。

手臂向左右張開試圖保持平衡

受衝撞者腰部被向後推，形成臀部突出的模樣

除手掌外，需以手臂抱住對手腿部

☑ **Point**

身體軸心到腳掌連成一直線。為了容易推倒對手，膝蓋用力彎曲以便放低腰部

腳掌朝外，頂在地面上

**草稿**

**❷抱緊**
將抱著對手的手臂向內收緊，緊緊抱住受技者。同時使用全身力量將受技者朝斜上方扛起。

肩膀緊靠對手腹部，以全身力量扛起對手，破壞其體勢

大腿被手臂擠壓變形

受技者身體被扛起，其腳部此時離開地面

使體重壓在腳尖上並扛起對手

**ラフ**

**❸推倒對手**
利用②中向上扛的力道，使受技者向後倒下。受技者會扭動身體試圖掙脫。

倒地產生的力道使頭髮飛起

倒地產生的力道使胸部被扯向倒地方向而變形

由於向斜左側倒地，因此能看見背部

被緊抓不放的右大腿受力變形

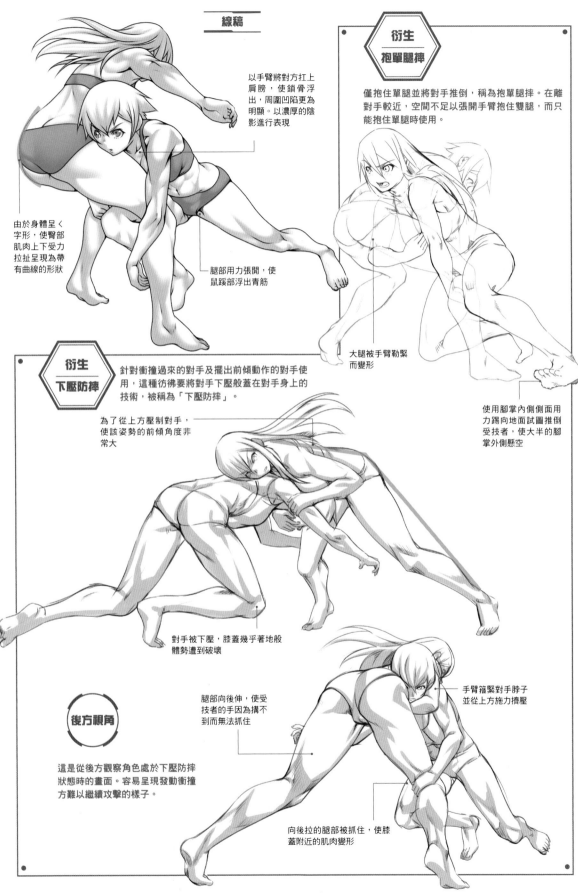

**線稿**

以手臂將對方扛上肩膀，使鎖骨浮出，周圍凹陷更為明顯。以濃厚的陰影進行表現

由於身體呈く字形，使臀部肌肉上下受力拉扯呈現為帶有曲線的形狀

腿部用力張開，使鼠蹊部浮出青筋

**衍生 抱單腿摔**

僅抱住單腿並將對手推倒，稱為抱單腿摔。在離對手手較近，空間不足以張開手臂抱住雙腿，而只能抱住單腿時使用。

大腿被手臂勒緊而變形

使用腳掌內側側面用力踢向地面試圖推倒受技者，使大半的腳掌外側懸空

**衍生 下壓防摔**

針對衝撞過來的對手及擺出前傾動作的對手使用，這種彷彿要將對手下壓般蓋在對手身上的技術，被稱為「下壓防摔」。

為了從上方壓制對手，使該姿勢的前傾角度非常大

對手被下壓，膝蓋幾乎著地般體勢遭到破壞

**後方視角**

這是從後方觀察角色處於下壓防摔狀態時的畫面。容易呈現發動衝撞方難以繼續攻擊的樣子。

腿部向後伸，使受技者的手因為搆不到而無法抓住

手臂箍緊對手脖子並從上方施力擠壓

向後拉的腿部被抓住，使膝蓋附近的肌肉變形

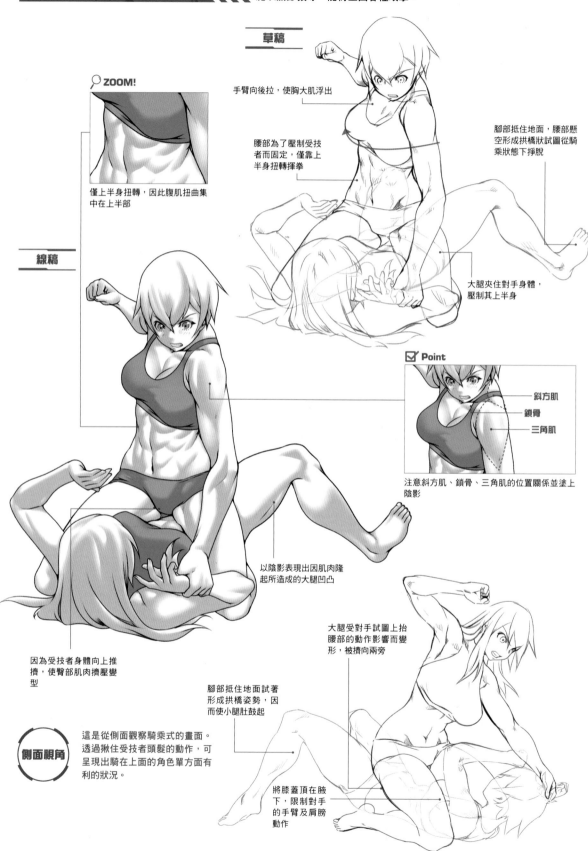

## 騎乘式

這是騎在四腳朝天對手身上的狀態。由此可進行單方面打擊或對上半身施以關節技等,能衍生出各種攻擊。

草稿

ZOOM!

僅上半身扭轉,因此腹肌扭曲集中在上半部

線稿

手臂向後拉,使胸大肌浮出

腰部為了壓制受技者而固定,僅靠上半身扭轉揮拳

腳部抵住地面,腰部懸空形成拱橋狀試圖從騎乘狀態下掙脫

大腿夾住對手身體,壓制其上半身

Point

斜方肌

鎖骨

三角肌

注意斜方肌、鎖骨、三角肌的位置關係並塗上陰影

以陰影表現出因肌肉隆起所造成的大腿凹凸

因為受技者身體向上推擠,使臀部肌肉擠壓變型

腳部抵住地面試著形成拱橋姿勢,因而使小腿肚鼓起

大腿受對手試圖上抬腰部的動作影響而變形,被擠向兩旁

將膝蓋頂在腋下,限制對手的手臂及肩膀動作

側面視角

這是從側面觀察騎乘式的畫面。透過揪住受技者頭髮的動作,可呈現出騎在上面的角色單方面有利的狀況。

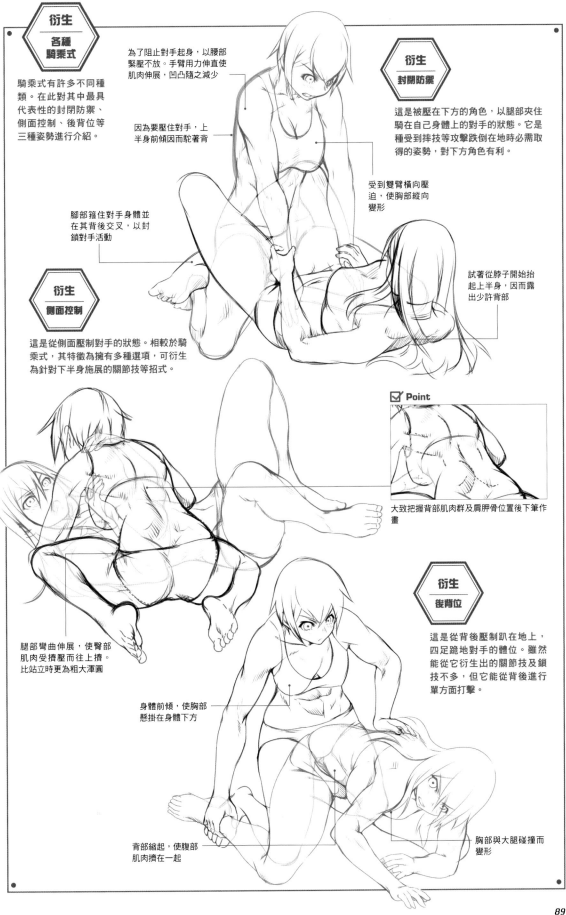

衍生
**各種騎乘式**

騎乘式有許多不同種類。在此對其中最具代表性的封閉防禦、側面控制、後背位等三種姿勢進行介紹。

為了阻止對手起身，以腰部緊壓不放。手臂用力伸直使肌肉伸展，凹凸隨之減少

因為要壓住對手，上半身前傾因而駝著背

腳部箍住對手身體並在其背後交叉，以封鎖對手活動

衍生
**側面控制**

這是從側面壓制對手的狀態。相較於騎乘式，其特徵為擁有多種選項，可衍生為針對下半身施展的關節技等招式。

衍生
**封閉防禦**

這是被壓在下方的角色，以腿部夾住騎在自己身體上的對手的狀態。它是種受到摔技等攻擊跌倒在地時必需取得的姿勢，對下方角色有利。

受到雙臂橫向壓迫，使胸部縱向變形

試著從脖子開始抬起上半身，因而露出少許背部

☑ **Point**

大致把握背部肌肉群及肩胛骨位置後下筆作畫

腿部彎曲伸展，使臀部肌肉受擠壓而往上擠。比站立時更為粗大渾圓

衍生
**後背位**

這是從背後壓制趴在地上，四足跪地對手的體位。雖然能從它衍生出的關節技及鎖技不多，但它能從背後進行單方面打擊。

身體前傾，使胸部懸掛在身體下方

背部縮起，使腹部肌肉擠在一起

胸部與大腿碰撞而變形

# 背摔

這是抱住對手腋下及肩膀，將人頭下腳上翻轉後摔出的招式。是職業摔角的基本招式之一，擁有多種衍生招式。

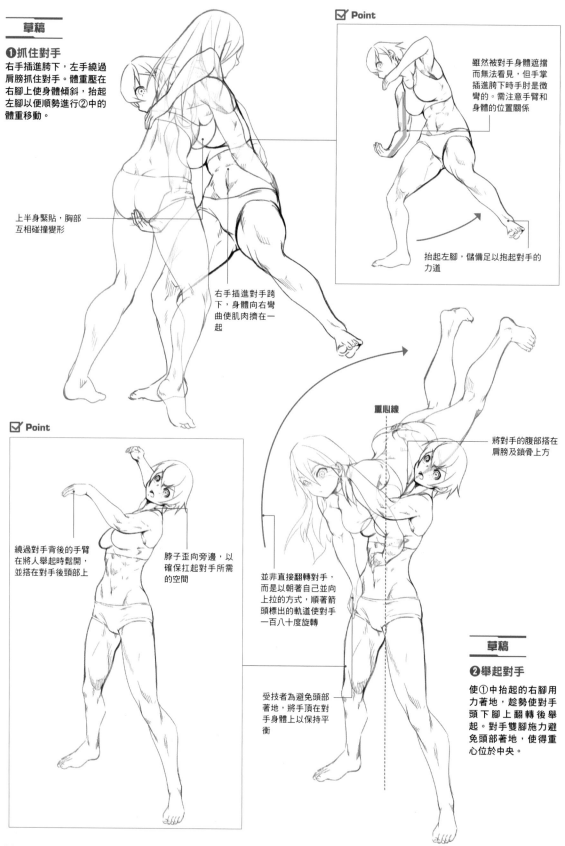

## 草稿

**❶抓住對手**
右手插進腋下，左手繞過肩膀抓住對手。體重壓在右腳上使身體傾斜，抬起左腳以便順勢進行②中的體重移動。

上半身緊貼，胸部互相碰撞變形

右手插進對手跨下，身體向右彎曲使肌肉擠在一起

☑ **Point**

雖然被對手身體遮擋而無法看見，但手掌插進腋下時手肘是微彎的。需注意手臂和身體的位置關係

抬起左腳，儲備足以抱起對手的力道

☑ **Point**

繞過對手背後的手臂在將人舉起時鬆開，並搭在對手後頸部上

脖子歪向旁邊，以確保扛起對手所需的空間

並非直接翻轉對手，而是以朝著自己並向上拉的方式，順著箭頭標出的軌道使對手一百八十度旋轉

受技者為避免頭部著地，將手頂在對手身體上以保持平衡

重心線

將對手的腹部搭在肩膀及鎖骨上方

## 草稿

**❷舉起對手**
使①中抬起的右腳用力著地，趁勢使對手頭下腳上翻轉後舉起。對手雙腳施力避免頭部著地，使得重心位於中央。

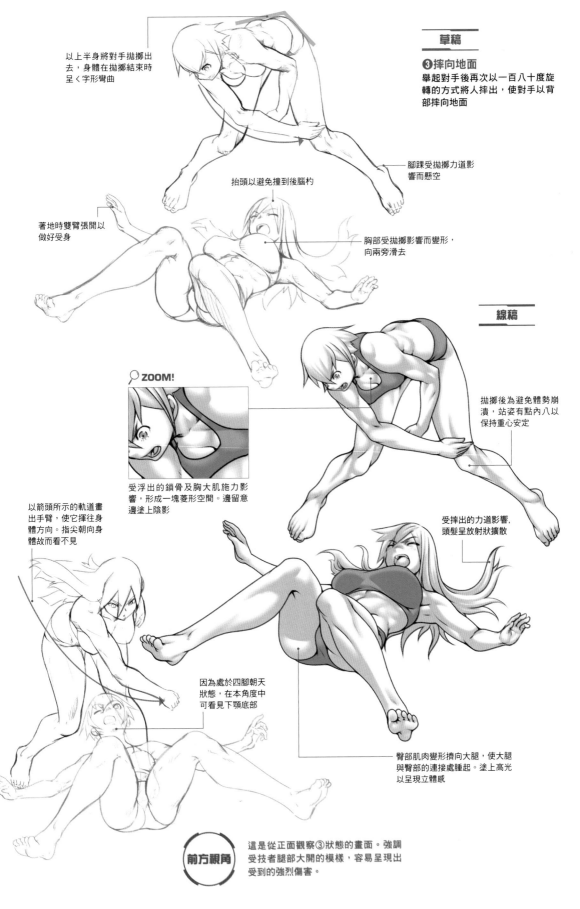

以上半身將對手拋擲出去，身體在拋擲結束時呈く字形彎曲

❸摔向地面
舉起對手後再次以一百八十度旋轉的方式將人摔出，使對手以背部摔向地面

腳踝受拋擲力道影響而懸空

抬頭以避免撞到後腦杓

著地時雙臂張開以做好受身

胸部受拋擲影響而變形，向兩旁滑去

線稿

🔍 ZOOM!

受浮出的鎖骨及胸大肌施力影響，形成一塊菱形空間。邊留意邊塗上陰影

拋擲後為避免體勢崩潰，站姿有點內八以保持重心安定

以箭頭所示的軌道畫出手臂，使它揮往身體方向。指尖朝向身體故而看不見

受摔出的力道影響，頭髮呈放射狀擴散

因為處於四腳朝天狀態，在本角度中可看見下顎底部

臀部肌肉變形擠向大腿，使大腿與臀部的連接處腫起。塗上高光以呈現立體感

前方視角

這是從正面觀察❸狀態的畫面。強調受技者腿部大開的模樣，容易呈現出受到的強烈傷害。

第2章 格鬥動作描繪方式

LESSON3 摔技篇

91

## 抱腰背摔

這是以雙臂緊抱對手腰部，自己向後仰倒使對手後腦杓撞擊地面的招式。它是極受歡迎的職業摔角技，也有許多衍生招式存在。

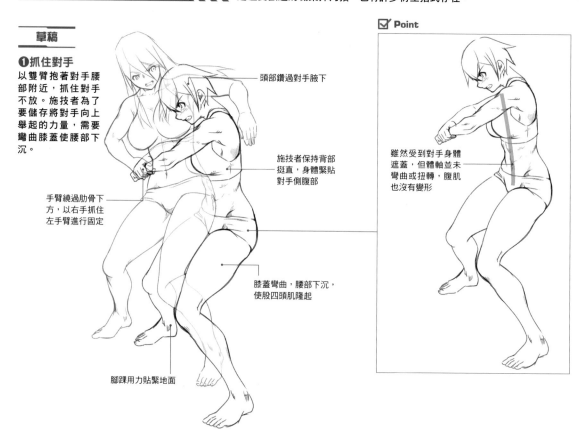

### 草稿

**❶抓住對手**
以雙臂抱著對手腰部附近，抓住對手不放。施技者為了要儲存將對手向上舉起的力量，需要彎曲膝蓋使腰部下沉。

頭部鑽過對手腋下

手臂繞過肋骨下方，以右手抓住左手臂進行固定

施技者保持背部挺直，身體緊貼對手側腹部

膝蓋彎曲，腰部下沉，使股四頭肌隆起

腳踝用力貼緊地面

☑ Point

雖然受到對手身體遮蓋，但體軸並未彎曲或扭轉，腹肌也沒有變形

---

身體被舉起，使胸部朝下拉扯變形

身體隨著被摔出的力道滑動，使抱著對手的手臂位置下滑至腰部左右

利用上半身和下半身兩者的力量使身體向後拱起並將人摔出

受身體向後仰的力道影響，使腳掌和腿部同時伸直

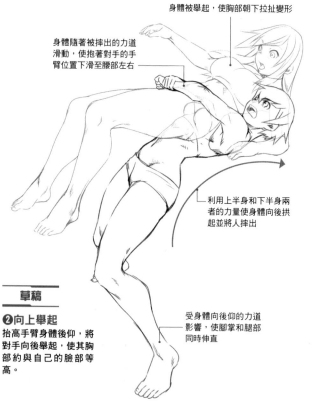

### 草稿

**❷向上舉起**
抬高手臂身體後仰，將對手向後舉起，使其胸部約與自己的臉部等高。

☑ Point

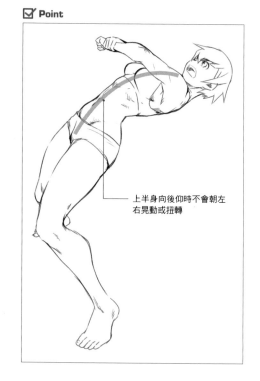

上半身向後仰時不會朝左右晃動或扭轉

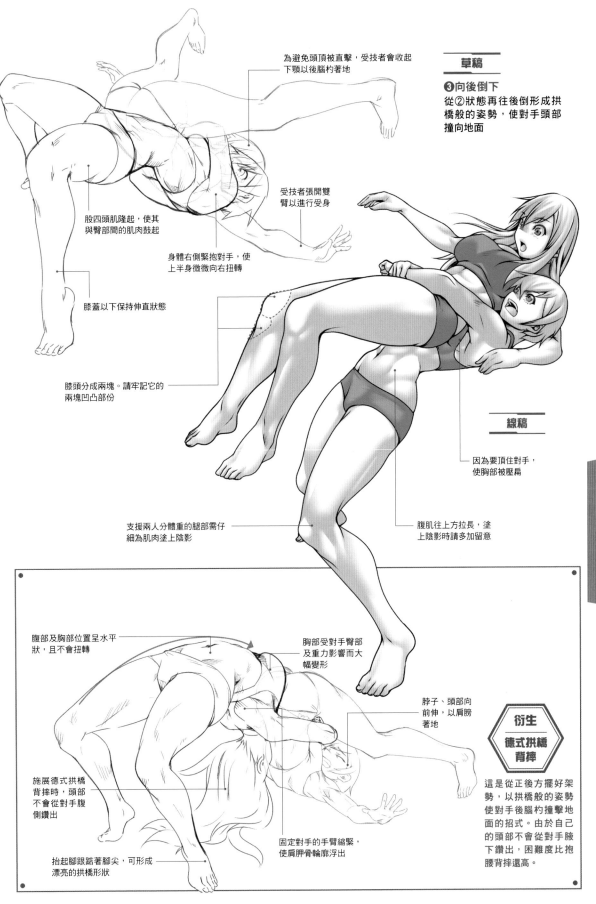

❸向後倒下
從②狀態再往後倒形成拱橋般的姿勢，使對手頭部撞向地面

為避免頭頂被直擊，受技者會收起下顎以後腦杓著地

受技者張開雙臂以進行受身

股四頭肌隆起，使其與臀部間的肌肉鼓起

身體右側緊抱對手，使上半身微微向右扭轉

膝蓋以下保持伸直狀態

膝頭分成兩塊。請牢記它的兩塊凹凸部份

線稿

因為要頂住對手，使胸部被壓扁

支援兩人分體重的腿部需仔細為肌肉塗上陰影

腹肌往上方拉長，塗上陰影時請多加留意

腹部及胸部位置呈水平狀，且不會扭轉

胸部受對手臀部及重力影響而大幅變形

脖子、頭部向前伸，以肩膀著地

施展德式拱橋背摔時，頭部不會從對手腹側鑽出

固定對手的手臂縮緊，使肩胛骨輪廓浮出

抬起腳跟踮著腳尖，可形成漂亮的拱橋形狀

衍生
德式拱橋背摔

這是從正後方擺好架勢，以拱橋般的姿勢使對手後腦杓撞擊地面的招式。由於自己的頭部不會從對手腋下鑽出，困難度比抱腰背摔還要高。

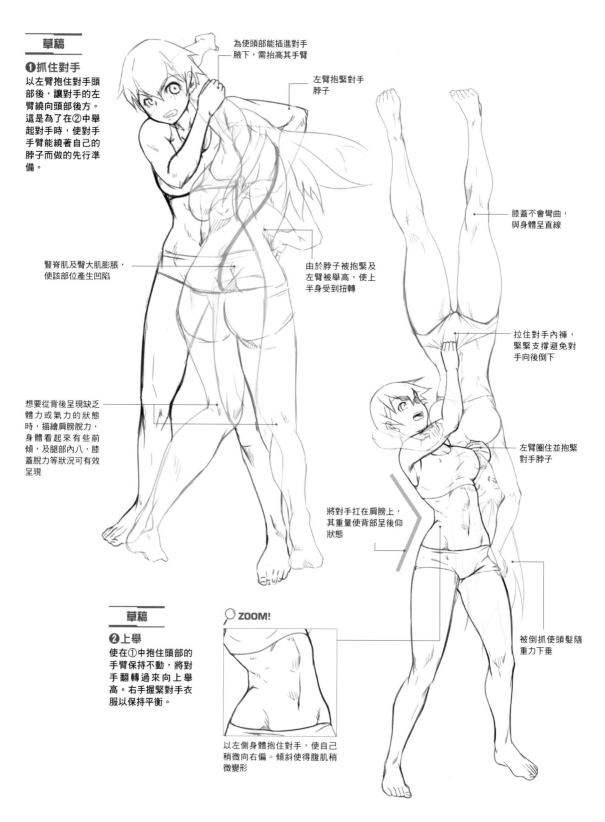

## 腦部炸彈摔

這是將對手倒舉後摔向地面的招式。雖然它有多種變化,但在此以頭部撞擊地面產生傷害的類型進行介紹。

**草稿**

**❶抓住對手**

以左臂抱住對手頭部後,讓對手的左臂繞向頭部後方。這是為了在②中舉起對手時,使對手手臂能繞著自己的脖子而做的先行準備。

為使頭部能插進對手腋下,需抬高其手臂

左臂抱緊對手脖子

豎脊肌及臀大肌膨脹,使該部位產生凹陷

由於脖子被抱緊及左臂被舉高,使上半身受到扭轉

想要從背後呈現缺乏體力或氣力的狀態時,描繪肩膀脫力,身體看來有些前傾,及腿部內八,膝蓋脫力等狀況可有效呈現

膝蓋不會彎曲,與身體呈直線

拉住對手內褲,緊緊支撐避免對手向後倒下

左臂圈住並抱緊對手脖子

將對手扛在肩膀上,其重量使背部呈後仰狀態

被倒抓使頭髮隨重力下垂

**草稿**

**❷上舉**

使在①中抱住頭部的手臂保持不動,將對手翻轉過來向上舉高。右手握緊對手衣服以保持平衡。

**ZOOM!**

以左側身體抱住對手,使自己稍微向右偏。傾斜使得腹肌稍微變形

膝蓋因慣性而彎曲，
腳掌向外下垂

保持拉住內褲不放

手臂抵地以進
行受身

箍住對手脖子的手臂需保
持到最後

向上抬腿並往後倒
下，腿部順著倒下
的力道向上飄起

**線稿**

內褲被拉住，使得
鼠蹊部外露

內褲被拉住使身體前傾，
大腿前方產生陰影

手指及腋下出現放射狀皺摺。
以線條和陰影進行表現

**草稿**

**❸落地**
施技者向後倒下，使被舉起的對手垂直
落地，頭部遭受打擊

胸部受重力及墜落力
道而下垂。由於身體
上下顛倒，故需注意
陰影位置亦隨之相反

這是使對手往正後方摔下，使肩膀
至背部受到撞擊的腦部炸彈摔版
本。從正面觀看時，使腿部位於畫
面前方，可呈現出動態感。

衍生
──
垂直
過肩摔

在這個角度能見到
下顎底部

胸部受對手頭部擠壓
而變形

右臂抓住對手腋下，使右
肩向前突出，上半身扭轉

注意遠近感，將位於最前方的
腳部畫得稍大一些

對為了受身而伸出
的手臂塗上陰影以
表現肌肉起伏

（註：原版腦部炸彈摔過於危險，現在日本職業摔
角使出的腦部炸彈摔大都是這招。）

這是以大腿夾住對手頭部，倒立上舉後使頭頂撞向地板的危險招式。十分吸引目光，常被做為終結技使用。

**草稿**

**❶抓住對手**

以大腿夾住前傾的對手的頭部，並以雙臂抱住其腰際。受技者為避免頭部被直擊，會抓住施技者腿部保持平衡。

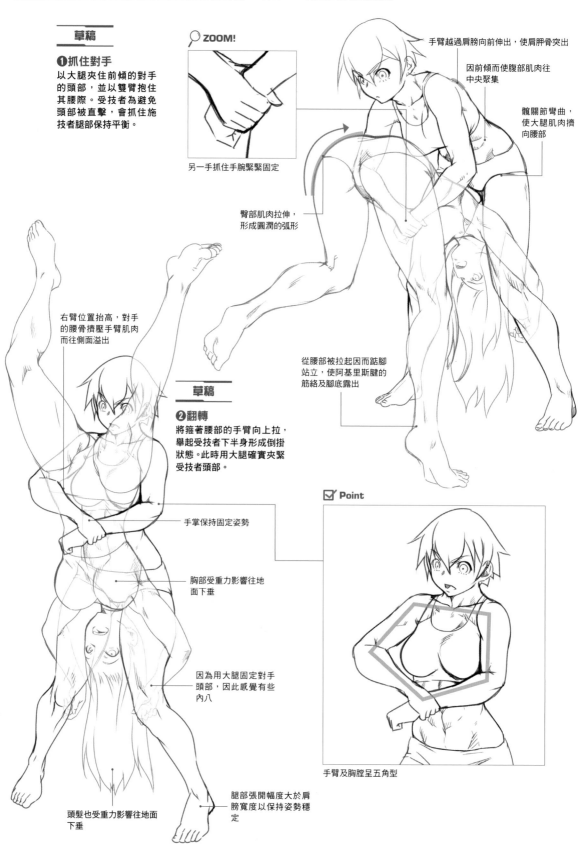

🔍 ZOOM!

另一手抓住手腕緊緊固定

手臂越過肩膀向前伸出，使肩胛骨突出

因前傾而使腹部肌肉往中央聚集

髖關節彎曲，使大腿肌肉擠向腰部

臀部肌肉拉伸，形成圓潤的弧形

從腰部被拉起因而踮腳站立，使阿基里斯腱的筋絡及腳底露出

右臂位置抬高，對手的腰骨擠壓手臂肌肉而往側面溢出

**草稿**

**❷翻轉**

將箍著腰部的手臂向上拉，舉起受技者下半身形成倒掛狀態。此時用大腿確實夾緊受技者頭部。

手掌保持固定姿勢

胸部受重力影響往地面下垂

因為用大腿固定對手頭部，因此感覺有些內八

☑ **Point**

手臂及胸膛呈五角型

頭髮也受重力影響往地面下垂

腿部張開幅度大於肩膀寬度以保持姿勢穩定

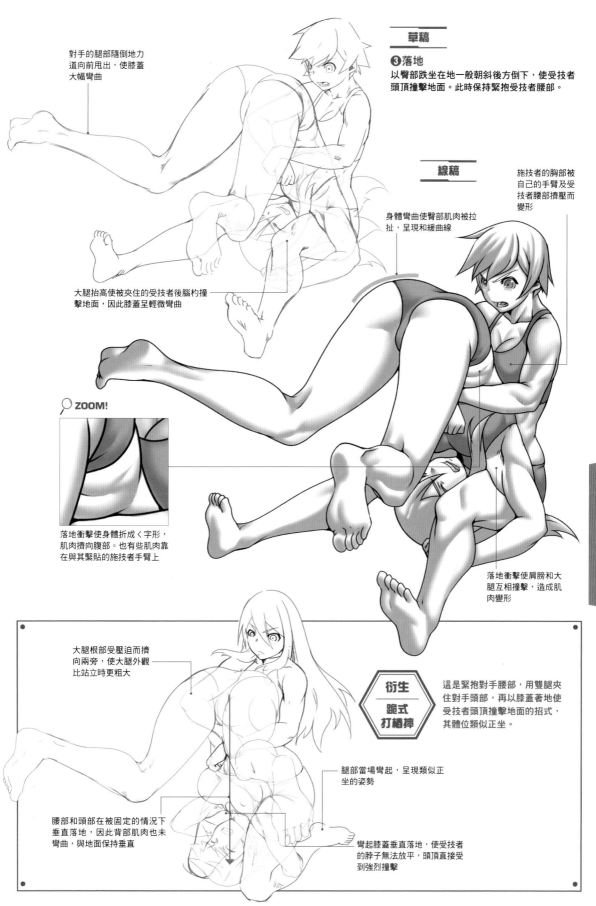

對手的腿部隨倒地力道向前甩出，使膝蓋大幅彎曲

**❸落地**

以臀部跌坐在地一般朝斜後方倒下，使受技者頭頂撞擊地面。此時保持緊抱受技者腰部。

線稿

施技者的胸部被自己的手臂及受技者腰部擠壓而變形

身體彎曲使臀部肌肉被拉扯，呈現和緩曲線

大腿抬高使被夾住的受技者後腦杓撞擊地面，因此膝蓋呈輕微彎曲

ZOOM!

落地衝擊使身體折成〈字形，肌肉擠向腹部。也有些肌肉靠在與其緊貼的施技者手臂上

落地衝擊使肩膀和大腿互相撞擊，造成肌肉變形

衍生
跪式
打樁摔

這是緊抱對手腰部，用雙腿夾住對手頭部，再以膝蓋著地使受技者頭頂撞擊地面的招式，其體位類似正坐。

大腿根部受壓迫而擠向兩旁，使大腿外觀比站立時更粗大

腿部當場彎起，呈現類似正坐的姿勢

腰部和頭部在被固定的情況下垂直落地，因此背部肌肉也未彎曲，與地面保持垂直

彎起膝蓋垂直落地，使受技者的脖子無法放平，頭頂直接受到強烈撞擊

# 巨人迴旋

這是抱住對手雙腿,將對手抓起來旋轉後摔出去的招式。具有使對手喪失平衡感的效果。

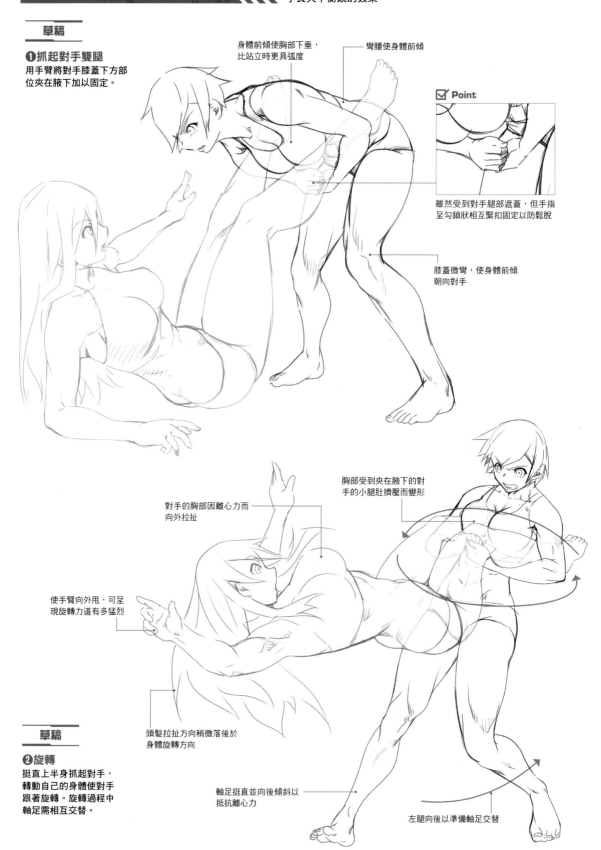

## 草稿

**❶抓起對手雙腿**
用手臂將對手膝蓋下方部位夾在腋下加以固定。

身體前傾使胸部下垂,比站立時更具弧度

彎腰使身體前傾

☑ Point

雖然受到對手腿部遮蓋,但手指呈勾鎖狀相互緊扣固定以防鬆脫

膝蓋微彎,使身體前傾朝向對手

對手的胸部因離心力而向外拉扯

胸部受到夾在腋下的對手的小腿肚擠壓而變形

使手臂向外甩,可呈現旋轉力道有多猛烈

## 草稿

**❷旋轉**
挺直上半身抓起對手,轉動自己的身體使對手跟著旋轉。旋轉過程中軸足需相互交替。

頭髮拉扯方向稍微落後於身體旋轉方向

軸足挺直並向後傾斜以抵抗離心力

左腿向後以準備軸足交替

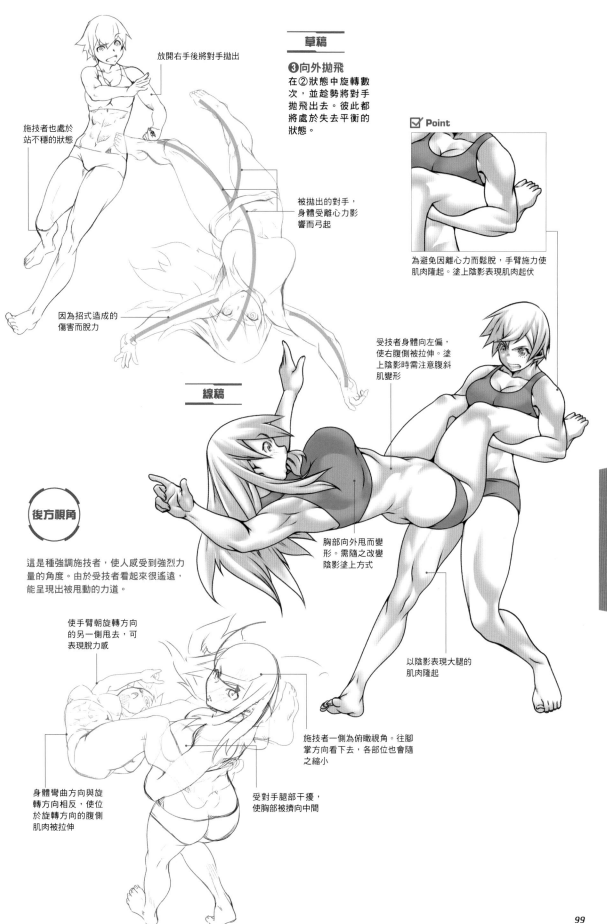

放開右手後將對手拋出

施技者也處於站不穩的狀態

因為招式造成的傷害而脫力

❸向外拋飛

在②狀態中旋轉數次，並趁勢將對手拋飛出去。彼此都將處於失去平衡的狀態。

被拋出的對手，身體受離心力影響而弓起

☑ Point

為避免因離心力而鬆脫，手臂施力使肌肉隆起。塗上陰影表現肌肉起伏

受技者身體向左偏，使右腹側被拉伸。塗上陰影時需注意腹斜肌變形

線稿

後方視角

這是種強調施技者，使人感受到強烈力量的角度。由於受技者看起來很遙遠，能呈現出被甩動的力道。

使手臂朝旋轉方向的另一側甩去，可表現脫力感

胸部向外甩而變形。需隨之改變陰影塗上方式

以陰影表現大腿的肌肉隆起

施技者一側為俯瞰視角。往腳掌方向看下去，各部位也會隨之縮小

身體彎曲方向與旋轉方向相反，使位於旋轉方向的腹側肌肉被拉伸

受對手腿部干擾，使胸部被擠向中間

第2章 格鬥動作描繪方式

LESSON3 摔技篇

# 關節技篇

關節技，是對手臂、腿部或腰部等關節部位施加超過可動範圍的力量而造成傷害的招式。它們大都使用了槓桿原理，即使肌力有少許不足仍可產生效果。

## 肩下握頸

這是從對手背後以雙臂繞過其腋下，在脖子後方緊緊扣住的招式。常用於阻止對手行動。

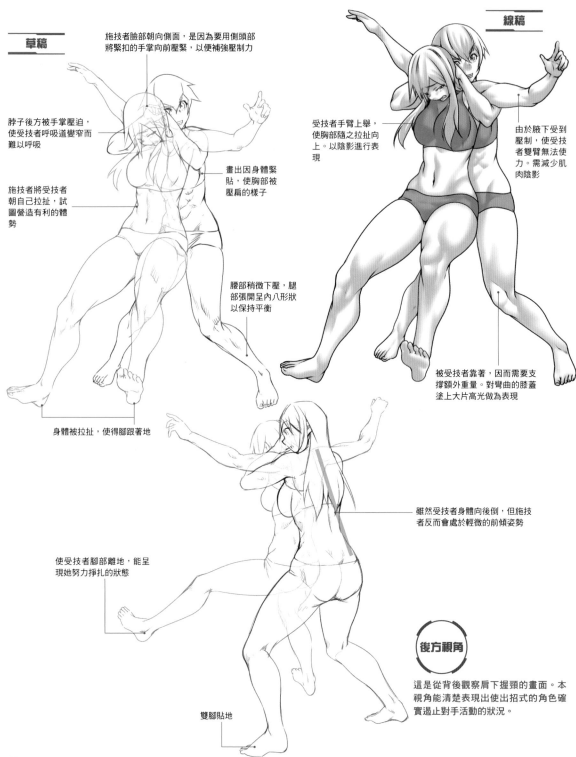

**草稿**

施技者臉部朝向側面，是因為要用側頭部將緊扣的手掌向前壓緊，以便補強壓制力

脖子後方被手掌壓迫，使受技者呼吸道變窄而難以呼吸

施技者將受技者朝自己拉扯，試圖營造有利的體勢

畫出因身體緊貼，使胸部被壓扁的樣子

身體被拉扯，使得腳跟著地

**線稿**

受技者手臂上舉，使胸部隨之拉扯向上。以陰影進行表現

由於腋下受到壓制，使受技者雙臂無法使力。需減少肌肉陰影

腰部稍微下壓，腿部張開呈內八形狀以保持平衡

被受技者靠著，因而需要支撐額外重量。對彎曲的膝蓋塗上大片高光做為表現

使受技者腳部離地，能呈現她努力掙扎的狀態

雖然受技者身體向後倒，但施技者反而會處於輕微的前傾姿勢

**後方視角**

這是從背後觀察肩下握頸的畫面。本視角能清楚表現出使出招式的角色確實遏止對手活動的狀況。

雙腳貼地

## 衍生 背後拘束 ①

於匆忙阻止正要跑開的對手等情景下使用。由於場面較為突然，與其說是拘束，狀態其實更接近抱緊。

手臂受壓迫，使肩膀自然垂下

除身體外，連手臂一起壓制可限制對方動作

以飛撲方式拘束住正要跑開的對手，使施技者臀部向後突出。大腿肌肉也因此被擠到內褲上方

施技者重心低於受技者以保持身體安定

重心 重心

呈內八狀且用力站穩

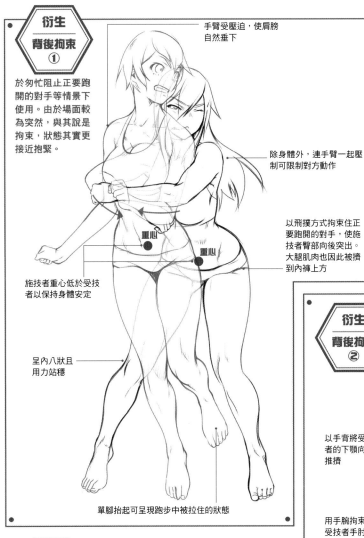

單腳抬起可呈現跑步中被拉住的狀態

## ✕ NG作畫例

如果從對手腋下抱人，將放任其雙臂自由活動，使對手能進行抵抗。

## 描繪格鬥技初學者時

初學者只懂得壓制手臂。因而比不過對手，對手除手臂外均可自由活動。重心也幾乎位於相同高度，缺乏安定感。

不清楚身體緊貼奪取對方自由的重要性，在身體遠離的情況下單純拘束住手臂

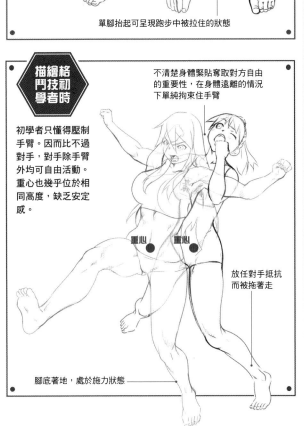

重心 重心

放任對手抵抗而被拖著走

腳底著地，處於施力狀態

## 衍生 背後拘束 ②

因為壓緊了喉嚨，是種對手上半身難以挺起的拘束方式。在女主角被壞人抓住的場面中頗為常見。

以手背將受技者的下顎向上推擠

用手腕拘束住受技者手肘稍微上側的部位

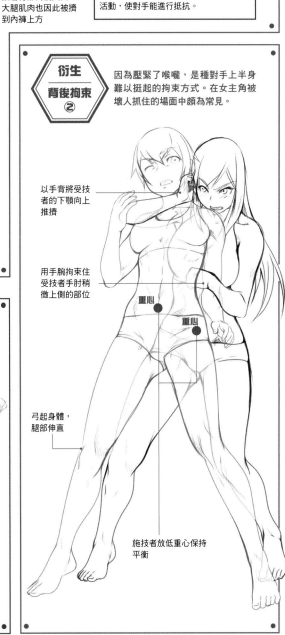

重心 重心

弓起身體，腿部伸直

施技者放低重心保持平衡

第2章 格鬥動作描繪方式

LESSON4 關節技篇

101

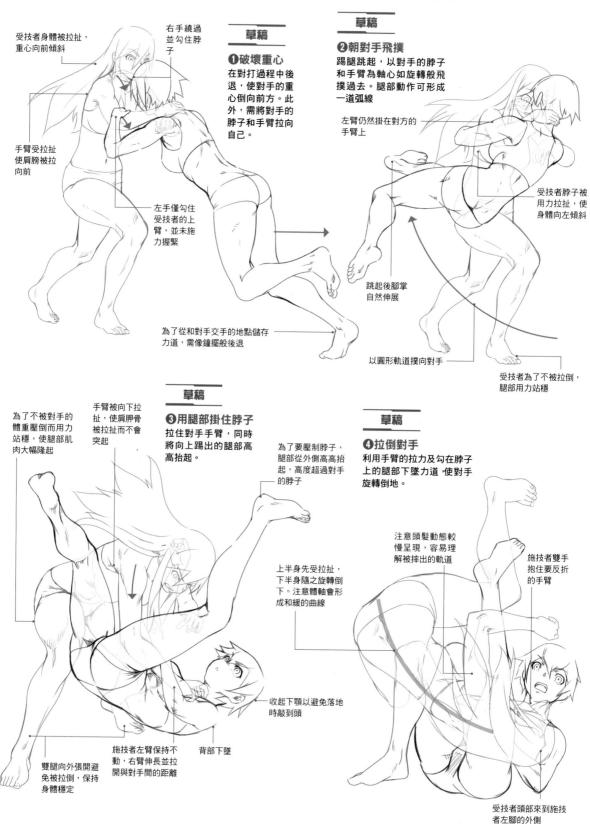

## 腕挫十字固

這是用腿部夾住對手某側手臂，將整條手臂向後折進而超出手肘可動範圍的伸展技。有數種起手方式，在此以飛撲式進行說明。

受技者身體被拉扯，重心向前傾斜

右手繞過並勾住脖子

**草稿**

**❶破壞重心**
在對打過程中後退，使對手的重心倒向前方。此外，需將對手的脖子和手臂拉向自己。

手臂受拉扯使肩膀被拉向前

左手僅勾住受技者的上臂，並未施力握緊

為了從和對手交手的地點儲存力道，需像鐘擺般後退

**草稿**

**❷朝對手飛撲**
踢腿跳起，以對手的脖子和手臂為軸心如旋轉般飛撲過去。腿部動作可形成一道弧線

左臂仍然掛在對方的手臂上

受技者脖子被用力拉扯，使身體向左傾斜

跳起後腳掌自然伸展

以圓形軌道撲向對手

受技者為了不被拉倒，腿部用力站穩

為了不被對手的體重壓倒而用力站穩，使腿部肌肉大幅隆起

手臂被向下拉扯，使肩胛骨被拉扯而不會突起

**草稿**

**❸用腿部掛住脖子**
拉住對手手臂，同時將向上踢出的腿部高高抬起。

為了要壓制脖子，腿部從外側高高抬起，高度超過對手的脖子

上半身先受拉扯，下半身隨之旋轉倒下。注意體軸會形成和緩的曲線

收起下顎以避免落地時敲到頭

**草稿**

**❹拉倒對手**
利用手臂的拉力及勾在脖子上的腿部下墜力道，使對手旋轉倒地。

注意頭髮動態較慢呈現，容易理解被摔出的軌道

施技者雙手抱住要反折的手臂

雙腿向外張開避免被拉倒，保持身體穩定

施技者左臂保持不動，右臂伸長並拉開與對手間的距離

背部下墜

受技者頭部來到施技者左腳的外側

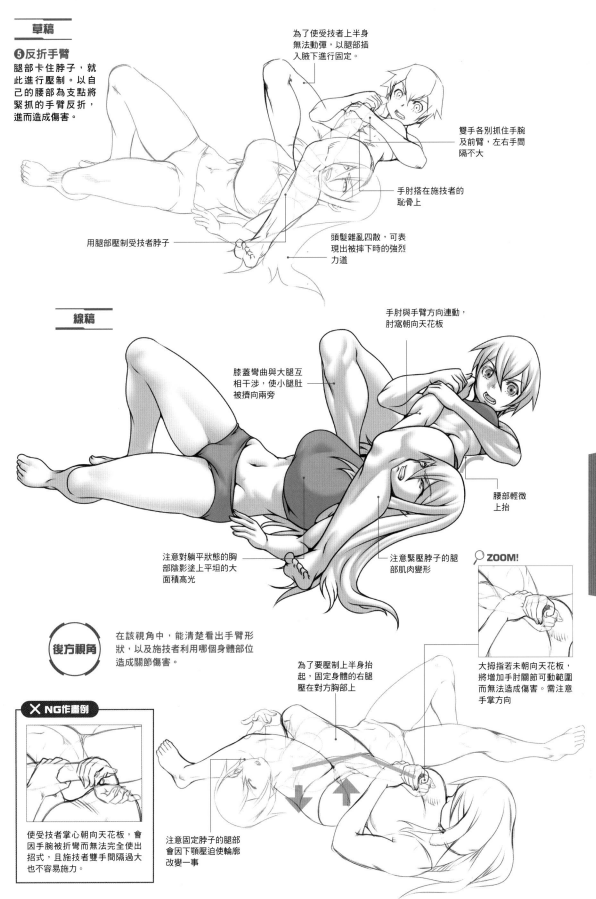

草稿

**❺反折手臂**

腿部卡住脖子,就此進行壓制。以自己的腰部為支點將緊抓的手臂反折,進而造成傷害。

為了使受技者上半身無法動彈,以腿部插入腋下進行固定。

雙手各別抓住手腕及前臂,左右手間隔不大

手肘搭在施技者的恥骨上

用腿部壓制受技者脖子

頭髮雜亂四散,可表現出被摔下時的強烈力道

**線稿**

手肘與手臂方向連動,肘窩朝向天花板

膝蓋彎曲與大腿互相干涉,使小腿肚被擠向兩旁

腰部輕微上抬

注意對躺平狀態的胸部陰影塗上平坦的大面積高光

注意緊壓脖子的腿部肌肉變形

**ZOOM!**

**後方視角**

在該視角中,能清楚看出手臂形狀,以及施技者利用哪個身體部位造成關節傷害。

大拇指若未朝向天花板,將增加手肘關節可動範圍而無法造成傷害。需注意手掌方向

為了要壓制上半身抬起,固定身體的右腿壓在對方胸部上

**✕ NG作畫例**

使受技者掌心向天花板,會因手腕被折彎而無法完全使出招式,且施技者雙手間隔過大也不容易施力。

注意固定脖子的腿部會因下顎壓迫使輪廓改變一事

第2章 格鬥動作描繪方式 LESSON4 關節技篇

103

## 腋下固定

這是以腋下固定並壓制對手手臂,對肩膀及手肘造成傷害的招式。是個頗為單純卻能輕易使對手骨折的危險招式。

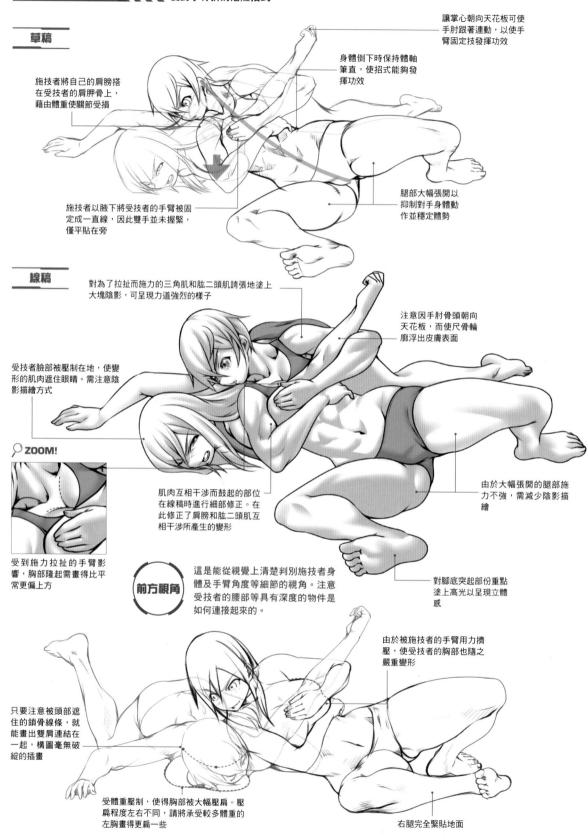

**草稿**

讓掌心朝向天花板可使手肘跟著連動,以使手臂固定技發揮功效

身體倒下時保持體軸筆直,使招式能夠發揮功效

施技者將自己的肩膀搭在受技者的肩胛骨上,藉由體重使關節受損

腿部大幅張開以抑制對手身體動作並穩定體勢

施技者以腋下將受技者的手臂被固定成一直線,因此雙手並未握緊,僅平貼在旁

**線稿**

對為了拉扯而施力的三角肌和肱二頭肌誇張地塗上大塊陰影,可呈現力道強烈的樣子

注意因手肘骨頭朝向天花板,而使尺骨輪廓浮出皮膚表面

受技者臉部被壓制在地,使變形的肌肉遮住眼睛。需注意陰影描繪方式

由於大幅張開的腿部施力不強,需減少陰影描繪

肌肉互相干涉而鼓起的部位在線稿時進行細部修正。在此修正了肩膀和肱二頭肌互相干涉所產生的變形

ZOOM!

受到施力拉扯的手臂影響,胸部隆起需畫得比平常更偏上方

**前方視角**

這是能從視覺上清楚判別施技者身體及手臂角度等細節的視角。注意受技者的腰部等具有深度的物件是如何連接起來的。

對腳底突起部份重點塗上高光以呈現立體感

只要注意被頭部遮住的鎖骨線條,就能畫出雙肩連結在一起,構圖毫無破綻的插畫

由於被施技者的手臂用力擠壓,使受技者的胸部也隨之嚴重變形

受體重壓制,使得胸部被大幅壓扁。壓扁程度左右不同,請將承受較多體重的左胸畫得更扁一些

右腿完全緊貼地面

# 駱駝式固定

這是坐在趴地的對手背上，抓住脖子及下顎使其身體弓起，對脊椎和脖子造成傷害的招式。

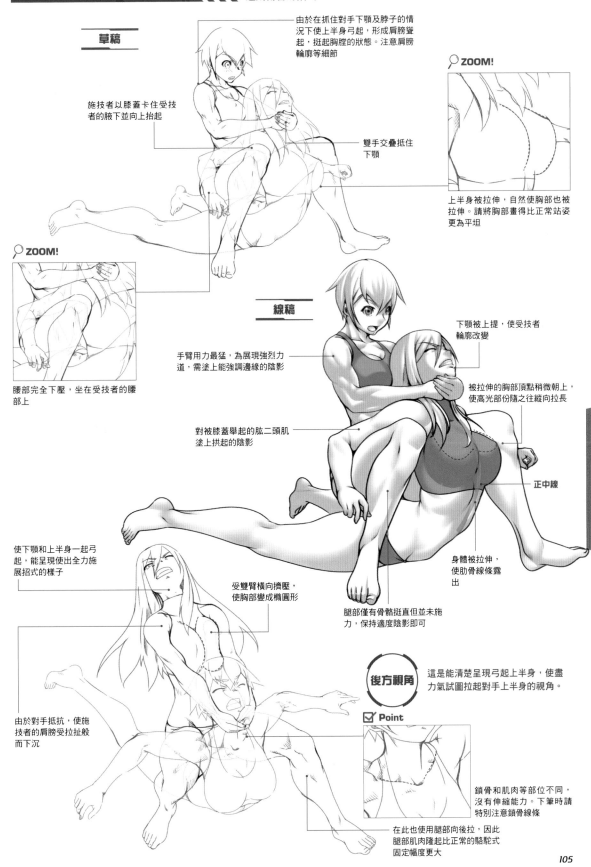

**草稿**

由於在抓住對手下顎及脖子的情況下使上半身弓起，形成肩膀聳起，挺起胸腔的狀態。注意肩膀輪廓等細節

施技者以膝蓋卡住受技者的腋下並向上抬起

雙手交疊抵住下顎

**ZOOM!**

上半身被拉伸，自然使胸部也被拉伸。請將胸部畫得比正常站姿更為平坦

**ZOOM!**

腰部完全下壓，坐在受技者的腰部上

**線稿**

手臂用力最猛，為展現強烈力道，需塗上能強調邊緣的陰影

對被膝蓋舉起的肱二頭肌塗上拱起的陰影

下顎被上提，使受技者輪廓改變

被拉伸的胸部頂點稍微朝上，使高光部份隨之往縱向拉長

正中線

身體被拉伸，使肋骨線條露出

使下顎和上半身一起弓起，能呈現使出全力施展招式的樣子

受雙臂橫向擠壓，使胸部變成橢圓形

腿部僅有骨骼挺直但並未施力，保持適度陰影即可

**後方視角**

這是能清楚呈現弓起上半身，使盡力氣試圖拉起對手上半身的視角。

**✓ Point**

由於對手抵抗，使施技者的肩膀受拉扯般而下沉

鎖骨和肌肉等部位不同，沒有伸縮能力。下筆時請特別注意鎖骨線條

在此也使用腿部向後拉，因此腿部肌肉隆起比正常的駱駝式固定幅度更大

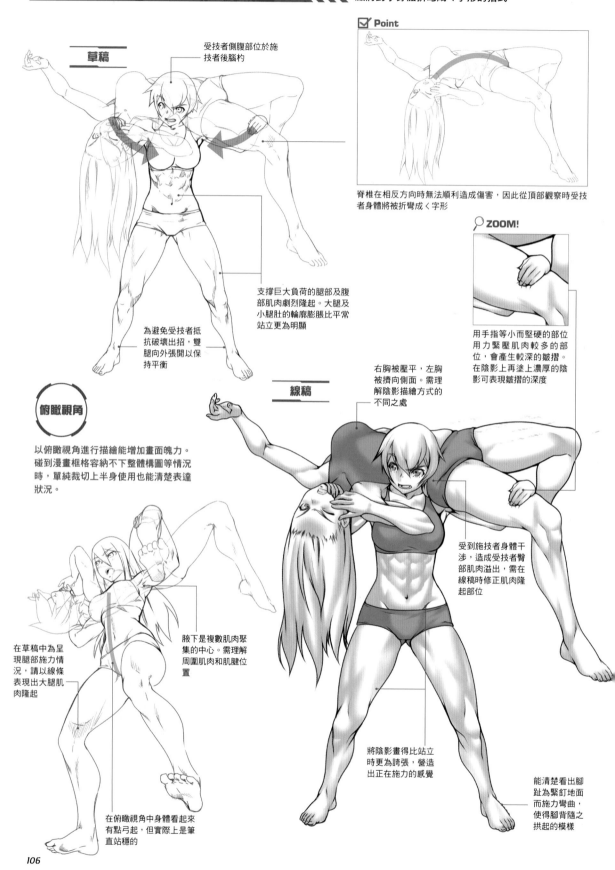

# 阿根廷背部破壞技

這是將對手臉部朝天扛在肩膀上，以自己的脖子為支點將對手身體折彎成く字形的招式。

草稿

受技者側腹部位於施技者後腦杓

☑ **Point**

脊椎在相反方向時無法順利造成傷害，因此從頂部觀察時受技者身體將被折彎成く字形

🔍 **ZOOM!**

用手指等小而堅硬的部位用力緊壓肌肉較多的部位，會產生較深的皺摺。在陰影上再塗上濃厚的陰影可表現皺摺的深度

支撐巨大負荷的腿部及腹部肌肉劇烈隆起。大腿及小腿肚的輪廓膨脹比平常站立更為明顯

為避免受技者抵抗破壞出招，雙腿向外張開以保持平衡

右胸被壓平，左胸被擠向側面。需理解陰影描繪方式的不同之處

線稿

**俯瞰視角**

以俯瞰視角進行描繪能增加畫面魄力。碰到漫畫框格容納不下整體構圖等情況時，單純裁切上半身使用也能清楚表達狀況。

受到施技者身體干涉，造成受技者臀部肌肉溢出，需在線稿時修正肌肉隆起部位

在草稿中為呈現腿部施力情況，請以線條表現出大腿肌肉隆起

腋下是複數肌肉聚集的中心。需理解周圍肌肉和肌腱位置

將陰影畫得比站立時更為誇張，營造出正在施力的感覺

能清楚看出腳趾為緊釘地面而施力彎曲，使得腳背隨之拱起的模樣

在俯瞰視角中身體看起來有點弓起，但實際上是筆直站穩的

## 眼鏡蛇纏身固定

這是從背後以自己的左腿纏繞固定對手右腿,再以自己的左腕箍住對手右肩和脖子,拉伸背部肌肉對腹側及腰部造成傷害的招式。

### 草稿

由於右胸被手臂向上推,左胸反而被向下壓,因此需注意兩側胸部形狀不同

固定對手手腿部後,以腹部為支點使上半身彎曲進而造成傷害。彎曲方向不是朝側面,需稍微向後弓起

施技者以腋下壓住對手腋下

身體向後弓起彎曲。因而使得從腰椎到頸椎間形成非常歪斜的線條

纏繞對手手腿部的左腿肌肉因互相擠壓而隆起,使整體輪廓看起來很圓潤

被纏繞的腿部踩不到地面,無法施力使得腳尖下垂

以單腳支撐兩人分的體重,可明顯看出肌肉隆起

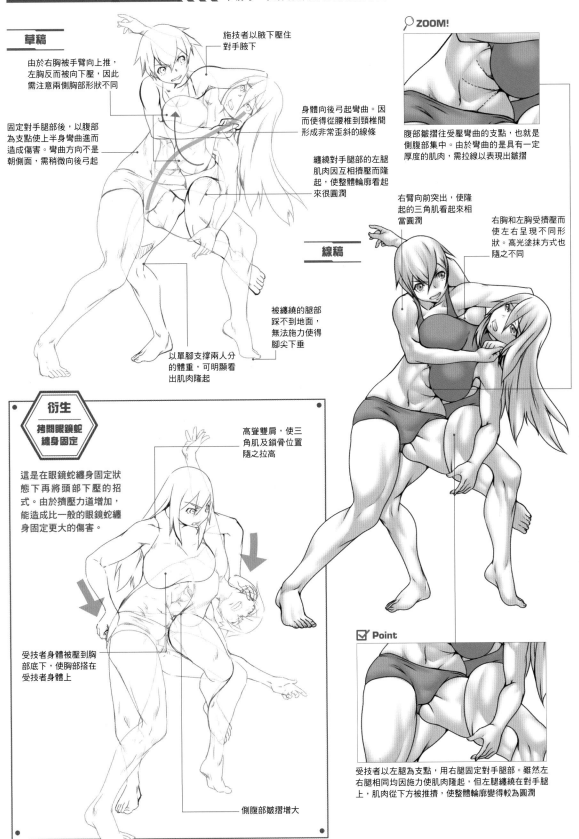

🔍 **ZOOM!**

腹部皺摺往受壓彎曲的支點,也就是側腹部集中。由於彎曲的是具有一定厚度的肌肉,需拉線以表現出皺摺

### 線稿

右臂向前突出,使隆起的三角肌看起來相當圓潤

右胸和左胸受擠壓而使左右呈現不同形狀。高光塗抹方式也隨之不同

### 衍生

**拷問眼鏡蛇纏身固定**

這是在眼鏡蛇纏身固定狀態下再將頭部下壓的招式。由於擠壓力道增加,能造成比一般的眼鏡蛇纏身固定更大的傷害。

高聳雙肩,使三角肌及鎖骨位置隨之拉高

受技者身體被壓到胸部底下,使胸部搭在受技者身體上

側腹部皺摺增大

☑ **Point**

受技者以左腿為支點,用右腿固定對手腿部。雖然左右腿相同均因施力使肌肉隆起,但左腿纏繞在對手腿上,肌肉從下方被推擠,使整體輪廓變得較為圓潤

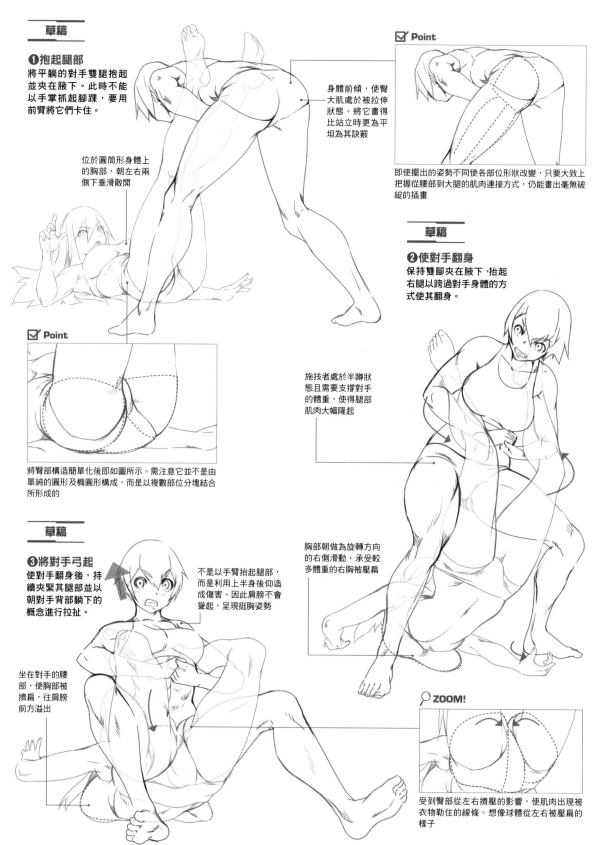

這是將平躺的對手雙腿夾在自己的兩側腋下後,使對手翻身並弓起其背部,對腰部和背部造成傷害的招式。

**草稿**

**❶抱起腿部**

將平躺的對手雙腿抱起並夾在腋下。此時不能以手掌抓起腳踝,要用前臂將它們卡住。

位於圓筒形身體上的胸部,朝左右兩側下垂滑散開

**☑ Point**

身體前傾,使臀大肌處於被拉伸狀態。將它畫得比站立時更為平坦為其訣竅

即使擺出的姿勢不同使各部位形狀改變,只要大致上把握從腰部到大腿的肌肉連接方式,仍能畫出毫無破綻的插畫

**草稿**

**❷使對手翻身**

保持雙腳夾在腋下,抬起右腿以跨過對手身體的方式使其翻身。

施技者處於半蹲狀態且需要支撐對手的體重,使得腿部肌肉大幅隆起

**☑ Point**

將臀部構造簡單化後即如圖所示。需注意它並不是由單純的圓形及橢圓形構成,而是以複數部位分塊結合所形成的

胸部朝做為旋轉方向的右側滑動,承受較多體重的右胸被壓扁

**草稿**

**❸將對手弓起**

使對手翻身後,持續夾緊其腿部並以朝對手背部躺下的概念進行拉扯。

不是以手臂抬起腿部,而是利用上半身後仰造成傷害。因此肩膀不會聳起,呈現挺胸姿勢

坐在對手的腰部,使胸部被擠扁,往肩膀前方溢出

**🔍 ZOOM!**

受到臀部從左右擠壓的影響,使肌肉出現被衣物勒住的線條。想像球體從左右被壓扁的樣子

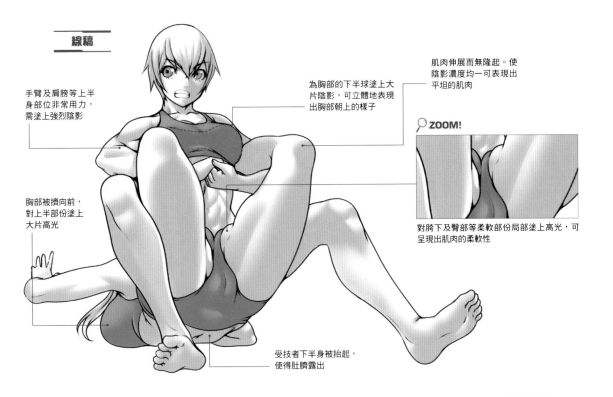

## 線稿

手臂及肩膀等上半身部位非常用力，需塗上強烈陰影

胸部被擠向前，對上半部份塗上大片高光

為胸部的下半球塗上大片陰影，可立體地表現出胸部朝上的樣子

肌肉伸展而無隆起。使陰影濃度均一可表現出平坦的肌肉

### ZOOM!

對胯下及臀部等柔軟部份局部塗上高光，可呈現出肌肉的柔軟性

受技者下半身被抬起，使得肚臍露出

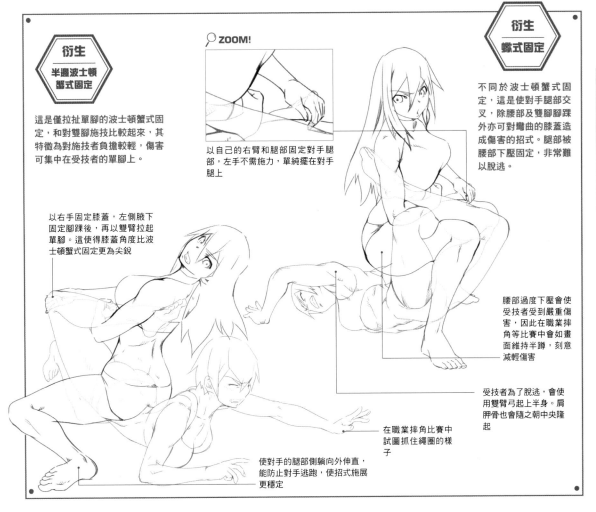

### 衍生
#### 半邊波士頓蟹式固定

這是僅拉扯單腳的波士頓蟹式固定，和對雙腳施技比較起來，其特徵為對施技者負擔較輕，傷害可集中在受技者的單腳上。

以右手固定膝蓋，左側腋下固定腳踝後，再以雙臂拉起單腳。這使得膝蓋角度比波士頓蟹式固定更為尖銳

### ZOOM!

以自己的右臂和腿部固定對手腿部，左手不需施力，單純擺在對手腿上

### 衍生
#### 蠍式固定

不同於波士頓蟹式固定，這是使對手腿部交叉，除腰部及雙腳腳踝外亦可對彎曲的膝蓋造成傷害的招式。腿部被腰部下壓固定，非常難以脫逃。

腰部過度下壓會使受技者受到嚴重傷害，因此在職業摔角等比賽中會如畫面維持半蹲，刻意減輕傷害

受技者為了脫逃，會使用雙臂弓起上半身。肩胛骨也會隨之朝中央隆起

在職業摔角比賽中試圖抓住繩圈的樣子

使對手的腿部側躺向外伸直，能防止對手逃跑，使招式施展更穩定

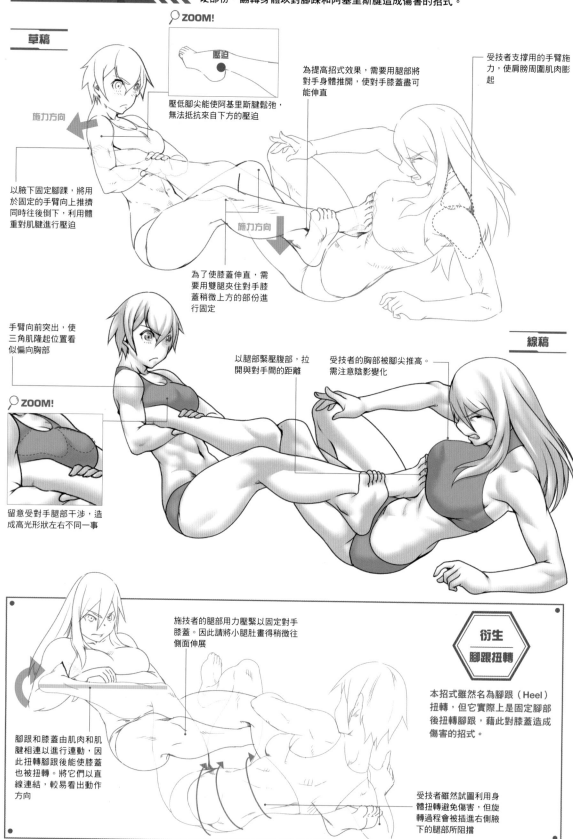

## 阿基里斯腱固定

這是以雙腿和腋下固定對手某條腿,使對手的阿基里斯腱抵在自己的手臂骨骼的堅硬部份,翻轉身體以對腳踝和阿基里斯腱造成傷害的招式。

**草稿**

ZOOM!

壓迫

壓低腳尖能使阿基里斯腱鬆弛,無法抵抗來自下方的壓迫

以腋下固定腳踝,將用於固定的手臂向上推擠同時往後倒下,利用體重對肌腱進行壓迫

施力方向

施力方向

為提高招式效果,需要用腿部將對手身體推開,使對手膝蓋盡可能伸直

受技者支撐用的手臂施力,使肩膀周圍肌肉膨起

為了使膝蓋伸直,需要用雙腿夾住對手膝蓋稍微上方的部份進行固定

手臂向前突出,使三角肌隆起位置看似偏向胸部

以腿部緊壓腹部,拉開與對手間的距離

受技者的胸部被腳尖推高。需注意陰影變化

**線稿**

ZOOM!

留意受對手腿部干涉,造成高光形狀左右不同一事

施技者的腿部用力壓緊以固定對手膝蓋。因此請將小腿肚畫得稍微往側面伸展

**衍生**
**腳跟扭轉**

腳跟和膝蓋由肌肉和肌腱相連以進行連動,因此扭轉腳跟後能使膝蓋也被扭轉。將它們以直線連結,較易看出動作方向

本招式雖然名為腳跟(Heel)扭轉,但它實際上是固定腳部後扭轉腳跟,藉此對膝蓋造成傷害的招式。

受技者雖然試圖利用身體扭轉避免傷害,但旋轉過程會被插進右側腋下的腿部所阻擋

## 膝十字固定

這是以自己的雙腿固定對手腿部，利用身體翻轉朝對手膝關節可動範圍的反方向彎曲，對膝蓋造成嚴重傷害的招式。

### 草稿

☑ **Point**

由於腳跟朝向天花板，需注意膝蓋窩及大腿內側也朝向天花板一事

身體呈圓筒型，胸部往左右兩側滑開下垂

肩膀寬度縮緊，使抱住腿部的肩膀看起來稍微向前突出

🔍 **ZOOM!**

小腿肚等柔軟部份接觸對手時，會因擠壓而變形

🔍 **ZOOM!**

肩胛骨鼓起部份位於腋窩的凹陷部位下方。對腋窩中心附近塗上高光，能描繪出立體的腋窩

### 線稿

柔軟部份互相接觸，考慮變形後再塗上高光

施技者腿部伸直因而不需強調肌肉，針對與對手腿部互相干涉造成的肌肉變形塗上陰影即可

上半身為了要反折對手腿部而施力。塗上陰影以便強調

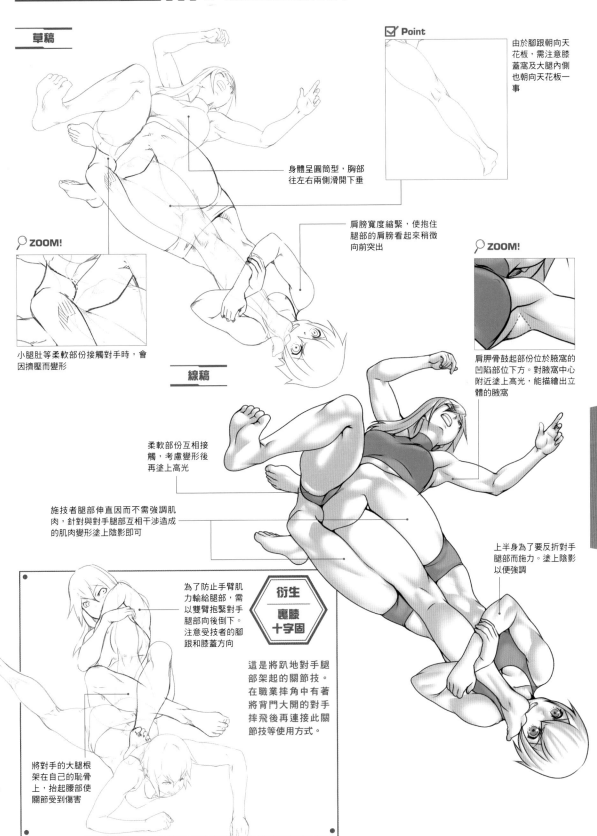

為了防止手臂肌力輸給腿部，需以雙臂抱緊對手腿部向後倒下。注意受技者的腳跟和膝蓋方向

**衍生**

**裏膝十字固**

這是將趴地對手腿部架起的關節技。在職業摔角中有著將背門大開的對手摔飛後再連接此關節技等使用方式。

將對手的大腿根架在自己的恥骨上，抬起腰部使關節受到傷害

# 腿部四字固定

這是將對手雙腿折成4字形，以自己的雙腿纏繞固定後將抓住的那條腿向上推擠，使對手的膝蓋受到傷害的招式。

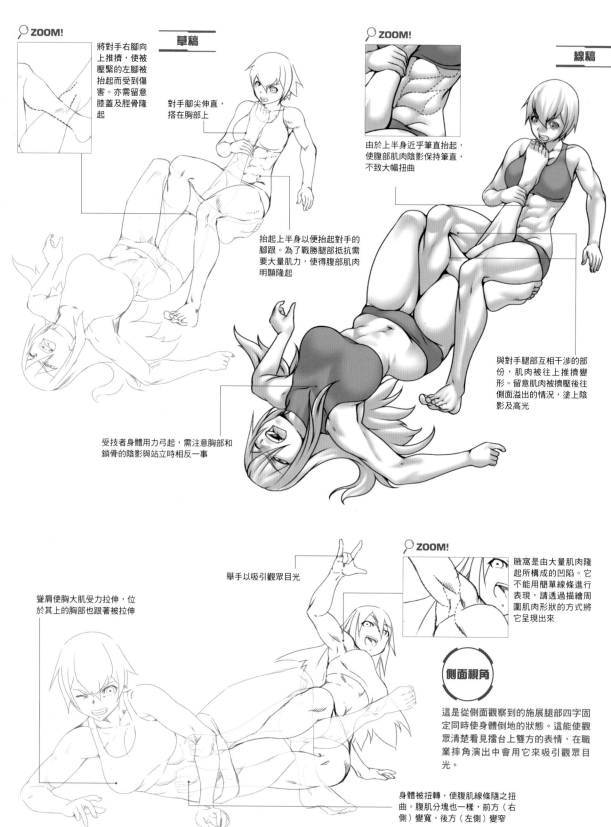

**ZOOM!**

將對手右腳向上推擠，使被壓緊的左腳被抬起而受到傷害。亦需留意膝蓋及脛骨隆起

**草稿**

對手腳尖伸直，搭在胸部上

抬起上半身以便抬起對手的腳跟。為了戰勝腿部抵抗需要大量肌力，使得腹部肌肉明顯隆起

受技者身體用力弓起，需注意胸部和鎖骨的陰影與站立時相反一事

**ZOOM!**

由於上半身近乎筆直抬起，使腹部肌肉陰影保持筆直，不致大幅扭曲

**線稿**

與對手腿部互相干涉的部份，肌肉被往上推擠變形。留意肌肉被擠壓後往側面溢出的情況，塗上陰影及高光

聳肩使胸大肌受力拉伸，位於其上的胸部也跟著被拉伸

舉手以吸引觀眾目光

**ZOOM!**

腋窩是由大量肌肉隆起所構成的凹陷。它不能用簡單線條進行表現，請透過描繪周圍肌肉形狀的方式將它呈現出來

**側面視角**

這是從側面觀察到的施展腿部四字固定同時使身體倒地的狀態。這能使觀眾清楚看見擂台上雙方的表情，在職業摔角演出中會用它來吸引觀眾目光。

身體被扭轉，使腹肌線條隨之扭曲。腹肌分塊也一樣，前方（右側）變寬，後方（左側）變窄

## 花一輪

這是使對手頭下腳上翻轉，張開大腿的固定技。它比起傷害更重視吸引觀眾目光，是個表演性質很高的招式，也被稱為羞恥固定。

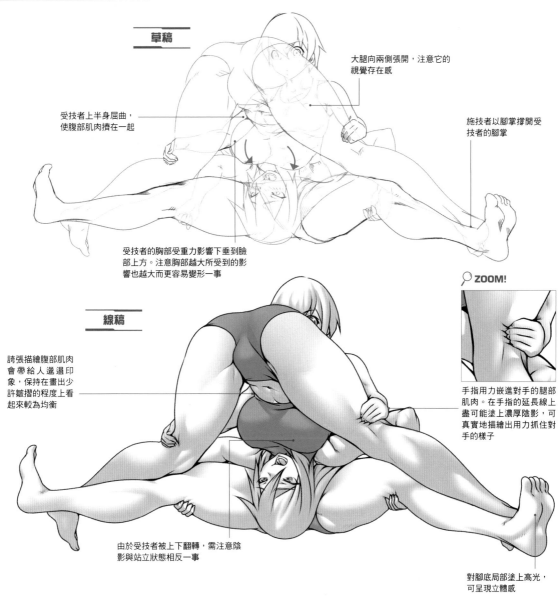

### 草稿

大腿向兩側張開，注意它的視覺存在感

受技者上半身屈曲，使腹部肌肉擠在一起

施技者以腳掌撐開受技者的腳掌

受技者的胸部受重力影響下垂到臉部上方。注意胸部越大所受到的影響也越大而更容易變形一事

### 線稿

誇張描繪腹部肌肉會帶給人邋遢印象，保持在畫出少許皺摺的程度上看起來較為均衡

ZOOM!

手指用力嵌進對手的腿部肌肉。在手指的延長線上盡可能塗上濃厚陰影，可真實地描繪出用力抓住對手的樣子

由於受技者被上下翻轉，需注意陰影與站立狀態相反一事

對腳底局部塗上高光，可呈現立體感

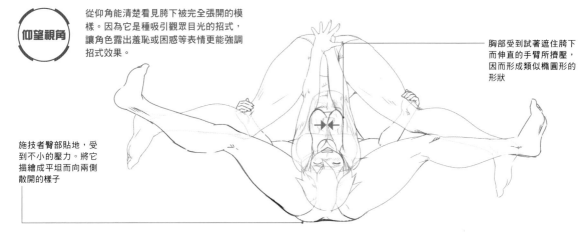

仰望視角

從仰角能清楚看見胯下被完全張開的模樣。因為它是種吸引觀眾目光的招式，讓角色露出羞恥或困惑等表情更能強調招式效果。

胸部受到試著遮住胯下而伸直的手臂所擠壓，因而形成類似橢圓形的形狀

施技者臀部貼地，受到不小的壓力。將它描繪成平坦而向兩側散開的樣子

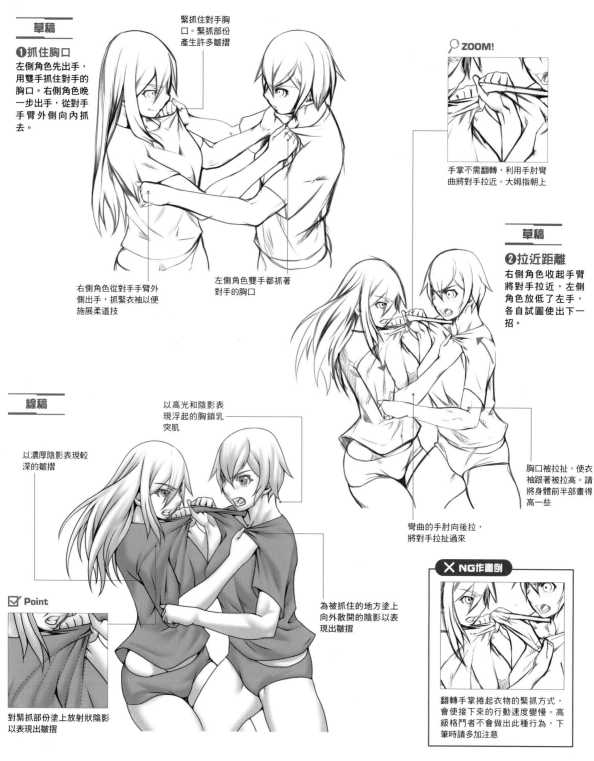

# Lesson5 | 絞（鎖）技篇

在此將手臂絞緊脖子的招式稱為「絞技」，而固定其他身體部位，利用自身肌力及槓桿原理鎖住手造成傷害的招式則做為「鎖技」進行介紹。

## 抓胸（雙手）

用雙手抓住對手胸口衣物的一種行動。容易將對手拉進自己懷裡，以便連接摔技等招式。

### 草稿

**❶抓住胸口**
左側角色先出手，用雙手抓住對手的胸口。右側角色晚一步出手，從對手手臂外側向內抓去。

緊抓住對手胸口。緊抓部份產生許多皺摺

右側角色從對手手臂外側出手，抓緊衣袖以便施展柔道技

左側角色雙手都抓著對手的胸口

### ZOOM!

手掌不需翻轉，利用手肘彎曲將對手拉近。大姆指朝上

### 草稿

**❷拉近距離**
右側角色收起手臂將對手拉近，左側角色放低了左手，各自試圖使出下一招。

胸口被拉扯，使衣袖跟著被拉高。請將身體前半部畫得高一些

彎曲的手肘向後拉，將對手拉扯過來

### 線稿

以高光和陰影表現浮起的胸鎖乳突肌

以濃厚陰影表現較深的皺摺

為被抓住的地方塗上向外散開的陰影以表現出皺摺

**☑ Point**

對緊抓部份塗上放射狀陰影以表現出皺摺

### ✕ NG作畫例

翻轉手掌捲起衣物的緊抓方式，會使接下來的行動速度變慢。高級格鬥者不會做出此種行為，下筆時請多加注意

# 抓胸（單手）

在受挑釁後因暴怒而產生的突發性抓胸口場面中，可能會以單手抓住胸口。和雙手抓胸相比，收起手臂抓人能使雙方距離更為接近。

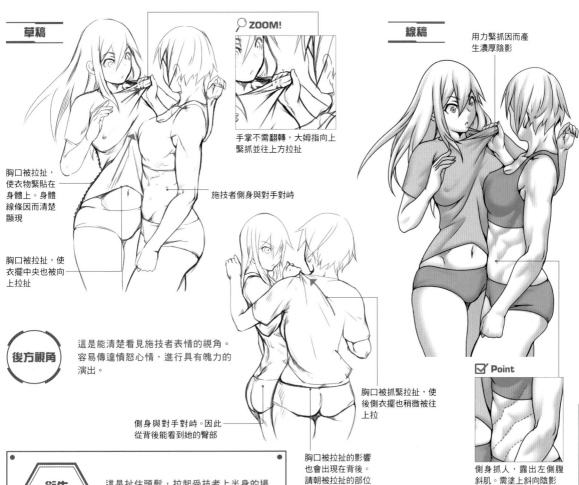

**草稿**

**ZOOM!**

手掌不需翻轉，大姆指向上緊抓並往上方拉扯

**線稿**

用力緊抓因而產生濃厚陰影

胸口被拉扯，使衣物緊貼在身體上。身體線條因而清楚顯現

施技者側身與對手對峙

胸口被拉扯，使衣擺中央也稍微被向上拉扯

**後方視角**
這是能清楚看見施技者表情的視角。容易傳達憤怒心情，進行具有魄力的演出。

側身與對手對峙。因此從背後能看到她的臀部

胸口被抓緊拉扯，使後側衣擺也稍微被往上拉

胸口被拉扯的影響也會出現在背後。請朝被拉扯的部位畫出皺摺

**Point**

側身抓人，露出左側腹斜肌。需塗上斜向陰影

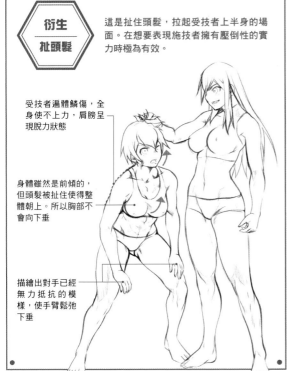

**衍生 扯頭髮**
這是扯住頭髮，拉起受技者上半身的場面。在想要表現施技者擁有壓倒性的實力時極為有效。

受技者遍體鱗傷，全身使不上力，肩膀呈現脫力狀態

身體雖然是前傾的，但頭髮被扯住使得整體朝向上。所以胸部不會向下垂

描繪出對手已經無力抵抗的模樣，使手臂鬆弛下垂

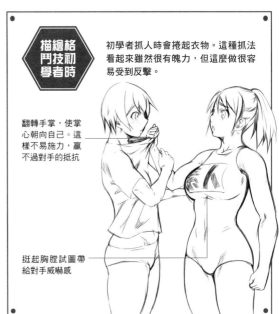

**描繪格鬥技初學者時**
初學者抓人時會捲起衣物。這種抓法看起來雖然很有魄力，但這麼做很容易受到反擊。

翻轉手掌，使掌心朝向自己。這樣不易施力，贏不過對手的抵抗

挺起胸膛試圖帶給對手威嚇感

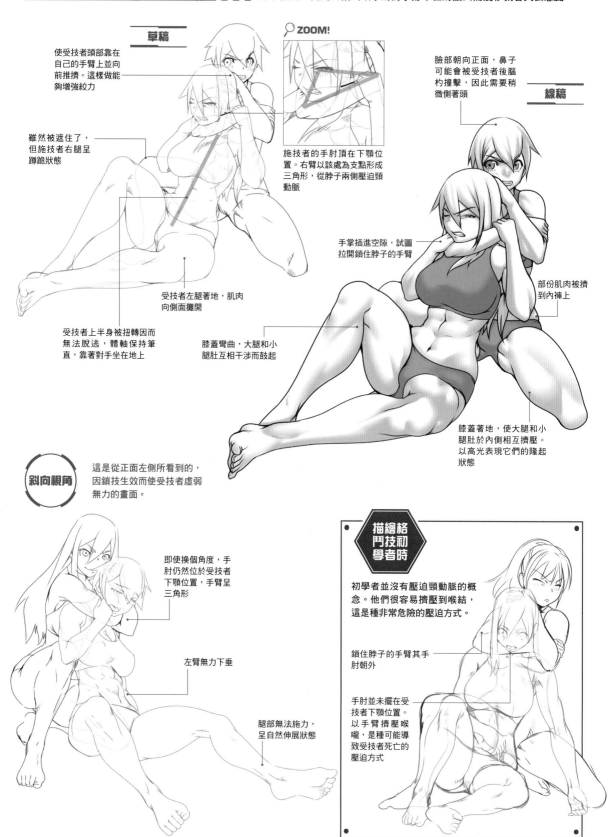

## 窒息固定

這是從背後以手臂鎖住脖子，壓迫頸動脈的招式。在職業摔角及柔道等運動中使用，受到此招式攻擊的對手撐不住的話只需幾秒就會失去意識。

**草稿**

使受技者頭部靠在自己的手臂上並向前推擠。這樣做能夠增強絞力

雖然被遮住了，但施技者右腿呈蹲跪狀態

受技者上半身被扭轉因而無法脫逃，體軸保持筆直，靠著對手坐在地上

受技者左腿著地，肌肉向側面攤開

膝蓋彎曲，大腿和小腿肚相互干涉而鼓起

**ZOOM!**

施技者的手肘頂在下顎位置。右臂以該處為支點形成三角形，從脖子兩側壓迫頸動脈

**線稿**

臉部朝向正面，鼻子可能會被受技者後腦杓撞擊，因此需要稍微側著頭

手掌插進空隙，試圖拉開鎖住脖子的手臂

部份肌肉被擠到內褲上

膝蓋著地，使大腿和小腿肚於內側相互擠壓。以高光表現它們的隆起狀態

**斜向視角**

這是從正面左側所看到的，因鎖技生效而使受技者虛弱無力的畫面。

即使換個角度，手肘仍然位於受技者下顎位置，手臂呈三角形

左臂無力下垂

腿部無法施力，呈自然伸展狀態

**描繪格鬥技初學者時**

初學者並沒有壓迫頸動脈的概念。他們很容易擠壓到喉結，這是種非常危險的壓迫方式。

鎖住脖子的手臂其手肘朝外

手肘並未擺在受技者下顎位置。以手臂擠壓喉嚨，是種可能導致受技者死亡的壓迫方式

## 胴鎖窒息固定

在倒地翻滾狀態下以手臂壓迫頸動脈，並以雙腿夾緊固定對手下半身。是種比抬起上半身的絞技更難掙脫的招式。

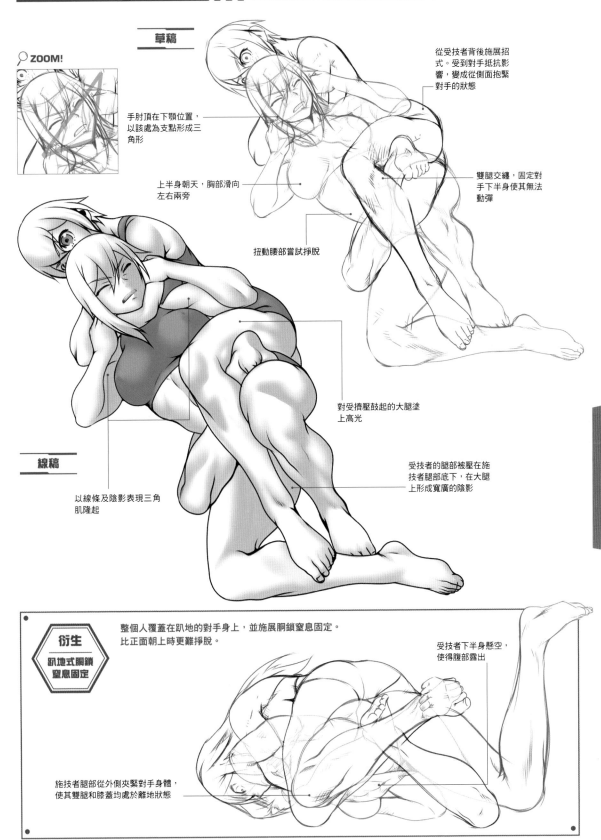

ZOOM!

草稿

手肘頂在下顎位置，以該處為支點形成三角形

上半身朝天，胸部滑向左右兩旁

從受技者背後施展招式。受到對手抵抗影響，變成從側面抱緊對手的狀態

雙腿交纏，固定對手下半身使其無法動彈

扭動腰部嘗試掙脫

對受擠壓鼓起的大腿塗上高光

受技者的腿部被壓在施技者腿部底下，在大腿上形成寬廣的陰影

線稿

以線條及陰影表現三角肌隆起

### 衍生
**趴地式胴鎖窒息固定**

整個人覆蓋在趴地的對手身上，並施展胴鎖窒息固定。比正面朝上時更難掙脫。

受技者下半身懸空，使得腹部露出

施技者腿部從外側夾緊對手身體，使其雙腿和膝蓋均處於離地狀態

## 衣物固定（片羽絞）

這是將手臂插進對手腋下封住單手動作，再以另一手絞緊頸動脈的招式。翻轉抓住衣物的手腕絞緊頸動脈。

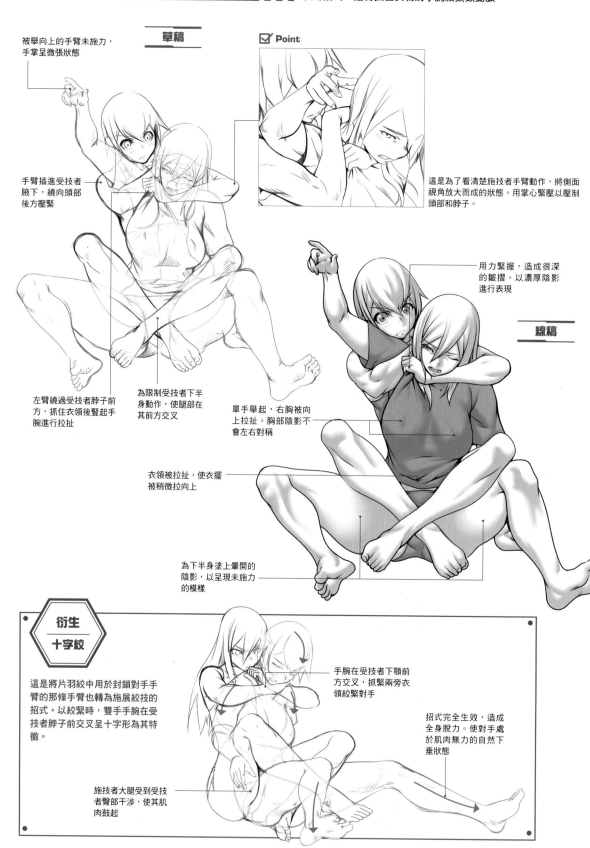

**草稿**

被舉向上的手臂未施力，手掌呈微張狀態

手臂插進受技者腋下，繞向頭部後方壓緊

左臂繞過受技者脖子前方，抓住衣領後豎起手腕進行拉扯

為限制受技者下半身動作，使腿部在其前方交叉

☑ **Point**

這是為了看清楚施技者手臂動作，將側面視角放大而成的狀態。用掌心緊壓以壓制頭部和脖子。

用力緊握，造成很深的皺摺。以濃厚陰影進行表現

**線稿**

單手舉起，右胸被向上拉扯。胸部陰影不會左右對稱

衣領被拉扯，使衣擺被稍微拉向上

為下半身塗上暈開的陰影，以呈現未施力的模樣

### 衍生 十字絞

這是將片羽絞中用於封鎖對手手臂的那條手臂也轉為施展絞技的招式。以絞緊時，雙手手腕在受技者脖子前交叉呈十字形為其特徵。

手腕在受技者下顎前方交叉，抓緊兩旁衣領絞緊對手

招式完全生效，造成全身脫力。使對手處於肌肉無力的自然下垂狀態

施技者大腿受到受技者臀部干涉，使其肌肉鼓起

118

# 頭部固定

這是用腋下夾住對手的顱骨,並以手臂絞緊的招式。用另一手確實握緊夾住頭部的手臂,將它向下拉扯以增強絞力。

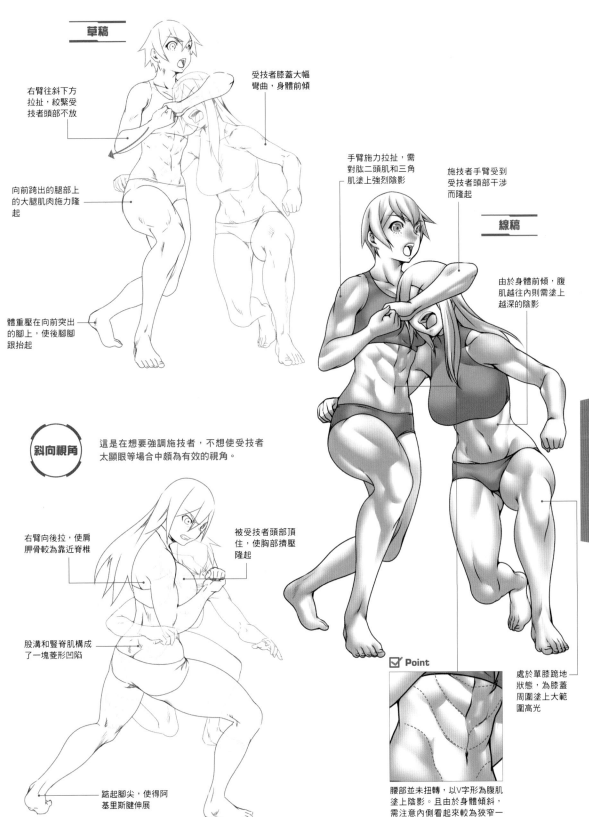

**草稿**

右臂往斜下方拉扯,絞緊受技者頭部不放

受技者膝蓋大幅彎曲,身體前傾

向前跨出的腿部上的大腿肌肉施力隆起

體重壓在向前突出的腳上,使後腳腳跟抬起

手臂施力拉扯,需對肱二頭肌和三角肌塗上強烈陰影

施技者手臂受到受技者頭部干涉而隆起

**線稿**

由於身體前傾,腹肌越往內則需塗上越深的陰影

**斜向視角**

這是在想要強調施技者,不想使受技者太顯眼等場合中頗為有效的視角。

右臂向後拉,使肩胛骨較為靠近脊椎

被受技者頭部頂住,使胸部擠壓隆起

股溝和豎脊肌構成了一塊菱形凹陷

踮起腳尖,使得阿基里斯腱伸展

**☑ Point**

腰部並未扭轉,以V字形為腹肌塗上陰影。且由於身體傾斜,需注意內側看起來較為狹窄一事

處於單膝跪地狀態,為膝蓋周圍塗上大範圍高光

第2章 格鬥動作描繪方式

LESSON5 絞(鎖)技篇

119

## 熊抱式固定

這是在面對面狀態下以絞緊對手軀幹的方式往上擠壓，壓迫脊椎及肋骨部份以造成傷害的招式。

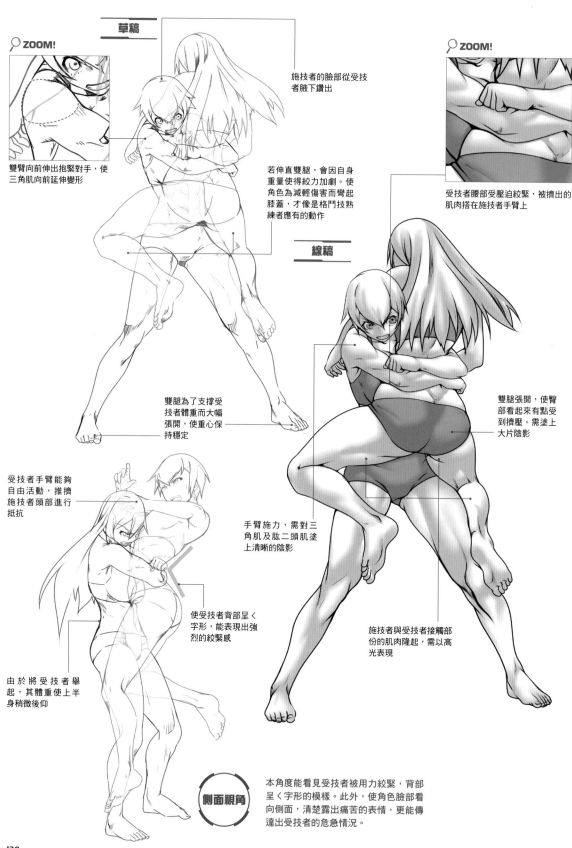

**草稿**

ZOOM!

雙臂向前伸出抱緊對手，使三角肌向前延伸變形

施技者的臉部從受技者腋下鑽出

若伸直雙腿，會因自身重量使得絞力加劇。使角色為減輕傷害而彎起膝蓋，才像是格鬥技熟練者應有的動作

**線稿**

ZOOM!

受技者腰部受壓迫絞緊，被擠出的肌肉搭在施技者手臂上

雙腿為了支撐受技者體重而大幅張開，使重心保持穩定

雙腿張開，使臀部看起來有點受到擠壓。需塗上大片陰影

受技者手臂能夠自由活動，推擠施技者頭部進行抵抗

手臂施力，需對三角肌及肱二頭肌塗上清晰的陰影

使受技者背部呈く字形，能表現出強烈的絞緊感

施技者與受技者接觸部份的肌肉隆起，需以高光表現

由於將受技者舉起，其體重使上半身稍微後仰

**側面視角**

本角度能看見受技者被用力絞緊，背部呈く字形的模樣。此外，使角色臉部看向側面，清楚露出痛苦的表情，更能傳達出受技者的危急情況。

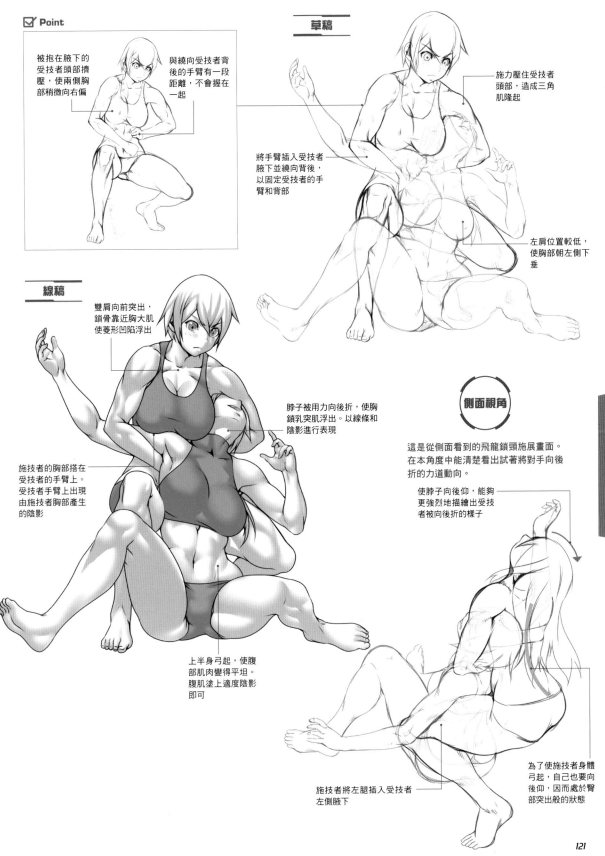

## 飛龍鎖頸

從上方抱住對手頭部，並以腋下壓制另一條手臂。本招式藉由身體弓起，進而對脖子和腰部造成傷害。

☑ **Point**

被抱在腋下的受技者頭部擠壓，使兩側胸部稍微向右偏

與繞向受技者背後的手臂有一段距離，不會握在一起

**草稿**

施力壓住受技者頭部，造成三角肌隆起

將手臂插入受技者腋下並繞向背後，以固定受技者的手臂和背部

左肩位置較低，使胸部朝左側下垂

**線稿**

雙肩向前突出，鎖骨靠近胸大肌使菱形凹陷浮出

脖子被用力向後折，使胸鎖乳突肌浮出。以線條和陰影進行表現

施技者的胸部搭在受技者的手臂上。受技者手臂上出現由施技者胸部產生的陰影

**側面視角**

這是從側面看到的飛龍鎖頸施展畫面。在本角度中能清楚看出試著將對手向後折的力道動向。

使脖子向後仰，能夠更強烈地描繪出受技者被向後折的樣子

上半身弓起，使腹部肌肉變得平坦。腹肌塗上適度陰影即可

為了使施技者身體弓起，自己也要向後仰，因而處於臀部突出般的狀態

施技者將左腿插入受技者左側腋下

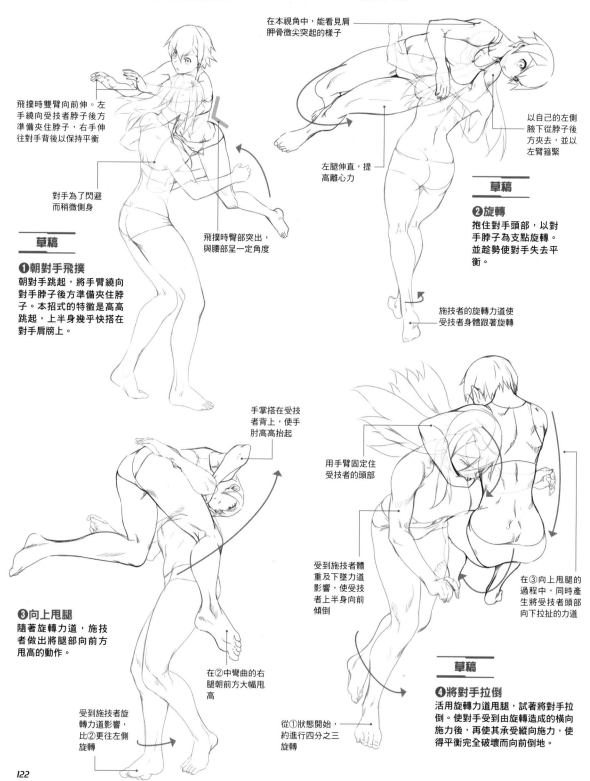

# 必殺技篇

使對手受到劇烈傷害的招式，或使用者的代表性招式，被稱為必殺技。在決定勝負的場景等重要場面中，常可見到它們被連續施展而出。

## 旋轉 DDT

飛撲向對手，同時用腋下抱住對手頭部，順勢以脖子為支點旋轉。之後以背部著地並使緊夾住的對手頭部撞擊地面。

在本視角中，能看見肩胛骨微尖突起的樣子

飛撲時雙臂向前伸。左手繞向受技者脖子後方準備夾住脖子，右手伸往對手背後以保持平衡

對手為了閃避而稍微側身

以自己的左側腋下從脖子後方夾去，並以左臂箍緊

左腿伸直，提高離心力

**草稿**

❶朝對手飛撲
朝對手跳起，將手臂繞向對手脖子後方準備夾住脖子。本招式的特徵是高高跳起，上半身幾乎快搭在對手肩膀上。

飛撲時臀部突出，與腰部呈一定角度

**草稿**

❷旋轉
抱住對手頭部，以對手脖子為支點旋轉。並趁勢使對手失去平衡。

施技者的旋轉力道使受技者身體跟著旋轉

手掌搭在受技者背上，使手肘高高抬起

用手臂固定住受技者的頭部

❸向上甩腿
隨著旋轉力道，施技者做出將腿部向前方甩高的動作。

在②中彎曲的右腿朝前方大幅甩高

受到施技者旋轉力道影響，比②更往左側旋轉

受到施技者體重及下墜力道影響，使受技者上半身向前傾倒

在③向上甩腿的過程中，同時產生將受技者頭部向下拉扯的力道

**草稿**

❹將對手拉倒
活用旋轉力道甩腿，試著將對手拉倒。使對手受到由旋轉造成的橫向施力後，再使其承受縱向施力，使得平衡完全破壞而向前倒地。

從①狀態開始，約進行四分之三旋轉

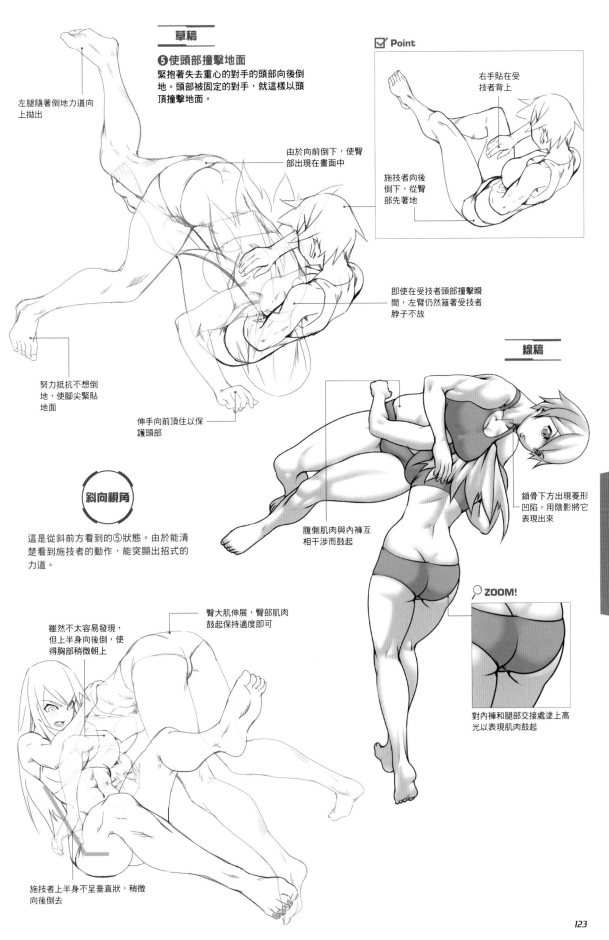

**草稿**

⑤使頭部撞擊地面

緊抱著失去重心的對手的頭部向後倒地。頭部被固定的對手，就這樣以頭頂撞擊地面。

左腿隨著倒地力道向上拋出

由於向前倒下，使臀部出現在畫面中

努力抵抗不想倒地，使腳尖緊貼地面

伸手向前頂住以保護頭部

☑ **Point**

右手貼在受技者背上

施技者向後倒下，從臀部先著地

即使在受技者頭部撞擊瞬間，左臂仍然箍著受技者脖子不放

**線稿**

鎖骨下方出現菱形凹陷。用陰影將它表現出來

腹側肌肉與內褲互相干涉而鼓起

斜向視角

這是從斜前方看到的⑤狀態。由於能清楚看到施技者的動作，能突顯出招式的力道。

雖然不太容易發現，但上半身向後倒，使得胸部稍微朝上

臀大肌伸展，臀部肌肉鼓起保持適度即可

施技者上半身不呈垂直狀，稍微向後倒去

🔍 **ZOOM!**

對內褲和腿部交接處塗上高光以表現肌肉鼓起

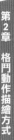

## 夾頭翻摔

這是飛撲向對手並以大腿夾住對手頭部，再用後空翻的要領旋轉並使緊夾住的對手頭部撞向地面的絕技。

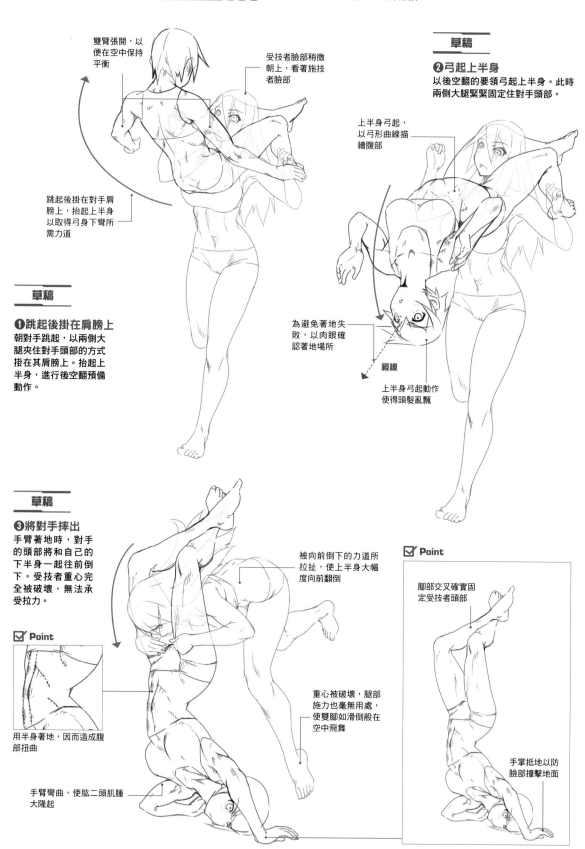

雙臂張開，以便在空中保持平衡

受技者臉部稍微朝上，看著施技者臉部

跳起後掛在對手肩膀上，抬起上半身以取得弓身下彎所需力道

### 草稿

**❶跳起後掛在肩膀上**
朝對手跳起，以兩側大腿夾住對手頭部的方式掛在其肩膀上。抬起上半身，進行後空翻預備動作。

### 草稿

**❷弓起上半身**
以後空翻的要領弓起上半身。此時兩側大腿緊緊固定住對手頭部。

上半身弓起，以弓形曲線描繪腹部

為避免著地失敗，以肉眼確認著地場所

視線

上半身弓起動作使得頭髮亂飄

### 草稿

**❸將對手摔出**
手臂著地時，對手的頭部將和自己的下半身一起往前倒下。受技者重心完全被破壞，無法承受拉力。

被向前倒下的力道所拉扯，使上半身大幅度向前翻倒

☑ **Point**

用半身著地，因而造成腹部扭曲

手臂彎曲，使肱二頭肌腫大隆起

重心被破壞，腿部施力也毫無用處，使雙腳如滑倒般在空中飛舞

☑ **Point**

腳部交叉確實固定受技者頭部

手掌抵地以防臉部撞擊地面

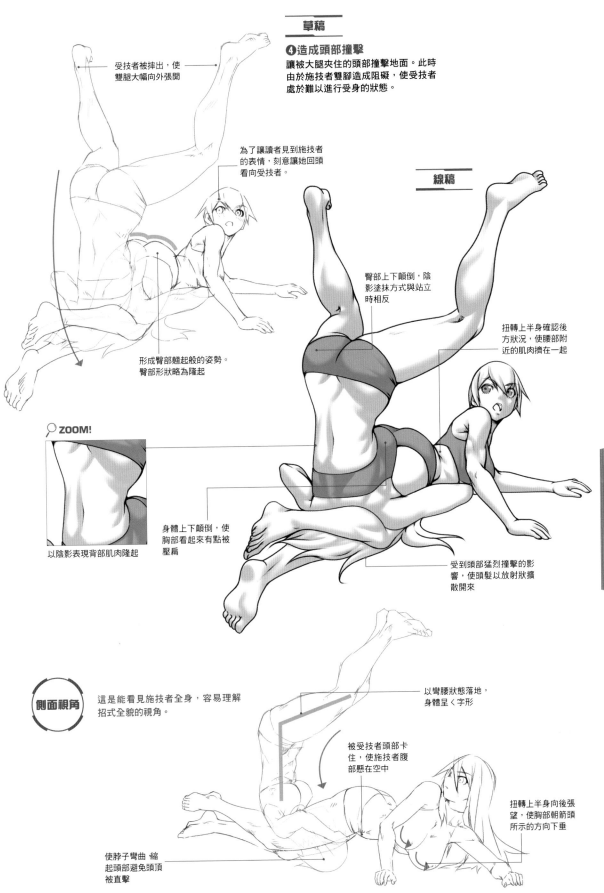

**❹造成頭部撞擊**

讓被大腿夾住的頭部撞擊地面。此時
由於施技者雙腳造成阻礙，使受技者
處於難以進行受身的狀態。

受技者被摔出，使
雙腿大幅向外張開

為了讓讀者見到施技者
的表情，刻意讓她回頭
看向受技者。

線稿

臀部上下顛倒，陰
影塗抹方式與站立
時相反

扭轉上半身確認後
方狀況，使腰部附
近的肌肉擠在一起

形成臀部翹起般的姿勢。
臀部形狀略為隆起

ZOOM!

以陰影表現背部肌肉隆起

身體上下顛倒，使
胸部看起來有點被
壓扁

受到頭部猛烈撞擊的影
響，使頭髮以放射狀擴
散開來

側面視角

這是能看見施技者全身，容易理解
招式全貌的視角。

以彎腰狀態落地，
身體呈く字形

被受技者頭部卡
住，使施技者腹
部懸在空中

扭轉上半身向後張
望，使胸部朝箭頭
所示的方向下垂

使脖子彎曲 縮
起頭部避免頭頂
被直擊

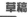死亡谷炸彈摔

這是將趴地狀態的對手扛到肩膀上，自己往側面倒地並使對手頭部著地的招式。

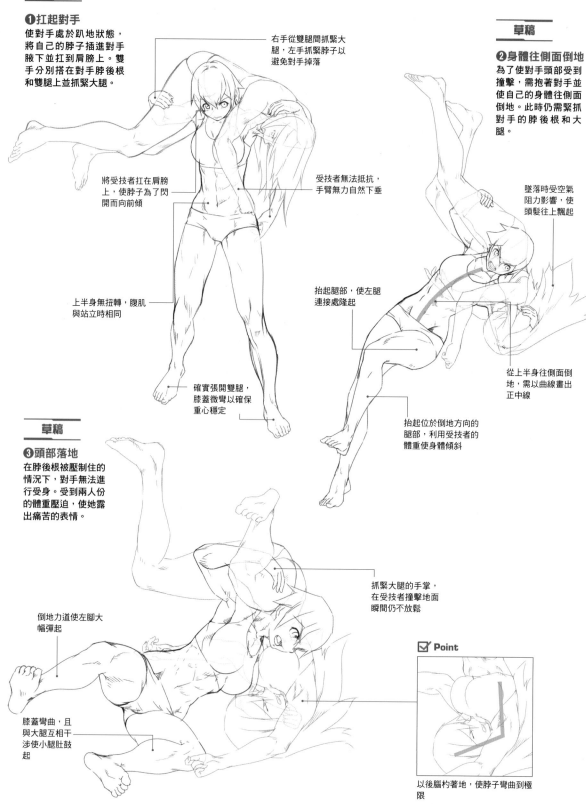

### 草稿

**❶扛起對手**

使對手處於趴地狀態，將自己的脖子插進對手腋下並扛到肩膀上。雙手分別搭在對手脖後根和雙腿上並抓緊大腿。

右手從雙腿間抓緊大腿，左手抓緊脖子以避免對手掉落

受技者無法抵抗，手臂無力自然下垂

將受技者扛在肩膀上，使脖子為了閃開而向前傾

上半身無扭轉，腹肌與站立時相同

確實張開雙腿，膝蓋微彎以確保重心穩定

### 草稿

**❷身體往側面倒地**

為了使對手頭部受到撞擊，需抱著對手並使自己的身體往側面倒地。此時仍需緊抓對手的脖後根和大腿。

墜落時受空氣阻力影響，使頭髮往上飄起

從上半身往側面倒地，需以曲線畫出正中線

抬起腿部，使左腿連接處隆起

抬起位於倒地方向的腿部，利用受技者的體重使身體傾斜

### 草稿

**❸頭部落地**

在脖後根被壓制住的情況下，對手無法進行受身。受到兩人份的體重壓迫，使她露出痛苦的表情。

抓緊大腿的手掌，在受技者撞擊地面瞬間仍不放鬆

倒地力道使左腳大幅彈起

膝蓋彎曲，且與大腿互相干涉使小腿肚鼓起

#### ☑ Point

以後腦杓著地，使脖子彎曲到極限

126

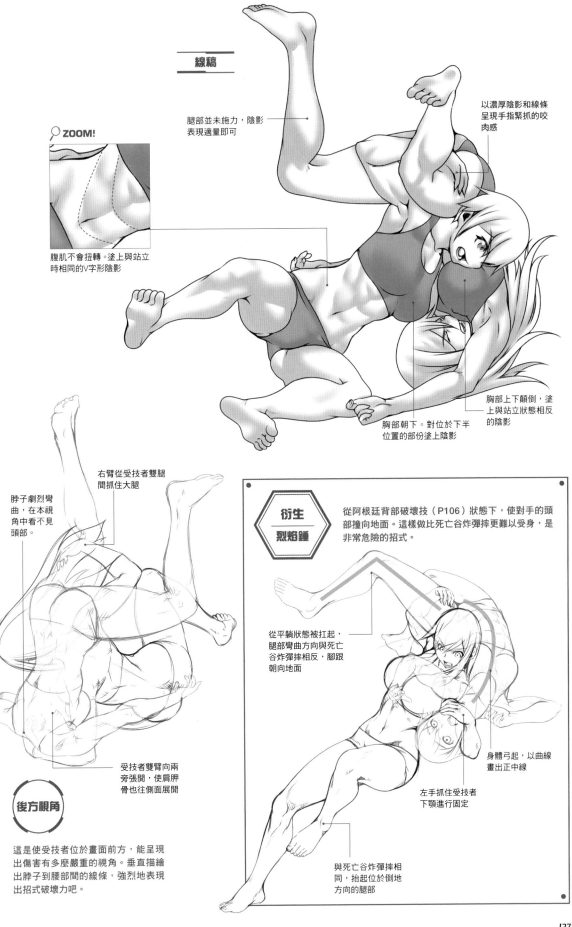

**線稿**

腿部並未施力，陰影表現適量即可

以濃厚陰影和線條呈現手指緊抓的咬肉感

**ZOOM!**

腹肌不會扭轉。塗上與站立時相同的V字形陰影

胸部朝下。對位於下半位置的部份塗上陰影

胸部上下顛倒，塗上與站立狀態相反的陰影

右臂從受技者雙腿間抓住大腿

脖子劇烈彎曲，在本視角中看不見頭部

**衍生**
**烈焰錘**

從阿根廷背部破壞技（P106）狀態下，使對手的頭部撞向地面。這樣做比死亡谷炸彈摔更難以受身，是非常危險的招式。

從平躺狀態被扛起，腿部彎曲方向與死亡谷炸彈摔相反，腳跟朝向地面

身體弓起，以曲線畫出正中線

左手抓住受技者下顎進行固定

受技者雙臂向兩旁張開，使肩胛骨也往側面展開

**後方視角**

這是使受技者位於畫面前方，能呈現出傷害有多麼嚴重的視角。垂直描繪出脖子到腰部間的線條，強烈地表現出招式破壞力吧。

與死亡谷炸彈摔相同，抬起位於倒地方向的腿部

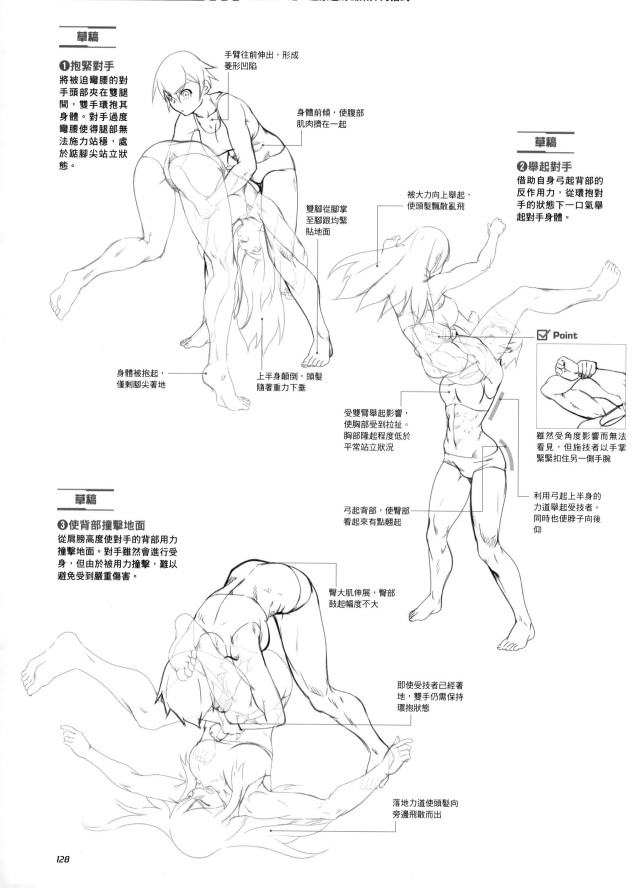

## 炸彈摔

以雙手環抱住被迫彎腰的對手身體，用力弓起背部舉起對手，再將對手的背部往地面砸去，是一種豪邁的職業摔角招式。

### 草稿

**❶抱緊對手**

將被迫彎腰的對手頭部夾在雙腿間，雙手環抱其身體。對手過度彎腰使得腿部無法施力站穩，處於踮腳尖站立狀態。

手臂往前伸出，形成菱形凹陷

身體前傾，使腹部肌肉擠在一起

雙腳從腳掌至腳跟均緊貼地面

身體被抱起，僅剩腳尖著地

上半身顛倒，頭髮隨著重力下垂

### 草稿

**❷舉起對手**

借助自身弓起背部的反作用力，從環抱對手的狀態下一口氣舉起對手身體。

被大力向上舉起，使頭髮飄散亂飛

受雙臂舉起影響，使胸部受到拉扯。胸部隆起程度低於平常站立狀況

弓起背部，使臀部看起來有點翹起

☑ Point

雖然受角度影響而無法看見，但施技者以手掌緊緊扣住另一側手腕

利用弓起上半身的力道舉起受技者。同時也使脖子向後仰

### 草稿

**❸使背部撞擊地面**

從肩膀高度使對手的背部用力撞擊地面。對手雖然會進行受身，但由於被用力撞擊，難以避免受到嚴重傷害。

臀大肌伸展，臀部鼓起幅度不大

即使受技者已經著地，雙手仍需保持環抱狀態

落地力道使頭髮向旁邊飛散而出

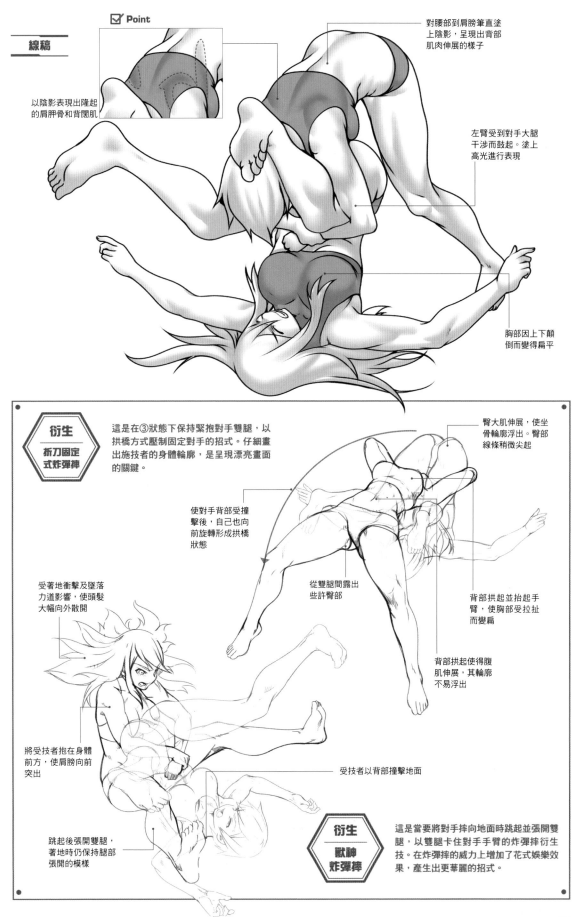

線稿

☑ Point

以陰影表現出隆起
的肩胛骨和背闊肌

對腰部到肩膀筆直塗
上陰影，呈現出背部
肌肉伸展的樣子

左臂受到對手大腿
干涉而鼓起。塗上
高光進行表現

胸部因上下顛
倒而變得扁平

衍生
折刀固定
式炸彈摔

這是在③狀態下保持緊抱對手雙腿，以
拱橋方式壓制固定對手的招式。仔細畫
出施技者的身體輪廓，是呈現漂亮畫面
的關鍵。

臀大肌伸展，使坐
骨輪廓浮出。臀部
線條稍微尖起

使對手背部受撞
擊後，自己也向
前旋轉形成拱橋
狀態

從雙腿間露出
些許臀部

背部拱起並抬起手
臂，使胸部受拉扯
而變扁

背部拱起使得腹
肌伸展，其輪廓
不易浮出

受著地衝擊及墜落
力道影響，使頭髮
大幅向外散開

將受技者抱在身體
前方，使肩膀向前
突出

跳起後張開雙腿，
著地時仍保持腿部
張開的模樣

受技者以背部撞擊地面

衍生
獸神
炸彈摔

這是當要將對手摔向地面時跳起並張開雙
腿，以雙腿卡住對手手臂的炸彈摔衍生
技。在炸彈摔的威力上增加了花式娛樂效
果，產生出更華麗的招式。

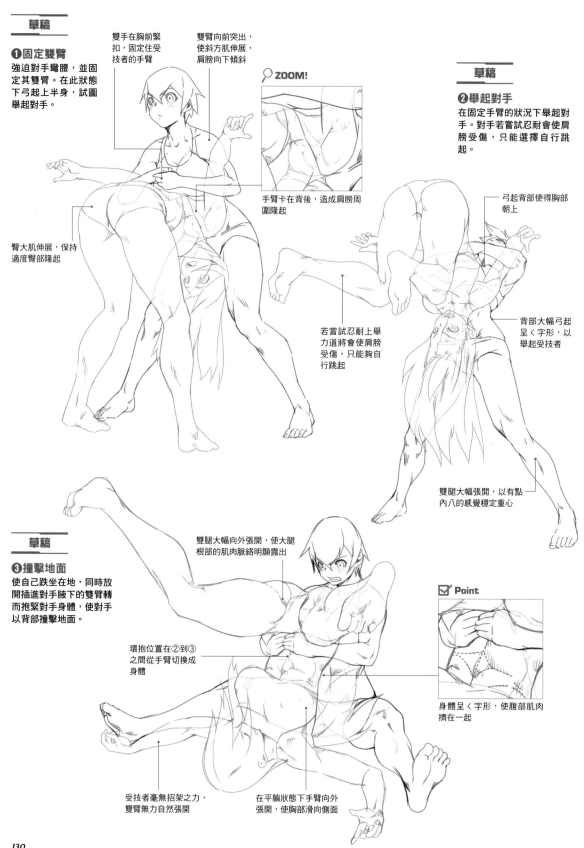

# 虎型螺絲坐擊

將自己的手臂插進彎腰的對手的兩側腋下，固定其雙臂後舉起對手，並就此使對手從頭部垂直落地，是極為強力的招式。

## 草稿

### ❶固定雙臂
強迫對手彎腰，並固定其雙臂。在此狀態下弓起上半身，試圖舉起對手。

雙手在胸前緊扣，固定住受技者的手臂

雙臂向前突出，使斜方肌伸展，肩膀向下傾斜

臀大肌伸展，保持適度臀部隆起

**ZOOM!**

手臂卡在背後，造成肩膀周圍隆起

## 草稿

### ❷舉起對手
在固定手臂的狀況下舉起對手。對手若嘗試忍耐會使肩膀受傷，只能選擇自行跳起。

弓起背部使得胸部朝上

背部大幅弓起呈く字形，以舉起受技者

若嘗試忍耐上舉力道將會使肩膀受傷，只能夠自行跳起

雙腿大幅張開，以有點內八的感覺穩定重心

## 草稿

### ❸撞擊地面
使自己跌坐在地，同時放開插進對手腋下的雙臂轉而抱緊對手身體，使對手以背部撞擊地面。

雙腿大幅向外張開，使大腿根部的肌肉脈絡明顯露出

環抱位置在②到③之間從手臂切換成身體

**☑ Point**

身體呈く字形，使腹部肌肉擠在一起

受技者毫無招架之力，雙臂無力自然張開

在平躺狀態下手臂向外張開，使胸部滑向側面

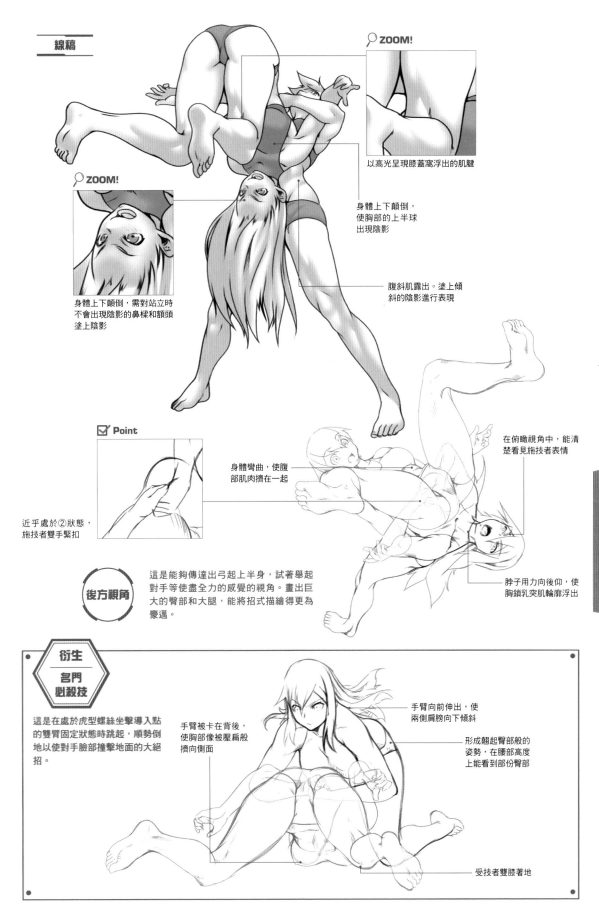

**線稿**

**ZOOM!**

以高光呈現膝蓋窩浮出的肌腱

身體上下顛倒，使胸部的上半球出現陰影

腹斜肌露出。塗上傾斜的陰影進行表現

**ZOOM!**

身體上下顛倒，需對站立時不會出現陰影的鼻樑和額頭塗上陰影

**Point**

近乎處於②狀態，施技者雙手緊扣

身體彎曲，使腹部肌肉擠在一起

在俯瞰視角中，能清楚看見施技者表情

脖子用力向後仰，使胸鎖乳突肌輪廓浮出

**後方視角**

這是能夠傳達出弓起上半身，試著舉起對手等使盡全力的感覺的視角。畫出巨大的臀部和大腿，能將招式描繪得更為豪邁。

**衍生**
**名門**
**必殺技**

這是在處於虎型螺絲坐擊導入點的雙臂固定狀態時跳起，順勢倒地以使對手臉部撞擊地面的大絕招。

手臂被卡在背後，使胸部像被壓扁般擠向側面

手臂向前伸出，使兩側肩膀向下傾斜

形成翹起臀部般的姿勢，在腰部高度上能看到部份臀部

受技者雙膝著地

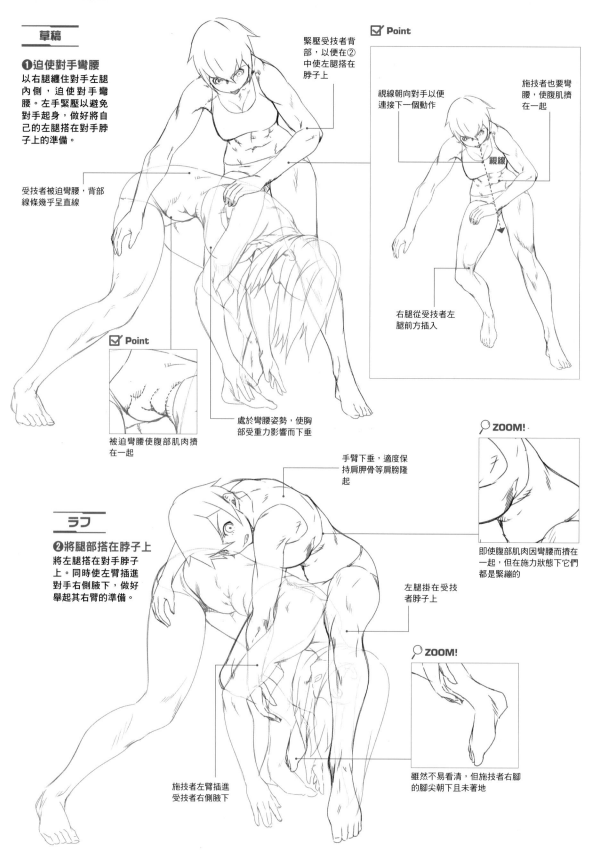

## 卍字固定

這是以右腿纏住對手左腿內側,將左腿搭在被迫彎腰的對手的脖後根上,舉起對手右臂並以左側腋下抱緊,利用體重對脖子、肩膀、腰部造成傷害的招式。

### 草稿

**❶迫使對手彎腰**
以右腿纏住對手左腿內側,迫使對手彎腰。左手緊壓以避免對手起身,做好將自己的左腿搭在對手脖子上的準備。

受技者被迫彎腰,背部線條幾乎呈直線

緊壓受技者背部,以便在②中使左腿搭在脖子上

☑ **Point**

視線朝向對手以便連接下一個動作

視線

施技者也要彎腰,使腹肌擠在一起

右腿從受技者左腿前方插入

☑ **Point**

被迫彎腰使腹部肌肉擠在一起

處於彎腰姿勢,使胸部受重力影響而下垂

🔍 **ZOOM!**

即使腹部肌肉因彎腰而擠在一起,但在施力狀態下它們都是緊繃的

手臂下垂,適度保持肩胛骨等肩膀隆起

### ラフ

**❷將腿部搭在脖子上**
將左腿搭在對手脖子上。同時使左臂插進對手右側腋下,做好舉起其右臂的準備。

左腿掛在受技者脖子上

🔍 **ZOOM!**

雖然不易看清,但施技者右腳的腳尖朝下且未著地

施技者左臂插進受技者右側腋下

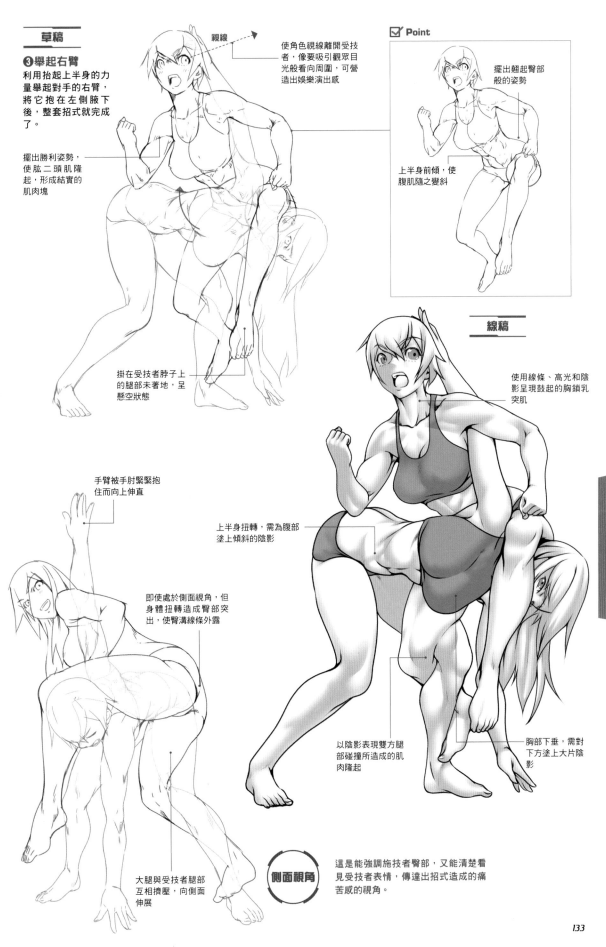

**❸舉起右臂**

利用抬起上半身的力量舉起對手的右臂,將它抱在左側腋下後,整套招式就完成了。

視線

使角色視線離開受技者,像要吸引觀眾目光般看向周圍,可營造出娛樂演出感

擺出勝利姿勢,使肱二頭肌隆起,形成結實的肌肉塊

**☑ Point**

擺出翹起臀部般的姿勢

上半身前傾,使腹肌隨之變斜

掛在受技者脖子上的腿部未著地,呈懸空狀態

**線稿**

使用線條、高光和陰影呈現鼓起的胸鎖乳突肌

手臂被手肘緊緊抱住而向上伸直

上半身扭轉,需為腹部塗上傾斜的陰影

即使處於側面視角,但身體扭轉造成臀部突出,使臀溝線條外露

胸部下垂,需對下方塗上大片陰影

以陰影表現雙方腿部碰撞所造成的肌肉隆起

大腿與受技者腿部互相擠壓,向側面伸展

**側面視角**

這是能強調施技者臀部,又能清楚看見受技者表情,傳達出招式造成的痛苦感的視角。

# 不同角色的表情各別畫法

在此以積極系及冷酷系這兩種個性相反的角色為例，對處於不同情感下的表情各別畫法進行解說。

## 積極系主角表情

對積極系角色來說，為了使其呈現開朗活潑的印象，需以眼睛及嘴巴張開幅度較大等方式，簡單明瞭地畫出感情變化。

### 1 基本表情範例

### 2 高興表情範例

張大嘴巴，閉緊眼睛呈拱形，以增強喜悅表現

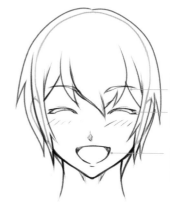

拉大眉毛和眼睛的間隔，帶給人快樂的印象

閉緊眼睛呈拱形，表現強烈的喜悅感

透過嘴角上揚、張大嘴巴等張嘴方式，能表現出表情的強弱程度

### 3 憤怒表情範例

在進行憤怒表現時，露出牙齒、頭髮豎起等漫畫風格的表現招式都是很有效的方式

利用皺起眉頭、眉梢大幅上揚等手法，能描繪出瞪人般的表情

張大眼睛緊盯對手不放，可產生威嚇感

張嘴時使嘴角向下，多加注意避免畫出笑臉

### 4 悲傷表情範例

以眼眶泛淚、咬牙切齒等方式表現出強烈的悲傷感

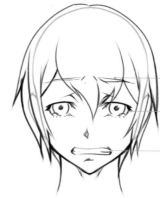

使眉梢低於眉頭，微微形成八字形，能表現出悲觀的負面情緒

放低眉梢，眼眶泛淚能更為強調悲傷感

使角色嘴巴用力朝橫向張開並咬牙切齒著，營造出強忍悲傷的形象

### 5 痛苦扭曲表情範例

透過閉起單眼，露出用力咬緊牙關的樣子，表現出試圖忍耐痛苦的表情

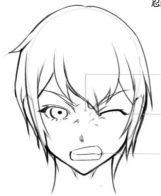

使眉頭及鼻子周圍皺成一團，帶給人正在強忍痛苦的印象

利用緊閉雙眼或閉起單眼等不同的眼睛睜閉方式，表現出痛苦嚴重程度

用力咬緊牙關，表現出不願意放聲大喊的抵抗感

### 6 害羞表情範例

描繪輕鬆的表情，表現出難為情及害羞的樣子

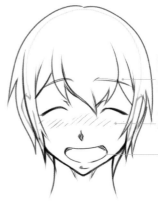

將眉毛畫成拱形，使眉頭和眼角下垂，可放鬆表情緊繃感，呈現出散漫不專注的表情

使臉頰帶上紅暈，以表現出欣喜及難為情等感情

讓單側嘴角上揚，能表現出無法完美控制感情的樣子

# 冷酷系敵對角色表情

冷酷系角色與積極系角色相反，透過五官的細微變化表現表情。

## 1 基本表情範例

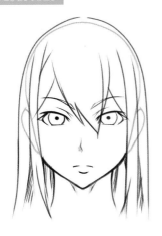

## 2 高興表情範例

藉由眼睛微睜、嘴角上揚等方式，以微笑表現出自制的喜悅感

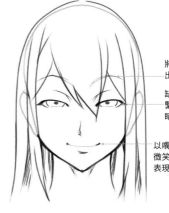

將眉毛畫成拱形，表現出心情很好的樣子

缺乏情感表現的角色不會緊閉雙眼，保持在瞇起眼睛微笑的程度上

以嘴角稍微上揚，露出微笑的方式控制住情感表現

## 3 憤怒表情範例

除了用眉頭緊皺來表現憤怒外，使角色單側嘴角上揚能夠流露出強烈的憤怒感

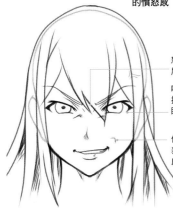

怒氣沖天使得眉毛上揚，眉頭緊皺

嘴角上揚，臉頰肌肉跟著上揚後，下眼瞼被擠壓向上使眼睛變小

使單側嘴角上揚，以僵硬的表情表現出隱藏不住的憤怒感

## 4 悲傷表情範例

用移開視線，放平嘴角將嘴巴畫得小一點等方式，表現出不想被察覺到真實情感的樣子

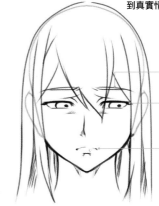

使眉梢稍稍低垂，表現出悲傷感

讓角色視線朝下，表現出不想被察覺到真實情感的心情

使角色噘起下唇，嘴巴緊閉成一直線，表現出試圖隱藏悲傷情感的心情

## 5 痛苦扭曲表情範例

對不太會流露出情感的冷酷系角色來說，這類表現比積極系角色更為壓抑

眉頭緊皺，表現出對痛苦有所反應的樣子

眼角稍微抬起且瞇著眼睛，表現正在忍受疼痛的模樣

咬緊牙關，能表現超出忍受範圍的疼痛程度

## 6 害羞表情範例

雖然會將視線移開，試著不被發現情感變化，會以臉頰上的紅暈和眉毛形狀表現出害羞的神情

為避免難為情使得表情穿幫，眉毛稍微施力使眉頭有點皺起

畫出視線飄移不定的樣子，能夠表現出忐忑不安的心情

使角色稍微嘟起嘴唇，露出欲言又止的表情，產生出與平常冷酷表情間的反差

# 嘗試設計角色吧

在此對設計角色時的思路範例做個介紹。由體型及服裝等兩種思考方式分別進行解說,請大家不妨做個參考。

## 其一 由體型進行思考

這是先決定體型,再以其為基礎創造角色的設計方針。在描繪反派類型角色等,需要使形象帶有強烈衝擊性時頗為有效。

### 健美類型

全身包覆著鍛鍊過的肌肉。雖然人們常說這種空有外表的肌肉不適合實戰,但其外觀十分具有威脅感。

**體型** 畫出粗壯,凹凸分明的肌肉,能營造出肉體結實,毫無贅肉的形象

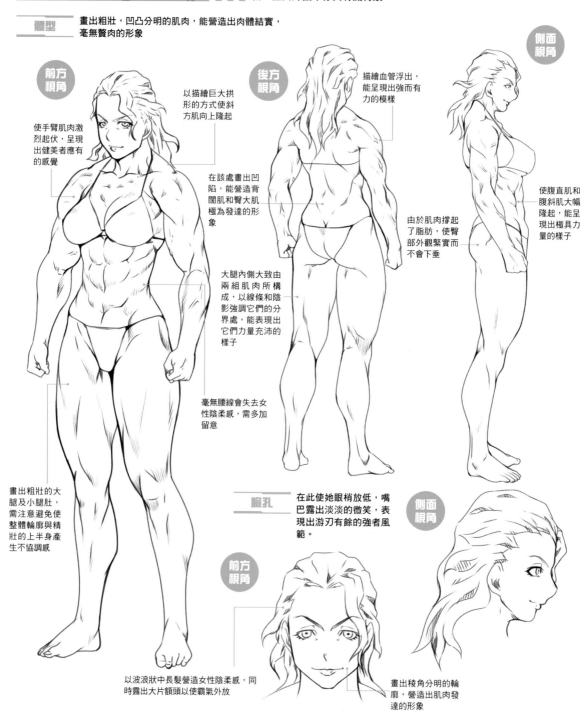

**側面視角**

**前方視角**

使手臂肌肉激烈起伏,呈現出健美者應有的感覺

以描繪巨大拱形的方式使斜方肌向上隆起

**後方視角**

描繪血管浮出,能呈現出強而有力的模樣

在該處畫出凹陷,能營造背闊肌和臀大肌極為發達的形象

由於肌肉撐起了脂肪,使臀部外觀緊實而不會下垂

使腹直肌和腹斜肌大幅隆起,能呈現出極具力量的樣子

大腿內側大致由兩組肌肉所構成,以線條和陰影強調它們的分界處,能表現出它們力量充沛的樣子

毫無腰線會失去女性陰柔感,需多加留意

畫出粗壯的大腿及小腿肚,需注意避免使整體輪廓與精壯的上半身產生不協調感

**臉孔** 在此使她眼梢放低,嘴巴露出淡淡的微笑,表現出游刃有餘的強者風範。

**側面視角**

**前方視角**

以波浪狀中長髮營造女性陰柔感,同時露出大片額頭以使霸氣外放

畫出稜角分明的輪廓,營造出肌肉發達的形象

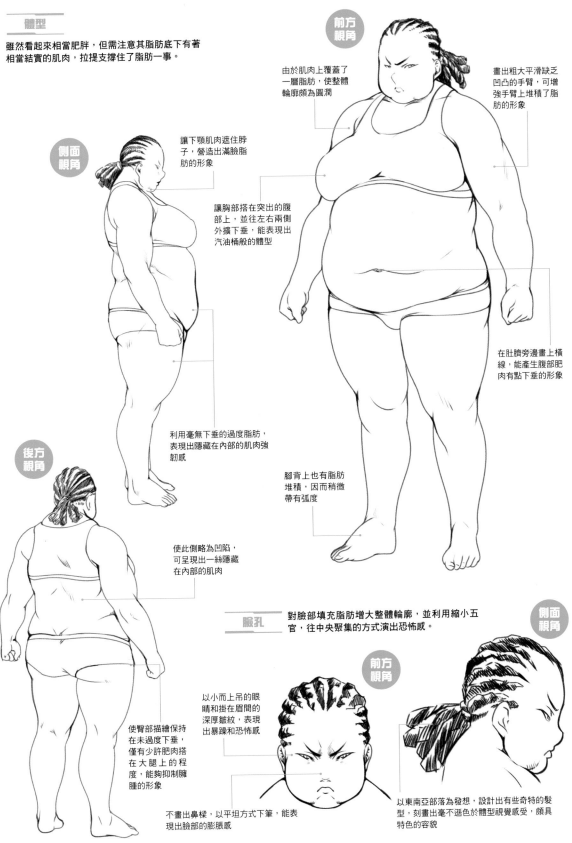

## 力士類型

不管從哪個角度看都很巨大的力士型角色，即使有著看似遲鈍的外表，但同時也能使人感受到足以彌補這點的驚人力量。

### 體型

雖然看起來相當肥胖，但需注意其脂肪底下有著相當結實的肌肉，拉提支撐住了脂肪一事。

**前方視角**

由於肌肉上覆蓋了一層脂肪，使整體輪廓頗為圓潤

畫出粗大平滑缺乏凹凸的手臂，可增強手臂上堆積了脂肪的形象

**側面視角**

讓下顎肌肉遮住脖子，營造出滿臉脂肪的形象

讓胸部搭在突出的腹部上，並往左右兩側外擴下垂，能表現出汽油桶般的體型

在肚臍旁邊畫上橫線，能產生腹部肥肉有點下垂的形象

利用毫無下垂的過度脂肪，表現出隱藏在內部的肌肉強韌感

腳背上也有脂肪堆積，因而稍微帶有弧度

**後方視角**

使此側略為凹陷，可呈現出一絲隱藏在內部的肌肉

使臀部描繪保持在未過度下垂，僅有少許肥肉搭在大腿上的程度，能夠抑制臃腫的形象

### 臉孔

對臉部填充脂肪增大整體輪廓，並利用縮小五官，往中央聚集的方式演出恐怖感。

**前方視角**

以小而上吊的眼睛和掛在眉間的深厚皺紋，表現出暴躁和恐怖感

不畫出鼻樑，以平坦方式下筆，能表現出臉部的膨脹感

**側面視角**

以東南亞部落為發想，設計出有些奇特的髮型，刻畫出毫不遜色於體型視覺感受，頗具特色的容貌

卷末專欄

嘗試設計角色吧

**由服裝著手思考** 在此介紹由參考用服飾進行概念發想，設計出具有個性的角色和服裝的範例。

**❶思考背景設定**

由參考用服飾進行概念發想，創造出角色背景設定。由服飾聯想出角色出身及擅長招式、個性等設定。

**❷思考外觀、機能性**

配合在❶中創造出的背景設定，在考慮外觀和機能性的同時，決定肌膚露出部位及要保留服裝遮蓋的部位。

**❸保留參考用服飾的外型**

保留參考用服飾的設計特色，活用在新設計的服裝上，能夠保留基本服飾的固有印象。

**❹思考裝飾品（及其涵意）**

最後，可加上裝飾花紋或裝飾品，以突顯自行設計的角色個性。

**禮服系**

以華麗的禮服為原型進行設計，能使成人表現出高貴的形象，而對少女來說則能表現出俏皮、公主般的形象。

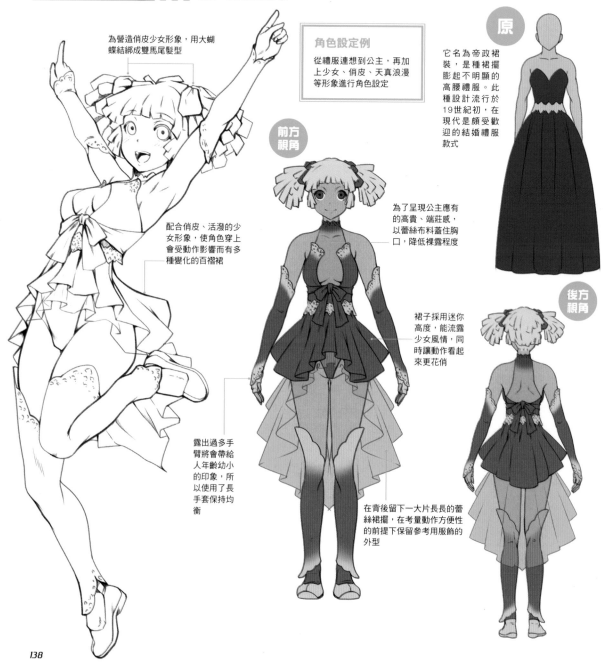

為營造俏皮少女形象，用大蝴蝶結綁成雙馬尾髮型

配合俏皮、活潑的少女形象，使角色穿上會受動作影響而有多種變化的百褶裙

露出過多手臂將會帶給人年齡幼小的印象，所以使用了長手套保持均衡

**角色設定例**

從禮服連想到公主，再加上少女、俏皮、天真浪漫等形象進行角色設定

**前方視角**

為了呈現公主應有的高貴、端莊感，以蕾絲布料蓋住胸口，降低裸露程度

裙子採用迷你高度，能流露少女風情，同時讓動作看起來更花俏

在背後留下一大片長長的蕾絲裙擺，在考量動作方便性的前提下保留參考用服飾的外型

**原**

它名為帝政裙裝，是種裙擺膨起不明顯的高腰禮服。此種設計流行於19世紀初，在現代是頗受歡迎的結婚禮服款式

**後方視角**

鋼鐵鎧甲有種高潔、堅固的形象。由此朝騎士、力量型戰士等戰鬥時不採取迴避動作，只懂得互相攻擊的頭腦簡單角色進行聯想。

前方視角

**角色設定例**

想像著高貴的女性騎士，同時藉由盔甲的堅固性將其設定成以蠻力橫衝直撞，頭腦簡單型的角色

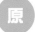
原

登場於14世紀的全覆式板甲，是遊戲等作品中的固定服裝。全身被金屬板所覆蓋，雖然影響到了機動性，卻擁有極高的防禦能力

乳溝外露能在保留鎧甲強韌度的前提下，呈現女性陰柔感

為提高機動性，將腰部周圍的鎧甲全數拆除

為表示身為騎士的地位高度，為鎧甲施加裝飾

她身為騎士及力量型戰士，所以讓她拿著一把大劍。這也有著填補移除部份鎧甲後所喪失重量感的意涵在

移除腰部鎧甲，換上類似裙擺，能更晃動的物件，能降低該部位的視覺空虛感並讓動作看起來變得更激烈

後方視角

大腿部位的鎧甲，僅削減內側部份，附加上輕量化及設計方面特徵

☑ **Point**

在裝飾品方面也以中世紀為概念，採用長春藤般的設計表現出華麗感

## 軍服系

由職業軍人般的形象，連想到專業、規律、冷酷等關鍵字。除了擅長使用武器之外，還有種精通格鬥術的人物形象。

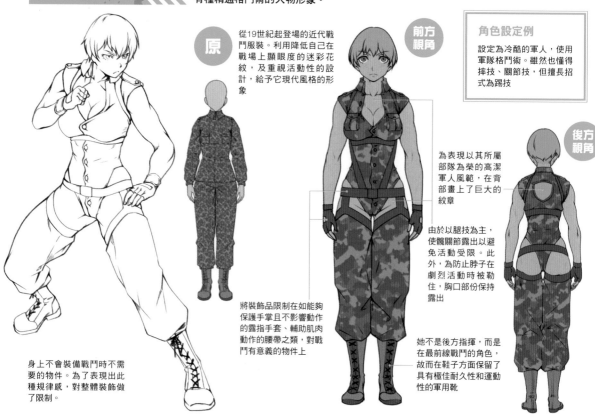

**原**
從19世紀起登場的近代戰鬥服裝。利用降低自己在戰場上顯眼度的迷彩花紋，及重視活動性的設計，給予它現代風格的形象

**前方視角**

**角色設定例**
設定為冷酷的軍人，使用軍隊格鬥術。雖然也懂得摔技、關節技，但擅長招式為踢技

**後方視角**

為表現以其所屬部隊為榮的高潔軍人風範，在背部畫上了巨大的紋章

由於以腿技為主，使髖關節露出以避免活動受限。此外，為防止脖子在劇烈活動時被勒住，胸口部份保持露出

將裝飾品限制在如能夠保護手掌且不影響動作的露指手套、輔助肌肉動作的腰帶之類，對戰鬥有意義的物件上

她不是後方指揮，而是在最前線戰鬥的角色，故而在鞋子方面保留了具有極佳耐久性和運動性的軍用靴

身上不會裝備戰鬥時不需要的物件。為了表現出此種規律感，對整體裝飾做了限制。

## 道服系

由空手道及柔道之類的武術進行連想，讓角色身穿日本袴能營造出達人等級身手的形象。

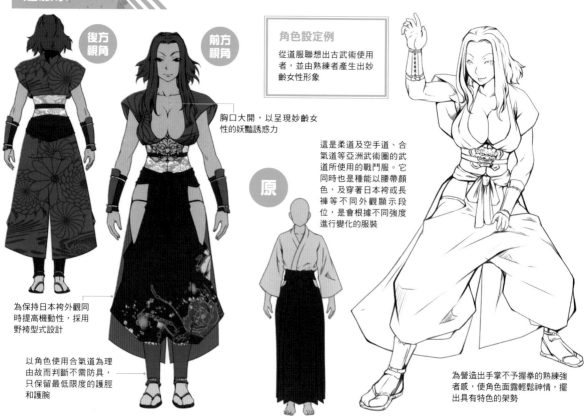

**後方視角**

**前方視角**

**角色設定例**
從道服聯想出古武術使用者，並由熟練者產生出妙齡女性形象

胸口大開，以呈現妙齡女性的妖豔誘惑力

這是柔道及空手道、合氣道等亞洲武術圈的武道所使用的戰鬥服。它同時也是種以腰帶顏色，及穿著日本袴或長褲等不同外觀顯示段位，是會根據不同強度進行變化的服裝

**原**

為保持日本袴外觀同時提高機動性，採用野袴型式設計

以角色使用合氣道為理由故而判斷不需防具，只保留最低限度的護脛和護腕

為營造出手掌不予握拳的熟練強者感，使角色面露輕鬆神情，擺出具有特色的架勢

## 受傷時的姿勢集

在此解說受傷時的代表性行動範例。根據狀況區分使用它們，能有效表現出傷害的嚴重程度。

### 擦拭嘴角

沒受到什麼傷。它是種腰腿有力，使人感受到鬥志的姿勢。

### 氣喘噓噓

除負傷外另有疲勞累積的狀態。體力不足，無法保持姿勢。能表現出有點危險的狀態。

### 單膝跪地

這是因傷害累積而無法立即起身的單膝跪地狀態。

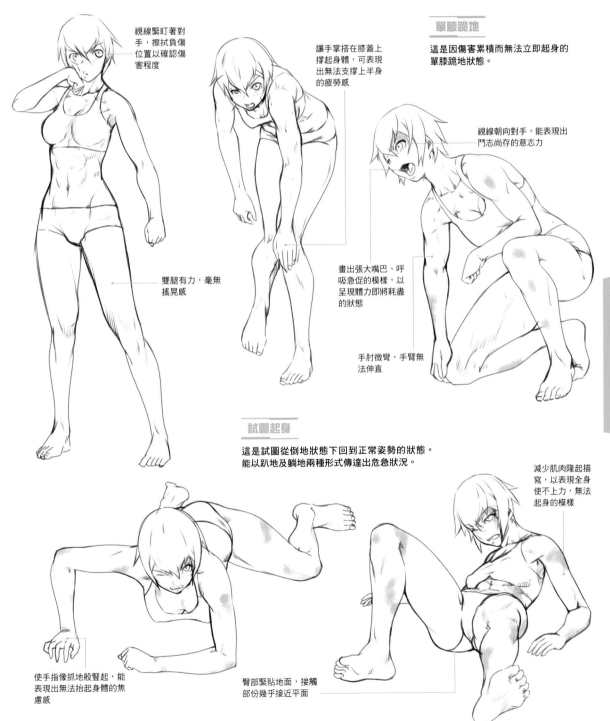

視線緊盯著對手，擦拭負傷位置以確認傷害程度

雙腿有力，毫無搖晃感

讓手掌搭在膝蓋上撐起身體，可表現出無法支撐上半身的疲勞感

畫出張大嘴巴、呼吸急促的模樣，以呈現體力即將耗盡的狀態

視線朝向對手，能表現出鬥志尚存的意志力

手肘微彎，手臂無法伸直

### 試圖起身

這是試圖從倒地狀態下回到正常姿勢的狀態。能以趴地及躺地兩種形式傳達出危急狀況。

減少肌肉隆起描寫，以表現全身使不上力，無法起身的模樣

使手指像抓地般豎起，能表現出無法抬起身體的焦慮感

臀部緊貼地面，接觸部份幾乎接近平面

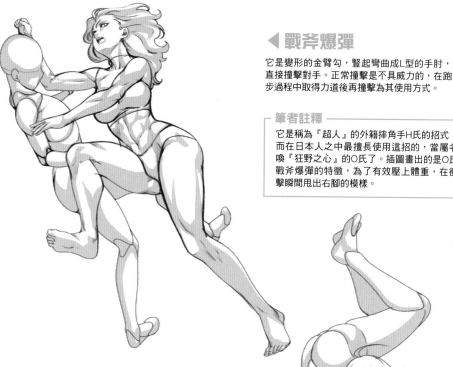

### ◀ 戰斧爆彈

它是變形的金臂勾，豎起彎曲成L型的手肘，直接撞擊對手。正常撞擊是不具威力的，在跑步過程中取得力道後再撞擊為其使用方式。

#### ─ 筆者註釋 ─

它是稱為『超人』的外籍摔角手H氏的招式，而在日本人之中最擅長使用這招的，當屬名喚『狂野之心』的O氏了。插圖畫出的是O氏戰斧爆彈的特徵，為了有效壓上體重，在衝擊瞬間甩出右腳的模樣。

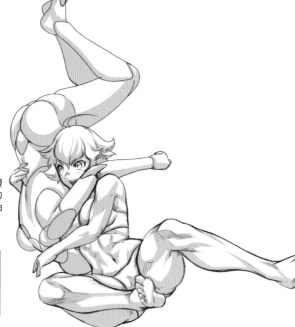

### ▶ 綠寶石飛瀑怒濤

這是將對手以上下顛倒方式扛到肩膀上，用手臂壓制住脖子和腰部，同時往側面倒地使受技者後腦杓撞擊地面的招式。招式名裡的綠寶石來自發明者的代表色祖母綠，而飛瀑怒濤則為將招式外形抽象化而成的「瀑布」意涵。

#### ─ 筆者註釋 ─

它是由扮演第二代虎面的日本摔角手所開發的必殺技。當時發明者所屬的團體熱衷於使用各種以垂直墜落使頭部撞擊地面的招式，而它就是在那段歲月中創造出的激進招式。墜落時的激烈衝擊，造成了受技者腿部彎曲。

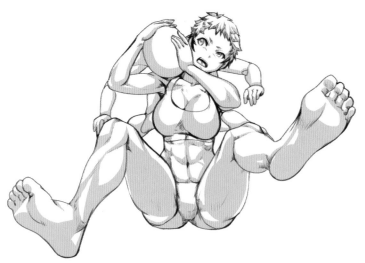

### ◀ 扣頸斷頭台

這是利用踹腹部等打擊，使被迫彎腰的對手下顎搭在自己的肩膀上，隨後以臀部著地方式用力跌坐在地，使對手下顎骨折，造成腦震盪的招式。

#### ─ 筆者註釋 ─

這是名喚『響尾蛇』的外藉摔角手S氏的原創技。筆者曾經不再關注職業摔角，但被施展此招式大鬧擂台，最後在台上暢飲啤酒的該名摔角手破天荒的作風所感召，再次回頭當起職業摔角狂熱者。

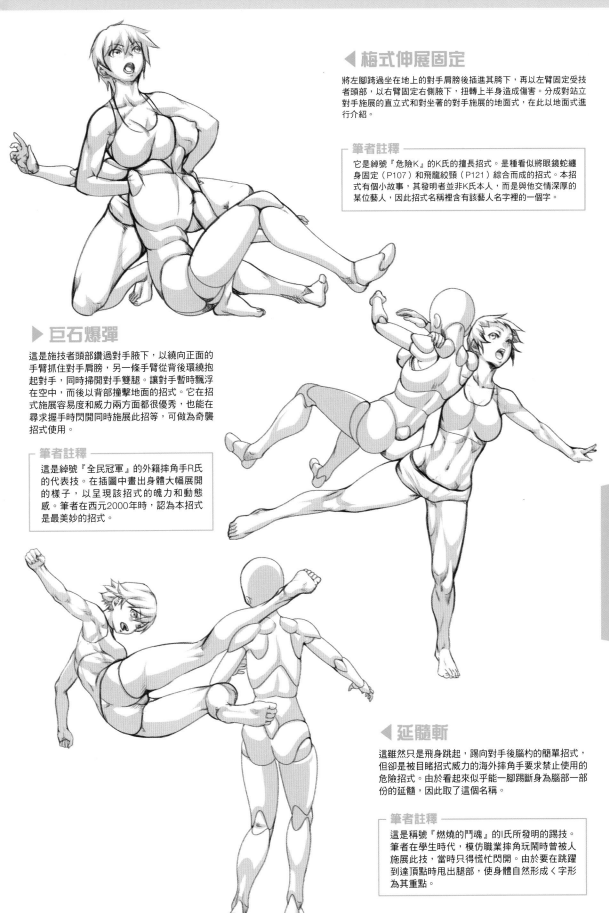

將左腳跨過坐在地上的對手肩膀後插進其胯下，再以左臂固定受技者頭部，以右臂固定右側腋下，扭轉上半身造成傷害。分成對站立對手施展的直立式和對坐著的對手施展的地面式，在此以地面式進行介紹。

### 筆者註釋

它是綽號『危險K』的K氏的擅長招式。是種看似將眼鏡蛇纏身固定（P107）和飛龍絞頸（P121）綜合而成的招式。本招式有個小故事，其發明者並非K氏本人，而是與他交情深厚的某位藝人，因此招式名稱裡含有該藝人名字裡的一個字。

### ▶ 巨石爆彈

這是施技者頭部鑽過對手腋下，以繞向正面的手臂抓住對手肩膀，另一條手臂從背後環繞抱起對手，同時掃開對手雙腿。讓對手暫時飄浮在空中，而後以背部撞擊地面的招式。它在招式施展容易度和威力兩方面都很優秀，也能在尋求握手時閃開同時施展此招等，可做為奇襲招式使用。

### 筆者註釋

這是綽號『全民冠軍』的外籍摔角手R氏的代表技。在插圖中畫出身體大幅展開的樣子，以呈現該招式的魄力和動態感。筆者在西元2000年時，認為本招式是最美妙的招式。

### ◀ 延髓斬

這雖然只是飛身跳起，踢向對手後腦杓的簡單招式，但卻是被目睹招式威力的海外摔角手要求禁止使用的危險招式。由於看起來似乎能一腳踢斷身為腦部一部份的延髓，因此取了這個名稱。

### 筆者註釋

這是稱號『燃燒的鬥魂』的I氏所發明的踢技。筆者在學生時代，模仿職業摔角玩鬧時曾被人施展此技，當時只得慌忙閃開。由於要在跳躍到達頂點時甩出腿部，使身體自然形成〈字形為其重點。

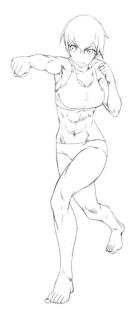

## PROFILE

### 大黑屋炎雀（Daikokuya Enjaku）

居住在北海道士別市。是個在經歷過多種職業後成為插畫繪師的四十歲左右的老爹。以模型公仔設計及社群遊戲角色設定等方面為重心活動中。此外，也為每年九月在德國為日本動畫‧漫畫迷所舉辦的活動「Connichi（コンニチ）」製作活動用的小冊子等，逐漸在海外拓展活動範圍。

● Pixiv
https://www.pixiv.net/member.php?id=126930
● Twitter
https://twitter.com/worldeater1496

## TITLE

### 超寫實・格鬥技　全作畫指南

## STAFF

| | |
|---|---|
| 出版 | 三悅文化圖書事業有限公司 |
| 作者 | 大黑屋炎雀 |
| 譯者 | 王幼正 |
| | |
| 總編輯 | 郭湘齡 |
| 責任編輯 | 蕭妤秦 |
| 文字編輯 | 徐承義　張聿雯 |
| 美術編輯 | 許菩真 |
| 排版 | 執筆者設計工作室 |
| 製版 | 明宏彩色照相製版有限公司 |
| 印刷 | 龍岡數位文化股份有限公司 |
| | |
| 法律顧問 | 立勤國際法律事務所　黃沛聲律師 |
| 戶名 | 瑞昇文化事業股份有限公司 |
| 劃撥帳號 | 19598343 |
| 地址 | 新北市中和區景平路464巷2弄1-4號 |
| 電話 | (02)2945-3191 |
| 傳真 | (02)2945-3190 |
| 網址 | www.rising-books.com.tw |
| Mail | deepblue@rising-books.com.tw |
| | |
| 本版日期 | 2022年3月 |
| 定價 | 420元 |

## ORIGINAL JAPANESE EDITION STAFF

| | |
|---|---|
| 編集協力 | 児玉大輔、五十嵐夏織、石田泰武、山地洸平（株式会社パルプライド） |
| 制作協力 | 星工、萩原徹、横川祐介（株式会社ナズー） |
| デザイン・DTP | 赤瀬美優、中村恭子（株式会社ACQUA） |
| 企画・編集 | 呉 星日 |

國家圖書館出版品預行編目資料

超寫實.格鬥技全作畫指南/大黑屋炎雀著；王幼正譯. -- 初版. -- 新北市：三悅文化圖書事業有限公司, 2021.01
144面；18.2 x 25.7公分
譯自：格闘&アクションポーズ作画テクニック集
ISBN 978-986-99392-3-2(平裝)

1.插畫 2.繪畫技法

947.45　　　　　　　　109020224

タイトル：「格闘&アクションポーズ作画テクニック集」
著者：大黒屋炎雀
© 2019 Daikokuya Enjaku
© 2019 Graphic-sha Publishing Co., Ltd.
This book was first designed and published in Japan in 2019 by Graphic-sha Publishing Co., Ltd.
This Complex Chinese edition was published in 2021 by SAN YEAH PUBLISHING CO.,LTD.

Japanese edition creative staff
Editorial cooperation: Daisuke Kodama, Kaori Igarashi, Yasutake Ishida, Kohei Yamaji (PULPRIDE)
Production cooperation: Takumi Hoshi, Toru Hagiwara, Yusuke Yokokawa (Nazoo)
Design, typesetting and layout: Miyu Akase, Kyoko Nakamura (ACQUA)
Planning and editing: Seijitsu Go